어쩌다 — 미술과
이탈리아, — 걷다

어쩌다 이탈리아,

미술과 걷다

류동현 지음

어슬렁어슬렁

누비고 다닌

미술 여행기

Venezia
·
Milano
·
Firenze
·
Roma
·
Napoli
·
Sicilia

교유서가

차례

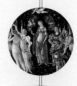

프롤로그

새벽의 베네치아 산타루치아역에 처음 발을 디딘 것은 1996년 여름이었다. 나의 첫 이탈리아 방문이었다. 배낭여행중이었다. 바르셀로나에서 야간열차를 타고 갔다. 역 입구를 나서자마자 마주한 대운하의 '위엄'에 압도되었다. 그 이국적인 풍경은 아직도 설렘으로 남아 있다. 다음으로 찾아간 로마와 바티칸은 내가 배운 서양미술사의 보고寶庫였다. 미술사가 도시 곳곳의 일상 속에 '무심히' 남아 있는 것이 놀라웠다. 이탈리아와의 인연은 이렇게 시작되었다. 이후 대학을 졸업하고 직장을 다니게 되면서 바쁜 나날을 보냈다(이탈리아는커녕 국내 여행도 언감생심인 상황이었다). 시간이

훌쩍 흘렀다. 그러다가 2005년 베네치아비엔날레 취재차 다시 이탈리아를 찾았다. 거의 10년 만이었다. 대운하 옆 자그마한 숙소에서 눈을 떴을 때 새벽녘 푸른빛의 대기감에서 과거의 설렘이 되살아났다. 잠깐 짬을 내어 토스카나의 피렌체와 피사, 리구리아 해안의 작은 마을을 다녀왔다. 이후 2007년에도 베네치아비엔날레를 보러 한 번 들렀다.

그러다보니 시간을 두고 이탈리아를 '설렁설렁' 둘러보고 싶다는 생각이 머릿속에서 떠나지 않았다. 회사를 그만두고 2010년 영국 런던에서 6개월 동안 지낼 기회가 있었다. 이 기회를 노려 한 달간 베네치아에서 시칠리아까지 배낭여행을 계획했다. 이때도 여름이었다. 마르코 폴로 공항을 나서자마자 8월의 눈부신 햇살과 대기 속 열기가 밀려왔다. 이곳을 시작으로 레지오날레 기차(완행열차라고 보면 된다)만을 타고 시칠리아까지 훑었다. 당시 유레일패스를 도둑맞아 어쩔 수 없는 상황이기도 했지만 결과적으로는 이 천천히 가는 기차가 여행을 완성해주었다는 생각이 들었다. 많은 사람을 만났고 많은 것을 보았다. 본격적으로 이곳과 사랑에 빠져버렸다.

2012년 겨울에는 이탈리아의 경차 피아트 친퀘첸토를 렌트해 돌아보았다. 20여 일 동안 로마, 베네치아, 피렌체, 다시 로마, 나폴리까지 3000킬로미터를 운전한 나름 힘든 여정이었다. 이탈리아는 여름과 겨울의 인상이 확연히 다르다. 생명이 충만한 느낌의 여름과 달리 겨울의 이탈리아는 머릿속에서 슈베르트의 〈겨울 나그네〉가 계속 맴돌 정도로 스산하고 적막감이 감도는 알싸한 느낌이다. 이후에도 기회가 되면 계절을

막론하고 이탈리아를 찾았다. 이탈리아는 찾으면 찾을수록, 보면 볼수록 더 궁금해지고 더 매력적인 곳이었다.

왜 이탈리아인가? 여러 이유가 있겠지만 개인적으로 가장 큰 이유를 꼽으라면 아마 어렸을 때 본 영화 〈시네마 천국〉과 고등학교 시절에 본 〈인디아나 존스〉가 가장 큰 지분을 차지할 것이다. 이탈리아를 배경으로 (정확히는 감독인 주세페 토르나토레의 출신지인 시칠리아가 그 배경이다) 영화와 인생을 이야기하는 〈시네마 천국〉은 당시 영화 좀 본다고 자처하는 '시네마 키드'에게는 일종의 영화적 로망이었다. 그리고 나에게는 영화 내용 외에도 이탈리아 시칠리아라는 곳에 대한 작은 호기심을 심어주었다. 결정타는 고등학교 때 본 〈인디아나 존스〉였다. 베네치아의 도서관에서 벌어지는 모험을 시작으로 성배를 찾아 나선 여정에 홀딱 빠져버린 나는 아예 고고미술사학을 전공하고자 대학에 진학했다. 그 시작이 이탈리아 베네치아였다. 이후 이탈리아를 배경으로 한 영화를 볼 때마다 '그곳에 가고 싶다'는 바람이 더욱 커졌다. 〈투스카니의 태양〉, 〈잉글리시 페이션트〉, 〈스타 만들기〉, 〈레터스 투 줄리엣〉 등 수많은 이탈리아 배경의 영화를 보면서, 그리고 그곳의 깊은 역사 속 찬란한 예술과 문화를 배우면서 그 바람을 조금씩 현실로 끌어내게 되었다. 사실 지금까지 꽤 많은 곳을 돌아다녔다. 아시아, 아메리카, 유럽, 북아프리카 등 여행했던 곳 모두 그 나름대로 매력이 넘친다. 그리고 그중에는 이른바 '궁합'이 맞는 곳이 있다. 구구절절한 이유를 떠나서 나에게 아마 이탈리아가 그 여행의 궁합이 가장 잘 맞았기 때문이 아닐까라는 생각을 해본다.

이탈리아 여행을 하면서 밝고 뜨거운 태양, 사람들의 넉넉한 인심, 인간과 삶의 흔적(예술, 문화, 문명, 역사)이 혼재된 풍경을 접할 수 있었다. 그리고 그곳을 다시 찾아갈 때마다 그 풍경 속 이야기는 항상 다 달랐다. 그렇기에 더욱 매력적이었다고 할 수 있을 것이다. 새로운 곳만을 찾았던 과거의 여행과는 달리 같은 곳을 여러 번 갔는데도 항상 새로운 풍경이 눈앞에 펼쳐졌다. 무릇 여행이란 그런 것이다. 서로 다른 풍경 속에서도 하나의 이야기가 나오고 하나의 풍경 속에서도 수많은 이야기가 나온다.

로마의 포로 로마노를 거닐면서 느낀 감정, 피렌체의 미켈란젤로광장에서 바라본 정경, 우피치미술관에서 감상한 레오나르도 다빈치의 그림들, 베네치아의 산마르코광장의 노천카페에서 들은 실내악, 굽이굽이 펼쳐진 토스카나의 평원과 저 멀리 보이는 성채로 둘러싸인 도시들까지…… 삶, 역사, 예술, 문화, 자연이 서로 얽히고설켜 있는 이탈리아는 나에게 항상 새롭고 변화무쌍한 존재로 다가왔다. 아니 여전히 다가온다.

이 책을 처음 구상할 때는 이탈리아의 예술과 풍경 사진이 어우러진, 이미지 중심의 책으로 만들고자 했으나, 결국 다양한 그림과 깊고 넓은 이탈리아의 예술신scene은 이미지뿐 아니라 에세이로도 풀어낼 수밖에 없었다. 이탈리아를 둘러본다는 것은 그림과 풍경과 글이 제 나름의 역할을 발휘해야 하는 '광활한' 인문학적 세계였다.

개인적으로 독자들이 이 책을 덮을 때 이탈리아에 잠깐이나마 다녀온 느낌이 들 수 있다면 더 바랄 것이 없겠다. 이 책과 함께 이탈리아를 걸으면서 그곳이 주는 역사의 깊이, 예술의 아름다움, 삶의 여유와 즐거움을 함

께 느끼기를 바란다. 그리고 책에 등장하는 예술사 속의 아름다운 그림들
도 함께 즐겼으면 좋겠다.

자, 이제 이탈리아로 떠날 시간이다!

"부온 비아조Buon viaggio!!!"

I 부

베네치아와
그 주변

Venezia

I.
베네치아

"아! 베니스!", 사람이 만든 가장 독특한 풍경의 도시

베네치아 대운하 옆 정류장에서 내린 후 골목으로 들어섰다. '정류장에서 내렸다'는 지극히 '육상 교통'적 문장이지만 이 도시에는 바퀴로 움직이는 교통수단이 없다. 바포레토라는 수상 버스에서 내려 길을 걸었다. 운하와 칼레라 불리는 좁은 골목길, 곳곳의 계단과 다리는 이곳을 바퀴가 달린 육상 교통이 없는 도시로 만들었다. 오직 배와 사람의 두 다리만이 이곳의 교통수단이다. 작은 성당으로 향했다. 베네치아의 수많은 명소에 비하면 그리 유명하지 않은 곳이다. 바로 〈인디아나 존스와 최후의 성전〉에 나왔던 산바르나바성당이다.

〈인디아나 존스와 최후의 성전〉은 1989년에 개봉한 영화다. 11세기 십자군 원정을 통해 예루살렘에서 성배를 가져온 기사의 무덤에 현재 성배 위치에 대한 단서가 있다. 그 기사의 무덤이 베네치아에 있음을 안 인디아나 존스는 베네치아의 도서관 아래에 있는 지하 무덤을 탐사한다. 이들 일행을 쫓는 또다른 사람들을 피해 도망치던 인디아나 존스는 도서관 앞 광장 맨홀에서 기어나오면서 주변 사람들에게 감탄사를 던진다. 마치 관광객처럼 "아! 베니스!"라고. 그 배경이 되었던 장소다. 영화에서는 도서관이라는 의미의 'BIBLIOTECA di S. BARNABA'라고 쓰여 있었지만 사실은 산바르나바성당이다. 영화의 장면을 떠올리며 바로 옆 카페에서 카푸치노를 한 잔 주문했다.

아마 베네치아에 대한 환상은 이 영화를 보았을 때 처음 생긴 듯하다. 물 위에 떠 있는 도시. 지구라는 행성에서 '사람이 만든' 가장 독특한 풍경 중 하나를 보여주는 도시. 베네치아는 갈 때마다 느끼지만 정말 독특하다. 어떻게 바다 한가운데에 도시를 세울 생각을 했을까?

베네치아의 역사는 567년으로 거슬러올라간다. 외적에 쫓긴 롬바르디아 피난민이 베네치아만 기슭에 마을을 조성하면서 시작되었다. 이 독특한 수상 도시 탄생에 가슴 아픈 사연이 있었을 줄이야. 6세기 말 12개의 섬에 사람들이 이주해와 살면서 리알토섬이 중심이 되었고, 이후 리알토섬은 베네치아의 심장부가 되었다. 지금은 118개의 섬, 177개의 운하, 400여 개의 다리로 이루어져 있다. 베네치아를 관통하는 대운하에는 네 개의 다리가 있는데, 처음 만든 다리가 바로 리알토 다리다. 원래 수상 도시에는 배로만

갈 수 있었는데, 19세기에 이르러 자동차와 기차로 본토와 연결되었다.

리알토 다리는 산마르코광장과 함께 베네치아의 상징이라고 할 수 있다. 리알토 다리 주변은 과거부터 베네치아 상업의 중심지다. 지금도 상점들이 다리와 그 주변에 늘어서 있고 시장도 바로 옆에 있다. 사실 바포레토를 타도 산타루치아역부터 산마르코광장까지 꽤 오랜 시간이 걸리는 대운하에 1000년이 넘는 기간 동안 다리가 하나만 있었다는 점은 꽤 독특하다. 베네치아의 예술 역사를 담고 있는 아카데미아미술관에 리알토 다리를 그린 재미있는 작품이 있다. 바로 비토레 카르파초의 〈성십자가의 기적〉이다.

비토레 카르파초는 젠틸레 벨리니의 영향을 받은 베네치아파 화가로, 15세기부터 16세기에 걸쳐 활동했다. 당시 대부분의 화가가 그랬듯이 그역시 종교를 주제로 그리면서 베네치아의 풍경도 함께 담았다. 어찌 보면 베네치아 풍속화를 그린 것도 같다. 카르파초에 대한 재미있는 일화가 있는데, 카르파초라는 음식이 바로 이 화가의 이름에서 비롯되었다. 쇠고기와 소스의 색이 그가 즐겨 사용했던 붉은색과 흰색의 색감과 비슷하다고하여 이 음식을 처음 만든 요리사가 그의 이름을 따서 이름을 지었다.

〈성십자가의 기적〉도 성십자가의 유물 앞에서 아픈 사람이 나았다는 내용이지만 그림은 베네치아 정경에 더 신경을 쓴 것 같다. 지금도 있는 리알토 시장 옆 산실베스트로궁전에서 리알토 다리를 바라보는 풍경을 담고 있다. 15세기 말의 모습이다. 이때 리알토 다리는 큰 배가 지나갈 수 있게 가운데 부분이 들리는 짧은 도개교 형태의 목조 다리였다. 1444년 무너진 다리를 1458년에 새로 지었는데, 그때의 모습이다. 이 다리도 1524년

에 붕괴되면서 지금과 같은 석조 다리로 다시 만들었다. 건물 지붕 위 굴뚝 등, 당시 베네치아를 생생하게 묘사했지만 지금 보면 오히려 꽤 SF적인 풍경처럼 보이기도 한다. 대운하에 떠 있는 곤돌라도 지금과는 달리 지붕이 달려 있는데 옆으로 난 창, 앞으로 난 창 등 개성이 뚜렷해 흥미롭다.

대학에서 미술사를 전공하면서 피렌체와 베네치아 화풍을 공부할 기회가 있었다. 선명한 하늘의 아름다운 색감이 인상적이었는데, 실제로 베네치아에서 바라본 하늘은 16세기의 그림 같았다. 이탈리아의 진경화眞景畵가 아닐까라는 생각이 들 정도로……. 아카데미아미술관을 나와 미술관 앞에 위치한 아카데미아 다리에 서 있으니 저 멀리 관광객을 태운 곤돌라에서 가수가 노래를 부르고 있는 광경이 눈에 들어왔다. 문득 슈베르트의 가곡 〈곤돌라의 뱃사공〉(가사는 슈베르트의 친구인 시인 마이어호퍼가 썼다)이 귓가에 맴돌았다.

달과 별이 춤을 춘다 / 짧은 화영 같은 원무를 / 세상 근심에 영원히 묶이려 할까 / 그 누군들 / 달빛 아래에서 나의 배 / 자, 너는 떠다닐 수 있어 / 모든 벽을 허물고 고이 / 바다의 품 안에 안길 수 있어 / 산마르코 종탑에서 울려퍼지는 / 자정을 알리는 종소리 / 평온하게 잠든 모두 / 그리고 홀로 깨어 있는 뱃사공

이렇게 지구라는 행성에서 사람이 만든 가장 독특한 도시의 하루가 저문다. 환상 속 예술적인 정경이 어스름 속에 가라앉는다.

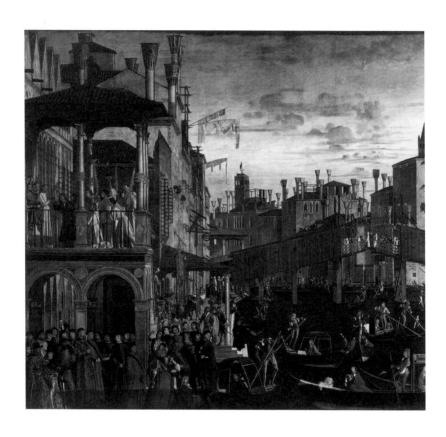

비토레 카르파초, 〈성십자가의 기적〉, 1494년

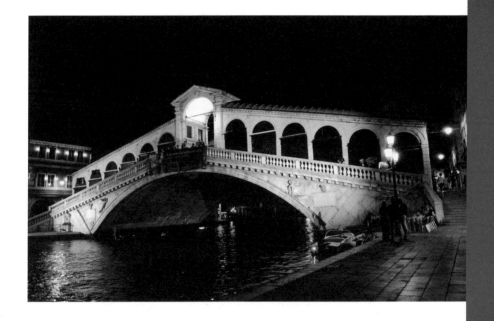

베네치아를 가로지르는 대운하에는 다리가 세 개 있었는데, 지금은 네 개다. 북쪽부터 칼라트라바 다리(2008), 스칼치 다리(1934), 리알토 다리(1591), 아카데미아 다리(1933)가 있다. 대운하로 둘로 나뉜 베네치아 초입과 중간, 끝부분에 위치하여 배를 이용하지 않아도 이동할 수 있다. 그중 리알토 다리는 20세기 초에 두 개의 다리가 초입과 끝부분에 생기기 전에 대운하에 자리잡은 유일한 다리로 시초는 1181년으로 거슬러올라간다. 그후 몇 번의 재건을 거쳐 안토니오 다 폰테의 디자인으로 1591년에 지금의 다리가 세워졌다. 다리 양옆으로는 상점이 늘어서 있다.

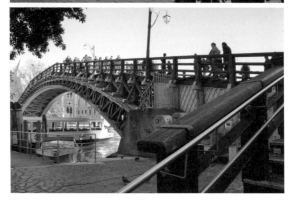

● 2008년 로마광장에서 산타루치아역 앞으로 연결한 칼라트라바 다리로 유리로 만든 멋진 현대식 다리. 대운하에 생긴 네번째 다리로 원래 이름은 '폰테 델라 코스티투치오네(헌법 다리)'다. 새 헌법에 의한 공화제를 채택한 이탈리아 건국 60주년을 축하하기 위해 지어진 이름이지만 대부분 이 다리를 설계한 에스파냐 건축가 산티아고 칼라트라바의 이름을 따서 부른다. 이 다리가 없었을 때는 로마광장까지 차로 온 경우 배를 타고 건너야 했다. 음, 운치는 없지만 확실히 편리하다.

●● 산타루치아역에서 나오면 바로 옆에 위치한 스칼치 다리를 볼 수 있다.

●●● 대운하 가장 아래에는 아카데미아 다리가 있다. 바로 옆에 아카데미아미술관이 있어 붙여진 이름이다.

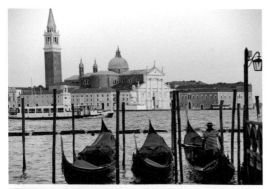

베네치아에서의 이동수단은 사람의 두 다리와 배뿐이다. 수많은 다리와 계단으로 이루어진 도시인지라 차는커녕 자전거로도 이동이 불가능하다. 그렇기에 대운하 곳곳에서 수상 버스 바포레토가 운행된다. 또다른 이동수단으로는 수상 택시와 베네치아 풍경을 완성해주는 '곤돌라'가 있다.

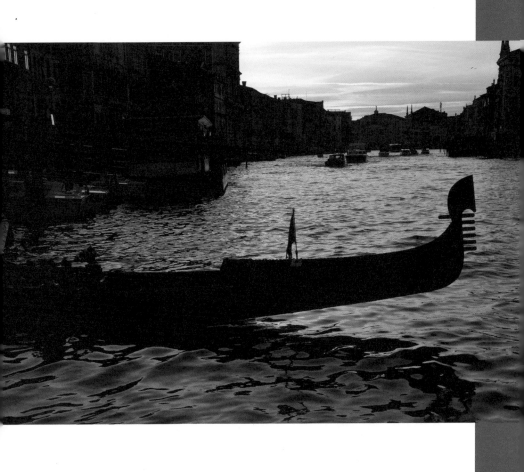

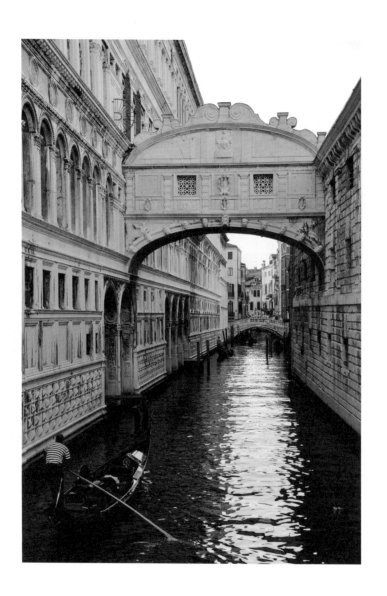

다이앤 레인이 어렸을 때 처음 주연을 맡은 〈리틀 로맨스〉라는 영화가 있다. 통곡의 다리 밑에서 저녁 종이 울릴 때 사랑하는 사람과 키스를 하면 사랑이 이루어진다는 전설을 믿고 두 어린 연인이 곤돌라를 타기 위해 파리에서 베네치아로 여행을 떠나는 이야기다. 곤돌라를 탄 두 연인은 기어이 저녁 종이 울릴 때 통곡의 다리 밑에서 '예쁜' 키스를 나눈다. 꽤 멋진 장면이다.

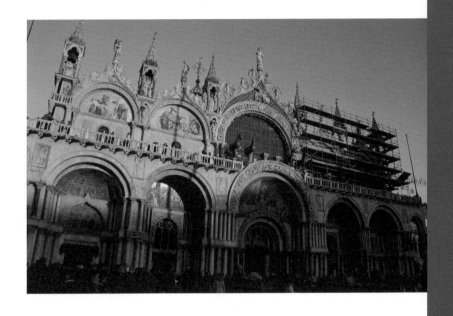

베네치아의 중심지라 할 수 있는 산마르코광장으로 들어서면 산마르코의 사자상과 산테오도로의 상이 관광객을 맞이한다. 베네치아의 수호성인인 산마르코는 복음서를 쓴네 성인 중 한 명으로 그리스도 제자였던 12사도 다음으로 서열이 높다. 이집트에서 몰래 옮겨온 산마르코의 유해를 산마르코성당에 안치하면서 베네치아의 위상도 올라갔다. 산마르코를 상징하는 동물인 날개 달린 사자를 베네치아 곳곳에서 볼 수 있다. 사자상 옆에는 베네치아 영욕의 역사를 담고 있는 두칼레궁전이 있다.

베네치아를 상징하는 배와 무기를 만들던 조선소이자 병기창 단지인 아르세날레는 이 제 세계미술의 중심지가 되었다. 2년마다 열리는 미술 행사인 베네치아비엔날레가 열 리기 때문이다. 베네치아비엔날레는 세계에서 가장 오래된 역사를 자랑한다. 1895년에 시작되어 50회(100년)를 훌쩍 넘겼다. 아르세날레는 제품의 제작 공정과정에 맞추어 건물이 길게 연결되어 있는데, 그 공간들이 미술 작품으로 가득 채워진다. 그 밖에도 베 네치아영화제와 건축비엔날레 등 다양한 예술 행사가 베네치아에서 열려 1년 내내 예 술의 열기가 뜨겁다.

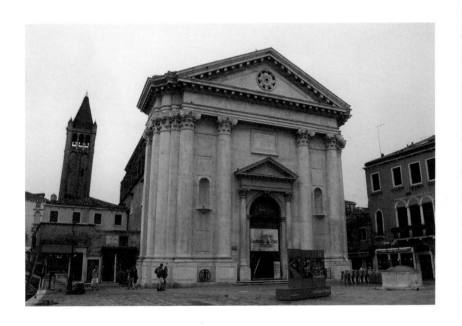

베네치아를 헤매게 만들고 사랑에 빠지게 한 것은 고등학교 때 보았던 영화 〈인디아나 존스와 최후의 성전〉이었다. 영화에 등장한 베네치아의 산바르바나도서관이 아카데미아미술관 근처에 있는 산바르나바성당을 배경으로 촬영되었다.

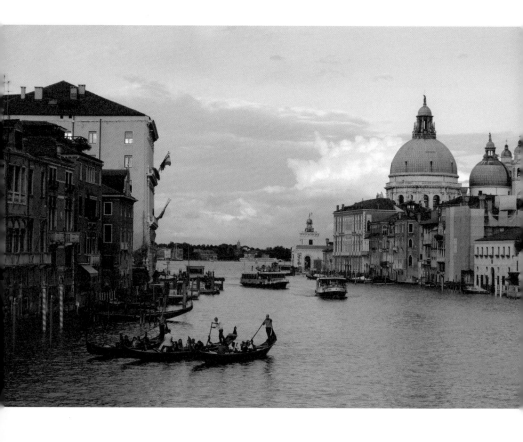

아카데미아 다리에서 내려다보고 있자니 군집을 이룬 곤돌라에 탄 가수가 노래를 부르고 있다. 낭만적인 풍경이다.

해질녘의 베네치아 풍경

2.
파도바

미술로 연 르네상스,
조토의 벽화를 보다

단테 알레기에리와 갈릴레오 갈릴레이가 교수로 지내고, 지동설을 제창한 니콜라우스 코페르니쿠스가 수학한 파도바대학이 있는 파도바는 볼로냐와 함께 이탈리아의 대학 도시로 명성이 높다. 또한 스크로베니예배당에 조토 디 본도네의 걸작 프레스코가 있는 도시이기도 하다. 미술사를 공부한 나에게 파도바는 예술의 도시로 각인되어 있는 곳이다. 베네치아비엔날레 취재차 이탈리아를 갔을 때 베네치아에서 멀지 않아 잠깐이라도 들르고자 기회를 엿보았으나 쉽지 않았다. 그 후로 꽤 많은 시간이 지나고 베네치아에서 시칠리아까지 이탈리아 횡단 배낭여행을 떠났을 때에

야 비로소 방문할 수 있었다.

사실 처음 역을 나섰을 때 받은 파도바의 첫인상은 뭐랄까, 평범했다. 오랜 건축물이 자아내는 도시의 아름다움, 대학 도시의 진중함, 미술 걸작의 오라가 발산되는 고색창연한 분위기는 아니었다. 잿빛 건물이 새로이 들어선 역 앞 거리에는 수많은 동양인이 오갔다. 관광객이 아닌, 그곳에 사는 동양인이 꽤 많은 듯했다.

하지만 파도바대학 앞은 분위기가 사뭇 달랐다. 대학 캠퍼스가 있는 보궁전과 시청사 건물, 카페 페드로키는 파도바의 인상을 일순간 바꾸어놓았다. 1222년 설립된 파도바대학은 이탈리아에서 볼로냐대학 다음으로 오래되었다. 과거의 명성이 지금까지 이어져 이탈리아에서 톱클래스 대학으로 자리매김하고 있다. 대학 앞에 위치한 카페 페드로키도 오랜 역사를 자랑한다. 파도바는 첫인상과는 다르게 역사와 변화가 적절히 조화를 이룬 도시였다.

파도바는 프란체스코수도회의 유명한 수도사였던 '파도바의 안토니우스'의 도시로 알려져 있어 성안토니우스성당도 많은 관광객이 찾지만 나의 주요 목적지는 스크로베니예배당이었던 터에 패스했다. 스크로베니예배당의 벽화를 그린 조토는 개인적으로도 꽤 좋아하는 화가인지라 기대가 컸다. 파도바역에서 멀지 않은 곳에 스크로베니예배당을 비롯해 로마시대의 아레나 유적, 에레미타니미술관이 옹기종기 모여 있다. 먼저 아레나 유적지를 살펴본 후 에레미타니미술관으로 향했다. 에레미타니미술관은 수도원을 개조한 곳으로 로마시대 이전의 역사부터 베네치아를 중심

으로 한 베네토 지방 예술가들이 제작한 14세기에서 18세기 작품들을 볼 수 있는 흥미로운 공간이었다. 중정을 중심으로 네 면의 통로에는 전시물이 빽빽이 전시되어 있었다. 찬찬히 미술관을 둘러본 후 슬슬 스크로베니 예배당으로 걸음을 옮겼다.

스크로베니예배당은 아레나예배당으로도 불린다. 로마시대의 아레나 유적지 근처에 있기 때문이다. 우리가 숭례문을 남대문이라고 부르는 것처럼 말이다. 이 예배당은 파도바의 상인 엔리코 스크로베니가 저택 옆에 지은 것으로 1305년 성모마리아에게 헌당했다. 처음 보았을 때 신식 건축물이라고 착각할 정도로 세월의 흐름을 전혀 느낄 수 없을 만큼 외관이 매우 깔끔했다. 오랜 세월로 인한 건물의 노후화, 예배당 내부의 습기와 오염, 제2차세계대전 당시 주변의 폭격과 지진으로 인한 건물의 피해로 1978년부터 2년간 실태 조사를 한 후 1985년부터 2001년까지 17년 동안 전면적인 보수 작업을 했기 때문이다. 그래서인지 스크로베니예배당은 벽화 보존을 위해 입장 절차가 매우 까다롭다. 일정 수의 관람객이 모이면 15분간 예배당 안을 둘러볼 수 있는데, 사진 촬영은 절대 금지. 다행히 그리 오래 기다리지 않고 볼 수 있었다.

예배당 안으로 들어서면 책으로만 보던 각각의 벽화가 네 벽면을 빼곡히 채우고 있는 모습을 볼 수 있다. 짜릿한 경험이었다. 15분이라는 시간이 아쉬웠지만 하나하나 꼼꼼히 눈에 담았다. 서른여덟 살에 조토는 이곳 벽화 장식을 의뢰받고 예배당을 프레스코로 꾸몄다. 마리아의 부모 이야기부터 최후의 심판까지 기독교 구원에 관한 38개의 극적인 이야기를 주

제로 삼았다. 남쪽과 북쪽 벽에 상하 세 부분으로 나누어 위쪽에는 동정녀 마리아와 그의 양친 여호야킴과 안나 이야기, 중간에는 그리스도의 생애와 사명, 아래쪽에는 그리스도의 고난과 십자가에 못박힘, 부활에 관한 장면을 생생하게 묘사했다. 그리고 입구 벽 전체에는 무서운 〈최후의 심판〉을 그렸다.

중세시대는 회화보다 조각이 발달한 시기였기에 조토의 작품은 조각과 비슷해 보인다. 팔의 원근법, 얼굴과 목의 입체적 표현, 옷에 흐르는 주름의 깊은 그림자 등은 사실적 표현의 백미다. 이렇게 작가는 평면 위에 깊이의 환영을 창조해내는 미술을 고대 이후 재발견했다. 그가 중세 미술의 계승자가 아닌, 새로운 미술의 시초자가 된 이유를 후대에는 자연에 대한 관찰 결과라고 평가한다. 물론 이 벽화에도 여전히 중세적인 요소가 존재한다. 바로 인물 뒤의 광배다. 그러나 그조차도 입체로 구현해 독특한 느낌이다. 벽화 중 대표작인 〈그리스도를 애도함〉은 성모마리아가 그의 죽은 아들을 마지막으로 포옹하고 있는 가운데 그리스도의 시체를 둘러싸고 사람들이 슬퍼하는 장면을 묘사한 작품이다. 마치 무대 위에서 벌어지는 한 장면을 직접 보는 듯한 느낌이다. 각각의 인물 표정에는 이 비극적인 장면의 슬픔이 실감나게 나타나 있다.

이 벽화를 그린 조토는 1266년경(정확히는 모른다)에 태어나 1337년에 세상을 떠난, 이른바 르네상스시대를 연 화가라고 할 수 있다. 그가 활동하던 시대만 하더라도 중세시대의 끝자락이었다. '신의 시대'였던 중세시대에는 모든 것이 신 중심 사회였기 때문에 인간 세상은 언급할 가치가

없는 것으로 여겨졌고 이 세상의 사실적 표현은 별 의미가 없었다. 그래서 평면적이고 생동감 없는 비잔틴양식이 풍미했다. 조토는 이를 뒤바꾼 혁명적인 화가였다.

조토는 이탈리아 피렌체 부근 베스피냐노에서 대장장이의 아들로 태어났다. 어린 시절 그는 양을 돌보는 평범한 목동이었다. 그가 심심풀이로 마을 어귀의 담장이나 땅바닥에 양이나 강아지 등을 그린 것을 본 마을 사람들은 그림이 마치 살아 있는 것 같다고 칭찬했다. 그 시대 가장 뛰어난 화가로 명성을 떨치던 치마부에가 그를 발견하고 도제로 삼아 자신의 공방으로 데려오면서 화가 조토의 인생이 시작되었다. 조토는 곧 중앙 화단에서 능력을 인정받고 아시시, 로마, 파도바, 피렌체, 나폴리 등지의 수많은 예배당을 프레스코와 템페라 패널화로 장식했다. 조각가 로렌초 기베르티는 15세기 그의 책에서 조토를 "거친 그리스식을 버린 에트루리아에서 가장 탁월한 화가"라고 평가하면서 40여 점의 작품을 언급했다. 이탈리아 여행중에 조토의 작품을 곳곳에서 만날 수 있었는데, 그 시작은 바로 파도바의 스크로베니예배당이었다.

놀라움을 눈에 담고 예배당을 나섰다. 평범했던 파도바의 첫인상은 이제 온데간데없었다. 오히려 새로운 것을 추구하고 이를 끊임없이 계승, 발전시켜온 열정을 느낄 수 있었다. 길을 걷다 발견한 창문의 덧문 걸쇠마저도 고대 조각상의 모습을 하고 있었다. 역사 속에서 다양한 쓰임새를 만들어내는 파도바는 그 유머러스함이 꽤 부러운 도시였다.

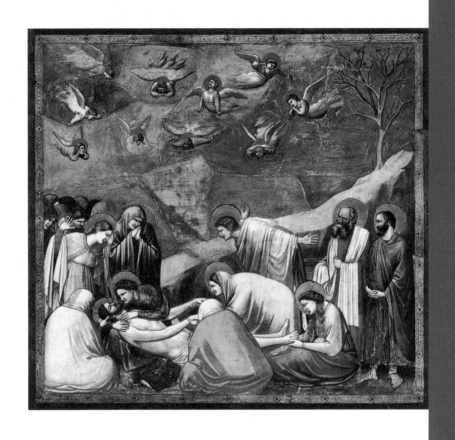

조토 디 본도네, 〈그리스도를 애도함〉, 1305년경

스크로베니예배당 벽면을 둘러싸고 있는 벽화들

1222년에 세워진 파도바대학은, 1088년에 설립된 볼로냐대학에 이어 이탈리아에서 두번째로 오래된 대학교다. 고풍스러운 조각과 궁륭 천장의 그림은 오래된 역사를 가늠하게 해준다.

과거 수도원을 개조한 에레미타니미술관은 로마시대 이전의 파도바 역사와 벨리니부터 카노
바까지, 14세기에서 18세기에 활동한 베네치아파의 작품들을 전시하고 있다.

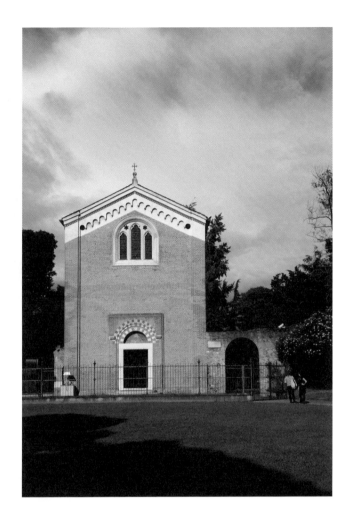

에레미타니미술관 옆에는 스크로베니예배당이 있다. 이곳은 아레나예배당으로도 불리는데, 로마시대 아레나 유적이 근처에 있기 때문이다. 담벼락 등 관련 유적을 곳곳에서 볼 수 있다.

3.
베로나

베로나에서 꾼
한여름 밤의 꿈

사람들이 바글바글한 좁은 통로를 지나니 역시나 사람들로 북적이는 마당이 나온다. 좁은 통로로 이어지는 벽에는 사랑과 로맨스를 꿈꾸는 사람들이 쓴 수많은 낙서가 빽빽하게 채워져 있다. 중정과 건물 창가도 사랑을 찾거나 확인하는 사람들로 복작거린다. 연인들의 사랑의 아이콘이라할 수 있는 『로미오와 줄리엣』의 배경인 '줄리엣의 집' 풍경이다.

　서로 사이가 좋지 않았던 베로나의 유력 가문 몬터규가와 캐풀렛가 출신의 로미오와 줄리엣은 사랑에 빠져 집안의 반대에도 불구하고 결혼한다. 그러나 이로 인해 가문 사이에는 칼부림이 일어나고 두 사람은 비극

적인 죽음에 이른다. 영국의 극작가 윌리엄 셰익스피어가 이탈리아 베로나를 배경으로 쓴 아름답고 슬픈 사랑 이야기 『로미오와 줄리엣』을 누가 모르랴마는 '줄리엣의 집'을 비롯하여 로미오와 줄리엣을 소재로 지나치게 관광화한 베로나가 개인적으로는 조금 마뜩잖게 여겨졌다. 그러던 중 몇 년 전 베로나에서 열리는 오페라 축제가 100주년을 맞이했다는 소식을 접하고 베로나의 오페라 축제가 궁금해졌다. 베네치아에서 레지오날레 기차를 타고 그 자그마한 도시로 향했다. 결론은! 안 갔으면 후회할 뻔했다는 사실. 세상 모든 것이 그렇지 않겠냐마는 잘못된 선입견은 대부분 잘못된 길로 인도한다. 더 일찍 찾지 않은 것이 후회될 정도였다. 베로나는 단순히 로미오와 줄리엣의 도시가 아니라 로마시대의 아레나를 비롯하여 다양한 역사가 켜켜이 쌓여 있는 멋진 도시였다. 구시가지에 자리잡은 2000년 전의 로마시대 아레나가 베로나 오페라 축제의 근사한 무대로 사용되었다.

베로나를 찾은 가장 큰 목적이었던 오페라 공연은 저녁인지라 슬렁슬렁 줄리엣의 집으로 향했다. 낙서로 가득한 통로를 지나면 나오는 중정 옆 건물이 줄리엣의 집이다. 사실 줄리엣의 집이 진짜 줄리엣의 집인지는 모른다. 이야기는 이야기일 뿐이니까. 하지만 한때 델 카펠로 가문이 소유한 적이 있었는데, 셰익스피어가 캐풀렛이라는 이름을 그 가문의 이름에서 가져왔을 것이라고도 한다. 지금은 작은 박물관으로 변해 세상의 '아모르'를 꿈꾸는 사람들의 성지가 되었다.

3층 발코니에서는 연인이 '진한' 키스로 사랑을 확인하고 줄리엣 동상

의 가슴을 만지면 사랑을 이룰 수 있다고 믿는 '솔로' 관광객은 한 줄로 서서 자신의 사랑을 기다린다. 영화 〈레터스 투 줄리엣〉의 한 장면처럼 헤어진 연인이 울면서 편지를 쓰지는 않지만 편지와 낙서가 건물 곳곳을 메우고 있다. 게다가 동상 뒤 벽은 '진부하지만' 진한 핑크색 '사랑의 자물쇠'로 도배되어 있다. 이곳은 이렇게 연인들에게 가장 충만한 사랑의 확인처라고 오랫동안 선언하고 있다. 넘치는 '아모르'의 광경을 보고 있노라니 역시나 지나치게 관광지다운 풍경에 씁쓰레한 웃음이 입가에 번진다. 하지만 베로나에는 줄리엣의 집 외에도 줄리에타의 묘와 로미오의 집인 몬터규 저택(실제로는 몬테키 가문의 저택) 등이 있어 로미오와 줄리엣을 좋아하는 사람들에게는 일종의 필수 탐방 코스라고도 할 수 있다.

이렇게 세속적인 풍경을 보고 있자니 몽환적이고 드라마틱한 로미오와 줄리엣의 그림이 떠오른다. 조금은 과하다 싶은 그림의 분위기가 오히려 이곳과 어울릴 수도 있으려나. 바로 프랭크 딕시의 〈로미오와 줄리엣〉이다. 영국의 사우샘프턴시립갤러리에 소장되어 있는 이 그림 속 화면에는 아마 『로미오와 줄리엣』의 가장 유명한 장면, 즉 발코니로 올라온 로미오가 줄리엣을 만나 꿈같은 키스를 나누는 장면이 묘사되어 있다. 이 그림을 그린 프랭크 딕시는 빅토리아 시기인 19세기 후반에 활약한 화가로 그의 작품 속에는 19세기 중반부터 영국왕립아카데미 출신들이 중심이 되어 결성한 '라파엘전파'의 분위기가 감돈다. 사실적이면서 환상적인 화풍에 문학이나 역사, 전설 속 드라마틱한 장면을 그림으로 포착했다. 이런 그림과 초상화로 일찍부터 주목받은 프랭크 딕시는 후에 기사 작위를 받

을 정도로 큰 성공을 거두었다. 〈로미오와 줄리엣〉도 그의 사실적이면서 환상적인 작풍이 잘 드러난다. 아름다운 저녁 하늘과 저택의 풍경은 그들의 입맞춤을 더욱 로맨틱하게 만든다.

넘치는 '아모르' 외에도 베로나는 볼 곳이 다양했다. 큰 도시가 아니어서 둘러보는 데 많은 시간이 들지 않았다. 에르베광장 시장은 베로나의 또다른 명소다. 흰 천막의 점포는 다양한 상품으로 관광객의 눈길을 끌었다. 그리고 마돈나 분수와 그 옆의 높은 람베르티 탑도 운치가 있었다. 브라광장 등 아레나 주변으로는 많은 카페와 음식점, 상점이 밤에도 불야성을 이루었고 거리공연가들은 관광객의 시선을 이끌었다. 피에트라 다리에서 본 로마극장은 흡사 신이 사는 올림포스산에 지어진 듯 베로나는 동화 속에 존재하는 도시 같았다.

하이라이트인 오페라 공연은 해가 지고 시작되었다. 공연 시간이 다가오자 아레나 주변으로 멋지게 차려입은 사람들이 모여들었다. 슈트와 드레스로 격식을 갖춘 모습에서 그들이 문화를 대하는 태도를 엿볼 수 있었다. 자연스레 예술에 대한 예의를 표하는 것 같아 보기 좋았다. 내 허름한 여행자 복장이 조금은 부끄럽게 느껴졌다. 공연장인 아레나는 1세기에 지어진 로마시대의 원형극장으로 길이 139미터, 너비 110미터, 높이 30미터의 44열 대리석 계단으로 이루어진 거대한 극장이다. 약 3만 명을 수용할 수 있다니 오늘날 웬만한 운동경기장보다 큰 듯하다. 이곳 아레나는 로마의 콜로세움, 카푸아의 아레나 다음의 규모를 자랑한다.

표를 사고 돌계단에 자리를 잡았다. 야외라 그런지 시원한 바람이 머리

끝을 건드린다. 기분 좋은 느낌이다. '춘희'로 알려진 〈라 트라비아타〉가 오늘의 라인업이었다. 하늘 저 위의 달이 무대장치인 양 아레나를 비추었고, 시원한 여름 바람에 실려 들리는 배우들의 청량한 노랫소리가 감탄을 금치 못하게 했다. 오케스트라 음향과 성악가의 목소리가 뻥 뚫린 대기 속으로 생각보다 좍좍 퍼져나갔다. 부드럽고 장엄했다. 수천 년 된 아레나의 돌계단에 앉아 보는 오페라는 정녕 색다른 느낌의 '한여름 밤의 꿈'이었다.

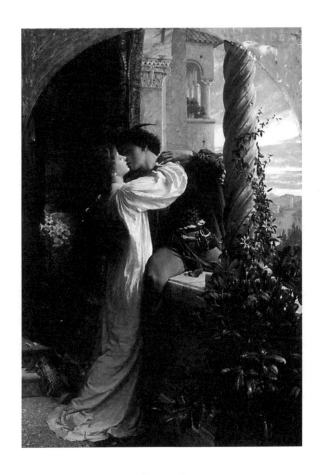

프랭크 딕시, 〈로미오와 줄리엣〉, 1884년

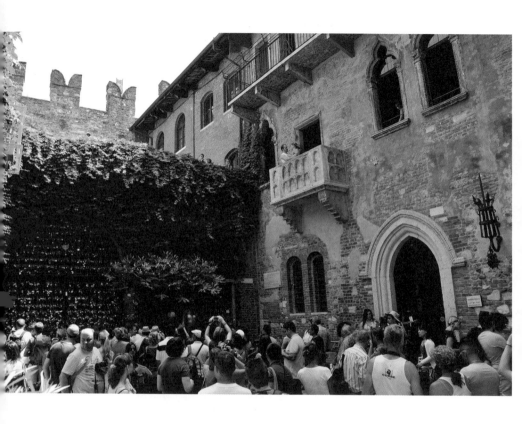

『로미오와 줄리엣』의 배경이 된 '줄리엣의 집'은 이곳을 찾는 사람으로 하여금 사랑의
감정을 샘솟게 하는 묘한 장소다. 로미오가 줄리엣을 만나기 위해 올라간 발코니는 사
랑하는 사람과의 키스 명소로 유명하다. 중정에 있는 줄리엣의 동상 가슴을 만지면 사
랑하는 사람을 만난다는 이야기 때문인지 많은 사람이 줄을 서서 그 '의식'을 기다린다.

아레나가 있는 브라광장으로 들어가는 출입문

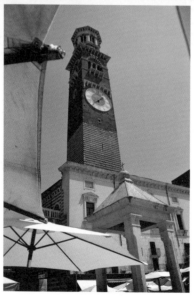

에르베광장 시장은 베로나의 또다른 명소다. 다양한 상품을 판매하는 흰 천막의 점포가
관광객의 눈길을 끈다.

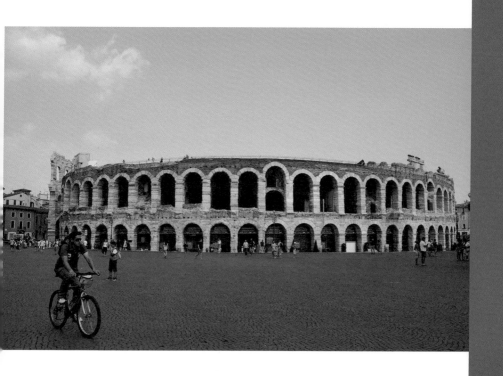

베로나의 로마시대 아레나는 1세기에 지어졌다. 12세기에 일어난 지진에도 끄떡없이 건재하여 여름마다 베로나를 오페라의 중심지로 만든다. 해가 지면 아레나는 오페라의 무대로 탈바꿈한다.

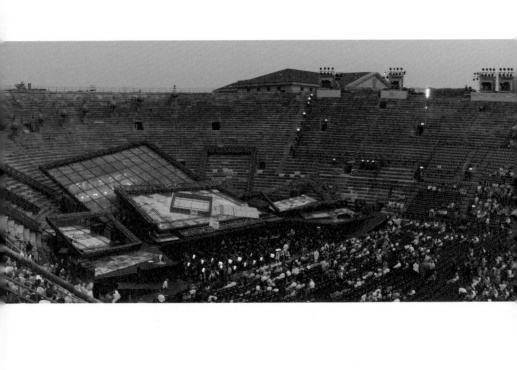

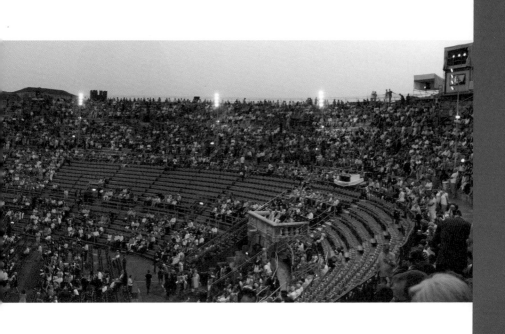

4.
라벤나

화려함과 쇠락함의
묘한 동거

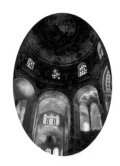

황량하고 을씨년스러운 겨울 햇살이 라벤나의 거리를 비추었다. 주차장에 차를 세우고 차가운 거리의 대기 속으로 걸음을 옮겼다. 한때 서로마제국의 수도로 동방과 서방의 교차로로 꽤 주목받았던 도시는 이른바 '화양연화花樣年華'가 언제였냐는 듯이 겨울 햇살의 차가움 속에 메말라 있었다.

라벤나는 베네치아의 남쪽으로 아드리아해와 면한 곳에 위치한 도시로 404년 서로마의 수도가 되면서 역사의 한 페이지에 등장한다. 이후 게르만 국가와 동로마가 번갈아 통치했던 파란만장한 역사를 겪은 도시다. 그 흔적을 좇는다. 아, 단테가 피렌체에서 추방당한 후 여생을 보내고 죽은

도시이기도 하다.

차가운 공기를 뚫고 찾아간 곳은 산비탈레성당이다. 터키 이스탄불의 아야소피아(과거의 성소피아성당)에 버금가는 모자이크 그림이 이곳에 남아 있다. 산비탈레성당이 있는 곳에는 라벤나의 역사를 보여주는 유적과 유물이 모여 있다. 그 시작은 국립박물관이다. 산비탈레성당의 오래된 수도원을 개조한 국립박물관은 1885년에 개관했는데, 로마시대부터 바로크시대까지 아우르는 다양한 유물이 전시되어 있다. 아름다운 모자이크부터 중세시대의 성화, 조각, 검까지 과거 이곳의 역사를 보여준다. 특히 '예쁜' 모자이크 인물화가 눈길을 사로잡는다. 다양한 색상의 돌을 촘촘히 박아 '그린' 모자이크는 요즘 시대의 디자인적 요소가 느껴질 정도로 선명하고 경쾌하다. 오래된 박물관 건물과 현대적인 조각의 대비가 잘 드러난 박물관 중정의 흰말 조각도 눈길을 끈다.

박물관을 지나 바깥으로 난 문을 나오면 그곳에 산비탈레성당이 있다. 6세기 성소피아성당과 거의 비슷한 시기에 조성된 산비탈레성당은 라벤나 영화榮華의 상징이라 할 것이다. 15세기 콘스탄티노플 함락 이후 성소피아성당의 아름다운 모자이크는 겉에 칠한 회벽 뒤로 사라졌지만 산비탈레성당의 모자이크는 역사 속에서 찬란히 빛을 발했다. 6세기 동로마제국의 황제였던 유스티니아누스 황제는 전성기 로마제국의 영토를 수복하는 데 힘을 쏟았다. 유스티니아누스 황제는 벨리사리우스라는 유능한 장수를 선임하여 이탈리아 반도를 되찾는 데 성공했고 1세기 전 로마에서 옮긴 수도 라벤나에 '지상에서 가장 아름다운 성당'인 산비탈레성당을 지

었다. 곁에서 보면 꽤 쇠락한 느낌의 소박한 벽돌 건물이지만 들어서면 또다른 세계가 기다리고 있다. 먼저 바닥 모자이크에 한 번 놀라고 18세기에 그려진 바로크시대 천장화의 천상 풍경에 다시 한번 놀란다. 그러나 이곳의 하이라이트는 역시나 제단부 모자이크다.

제단부 전체가 휘황찬란한 모자이크로 둘러싸여 있다. 여기에 위아래로 난 창은 모자이크의 아름다움을 더욱 강조한다. 앞부분에는 예수가 우주를 상징하는 파란색 구에 앉아 있고 옆에는 성당을 헌당하는 주교와 성당의 주인인 성인 비탈리스가 자리잡고 있다. 그 옆으로는 성당을 지은 유스티니아누스 황제와 신하들, 황후 테오도라와 시녀들의 모자이크가 있다. 서로마와 동로마로 분리되어 쇠락기를 겪은 서로마의 본토를 수복한 황제의 자부심이 이 성당에서 느껴진다.

아름다운 모자이크 그림을 뒤로하고 밖으로 나오면 옆에 자그마한 건물이 있다. 바로 갈라 플라키디아의 무덤이다. 규모는 작지만 무덤 내부는 호화찬란한 모자이크로 장식되어 있는데, 로마제국의 쇠락을 드러내는 증거이기도 하다. 4세기 테오도시우스 1세는 장남인 아르카디우스와 차남 호노리우스에게 광활한 로마제국을 물려준다. 형인 아르카디우스는 당시의 메인 영토였던 동로마를 차지하고 동생인 호노리우스는 서로마를 받는다. 게르만족으로 인해 쇠락한 본토를 얻은 호노리우스는 라벤나를 새로운 수도로 삼는다. 로마제국이 동로마와 서로마로 분리된 것이다. 후세 역사가들의 평가가 꽤 박한 것에서 알 수 있듯이 아르카디우스와 호노리우스 두 황제는 통치자로서 능력을 발휘하지 못했다. 라벤나를 수도로

삼은 것도 게르만족이 침입했을 때 재빨리 동로마로 도망치기 위해서였다는 의견도 있으니.

갈라 플라키디아는 호노리우스의 여동생으로 능력 없는 호노리우스를 대신하여 서로마제국을 통치했다. 호노리우스의 휘하 장군이었던 콘스탄티우스 3세(후에 호노리우스와 공동 황제가 된다)와 결혼한 후 서로마를 25년간 섭정하면서 예술을 후원했다. 그런 여제의 묘당치고는 규모가 소박하지만 내부는 그렇지 않다. 5세기 초반에 조성된 묘당 안에는 석관과 함께 천상의 세계를 뜻하는 청색 모자이크와 선한 목자와 성로렌스 등 다양한 인물을 그린 모자이크로 가득하다. 모자이크 중 책장에 들어 있는 네 복음서가 흥미롭다. 음영까지 표현할 정도로 현대적인 느낌이다.

존 윌리엄 워터하우스의 그림 중 〈호노리우스황제의 애완용 닭〉이라는 작품이 있다. 존 윌리엄 워터하우스는 19세기 빅토리아시대에 활동한 화가로, 영국 맨체스터미술관의 〈힐라스와 님프들〉 철수사건으로 유명세를 탔다. 런던의 왕립아카데미에서 수학한 그는 작업 초기에 대리석을 가장 잘 묘사한다고 평가받는 로렌스 알마 타데마의 영향을 받았으며 이후에는 당시 활동하던 라파엘전파의 영향을 받았다. 주로 그리스 신화나 역사 속 이야기를 그림 속에 낭만적으로 풀어냈다.

무능한 황제였던 호노리우스의 취미는 닭을 기르는 것이었다. 가장 좋아하는 닭에게 로마라는 이름을 붙인 황제가 로마의 함락 소식을 들었을 때 "내 손바닥 위에 로마가 있는데 무슨 소리냐"고 했다는 에피소드가 전해진다. 이를 묘사한 화가는 호노리우스의 무능함을 그림으로 풍자하면

서 역설적으로 지도자에게 필요한 덕목을 상기시킨다. 이런 어처구니없는 에피소드를 정교한 그림으로 그린 점이 개인적으로 놀랍기도 하다.

갈라 플라키디아 묘당을 나오니 차가운 겨울 햇살이 건물 위로 떨어지고 있었다. 화려함과 쇠락함, 현세와 내세의 경계가 이곳에 공존하고 있었다. 아마 겨울의 라벤나라서 더욱 그렇게 느껴졌는지도 모른다.

존 윌리엄 워터하우스, 〈호노리우스황제의 애완용 닭〉, 1883년

겨울의 라벤나 풍경

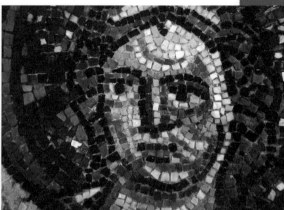

산비탈레성당의 오래된 수도원을 개조하여 1885년에 개관한 국립미술관. 다양한 그림과 조각, 모자이크 등 로마시대부터 바로크시대까지 아우르는 다양한 유물이 전시되어 있다.

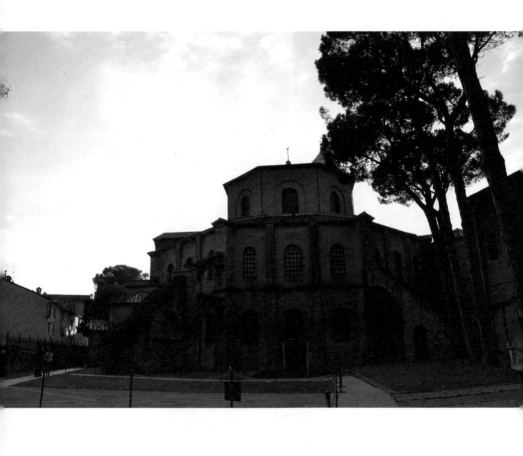

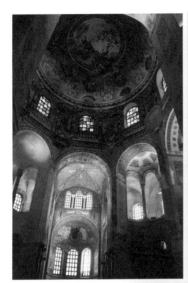
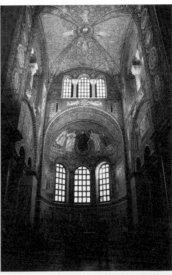
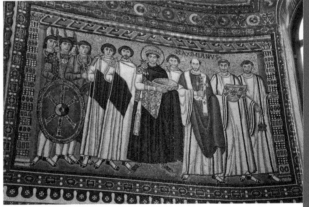

산비탈레성당은 526년에 짓기 시작해 547년에 완공되었다. 길이가 같은 그리스십자 구조의 초기 비잔틴 형태인 팔각형 형태로 건축되었다. 중앙 천장화는 18세기에 그려진 전형적인 바로크양식으로 천상을 우러러보는 구도로 그려져 있고, 제단부의 모자이크는 초기 비잔틴 회화의 아름다움을 보여준다. 유스티니아누스황제와 신하들, 테오도라황후와 시녀들, 예수와 성인, 주교 등 다양한 인물과 성경 속 이야기가 그려져 있다.

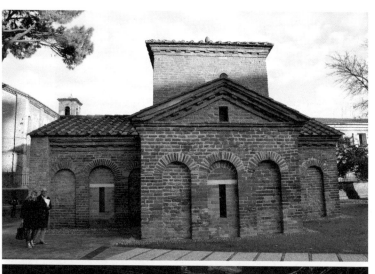

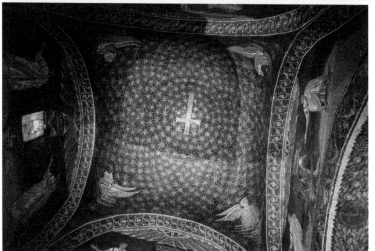

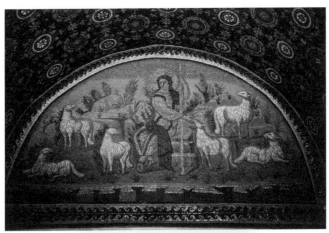

산비탈레성당 뒤편에 있는 갈라 플라키디아 묘당. 그리스십자 형태의 건축양식을 보여
준다. 내부에는 네 복음서를 보관한 책장의 모자이크가 있다. 〈선한 목자〉 모자이크는
혀를 내두르게 할 정도로 매우 정교하다.

2부

밀라노와
그 주변

Milano

I.
밀라노

클래식과 아방가르드, 우아함과 경쾌함을 품은 도시

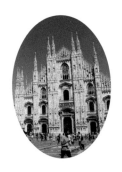

이탈리아 북서부에 위치한 밀라노는 로마, 피렌체, 베네치아 등과 함께 이탈리아 역사에서 큰 비중을 차지하는 도시 중 하나다. 지금도 이탈리아 최대의 공업 도시이자 북부 대표 도시로 자리매김하고 있으며, 패션의 중심지로도 널리 알려져 있다. 개인적으로는 밀라노 두오모성당과 레오나르도 다빈치의 〈최후의 만찬〉이 있어 꼭 가보고 싶은 곳이었지만 기회가 잘 닿지 않은 도시이기도 했다. 특히 인터넷으로 〈최후의 만찬〉 관람을 예약할 때면 이미 몇 달간 예약이 꽉 차 있어 고민에 빠지게 했다. 계속 고민만 하고 있을 수는 없는 일. 어느 더운 여름철, 일정을 잡아 밀라노행 비행

기 티켓을 끊었다.

개인적으로 패션에 대해서는 잘 모르지만 밀라노 두오모성당으로 향하는 길에 수많은 '패피(패션 피플)'들을 볼 수 있었다. 단정한 슈트와 화려한 옷차림뿐 아니라 도시 전체적으로 과거와 현재, 클래식과 아방가르드가 조화를 이루며 멋진 패션의 분위기를 만들어내고 있었다.

밀라노 두오모성당으로 가는 길에 스칼라극장과 맞닥뜨렸다. 세계 오페라극장 중 가장 유명한 극장의 하나인 스칼라극장은 1778년 건립되었다가 제2차세계대전중 공습으로 파괴되어 재건되었다. 베르디나 푸치니의 오페라가 초연된 곳이기도 하다. 생각보다 크지 않았는데, 우리나라의 많은 극장과 달리 과하지 않은 것이 마음에 들었다. 위압적이지 않고 생활 속에 예술이 함께한다는 생각이 들었다.

좀더 걸으니 밀라노 두오모성당에 도착했다. 이 성당은 엄청났다. 신의 공간이라는 교회 건물답게 거대하고 매우 화려했다. 14세기 말에 착공되었는데, 길이 158미터, 너비 92미터, 높이 108미터에 이르는 거대한 고딕 양식의 성당이다. 첫 삽을 뜬 뒤 500여 년이 걸려 19세기에 완성되었다. 부대 공사가 완료된 시점은 1965년이었으니 최종적으로 20세기에 완공되었다고 할 수 있다. 규모도 엄청나고 시간도 엄청나다. 개인이 생각할 수 있는 공간과 시간의 범위를 넘어서는 이곳에서 사람들은 자연스레 신심信心이 생겨났을 것이다. 처음 건축을 시작했을 당시 라이벌이었던 피렌체와 두오모 건축을 둘러싼 경쟁 또한 미술사 속의 흥미로운 이야기로 남아 있다. 결국 비슷한 시기에 착공되었지만 고딕과 르네상스 양식으로 노

선이 갈렸다. 결국 피렌체가 르네상스 양식의 본거지로 더 큰 의미를 부여받았지만 지금 이 시점에서 밀라노 두오모성당을 보고 있자니 그런 세간의 평가는 별 의미가 없어 보였다. 신을 향한 마음으로 조금씩 쌓아올린 거대한 건축물의 위엄이 보는 사람을 경건하게 만들 뿐이다.

두오모성당 바로 앞에는 커다란 광장이 있는데, 그 옆으로 비토리오 에마누엘레 2세 갤러리아가 있다. 이곳은 패션의 도시 밀라노에서도 손꼽히는 쇼핑 명소다. 아케이드 형식으로 되어 있는데, 아케이드는 '기둥으로 지탱되는 아치로 인해 조성된 열린 통로 공간'을 뜻한다. 그 역사는 로마시대까지 거슬러올라간다. 최근에는 아치와 상관없이 날씨에 구애받지 않고 쇼핑할 수 있도록 차양 등이 설치된 통로를 말한다. 아케이드는 19세기 이후 많이 조성되어 '근대 도시'의 독특한 풍경으로 자리매김하게 되었는데, 대표적인 곳이 1877년에 완공된 비토리오 에마누엘레 2세 갤러리아다. 이탈리아를 통일한 비토리오 에마누엘레 2세를 기념하여 붙인 이름이다. 바닥의 모자이크, 따뜻한 빛으로 감싸인 노천카페, 유명 브랜드숍 등으로 많은 관광객의 발걸음을 붙잡는다.

레오나르도 다빈치의 〈최후의 만찬〉이 있는 산타 마리아 델레 그라치에 성당에 도착했을 때는 해가 뉘엿뉘엿 저물고 있었다. 결국 다빈치의 작품은 예약이 꽉 차서 직접 보지는 못했지만 브라만테가 설계한 이 성당 또한 볼 만한 가치가 있었다. 15세기에 밀라노 공작 루도비코 스포르차가 도미니코수도회에 건축을 의뢰해 완공했다.

밀라노의 두오모성당 외에 또다른 랜드마크를 꼽으라면 스포르체스코

성일 것이다. 이곳은 원래 비스콘티가의 성채로 지어진 건축물을 밀라노 공작 프란체스코 스포르차가 1450년에 개축한 것이다. 이후 개축과 복구를 거쳐 지금의 모습이 되었다. 박물관으로 사용되고 있는데, 규모가 상당히 크다. 다양한 무기와 가구, 중세시대의 문화재, 회화, 조각 등이 넓은 성안을 채우고 있다. 특히 수많은 방을 장식한 천장화가 인상적인데, 그중에는 레오나르도 다빈치의 작품도 있다. 레오나르도 다빈치가 식물을 모티프로 제작한 '사라 델레 아세의 천장화 장식'은 복잡하지만 정교하다. 내가 찾았을 때는 복원중이었다. 미켈란젤로의 마지막 작품으로 유명한 〈론다니니의 피에타〉도 인상적이었다.

브레라미술관으로 알려진 피나코테카 디 브레라는 그림 중심의 미술관으로 브레라아카데미 2층에 있다. '피나코테카'는 '회화관'을 의미한다. 아마 영국 런던의 내셔널갤러리가 그림 중심의 미술관이어서 '갤러리'라는 이름을 쓰는 것과 같은 이유라고 할까. 이곳에는 14세기부터 지금까지 서양미술사를 수놓았던 1000여 점이 넘는 그림이 소장되어 있다. 1809년 8월 15일 당시 이탈리아 왕으로 재위하고 있던 나폴레옹의 생일에 맞추어 개관했다. 입구로 올라가는 중정에 나폴레옹 동상이 있는 이유도 바로 이 때문이다. 안드레아 만테냐의 〈죽은 그리스도〉나 라파엘로의 〈성모 마리아의 결혼〉, 프란체스코 하예츠의 〈키스〉 등 걸작들이 문자 그대로 '숨어' 있다. 이곳을 찾았을 때 안드레아 만테냐의 작품은 흡사 수술대에서 수술을 받듯이 유리창 너머 전선과 기계 장치로 둘러싸인 공간에서 보수중이었다. 미술관에서 이런 과정을 공개하는 모습이 꽤 흥미로웠다.

다시 비토리오 에마누엘레 2세 갤러리아로 향했다. 아케이드 한편의 카페에 앉아 카푸치노를 한 잔 주문했다. 레오나르도 다빈치의 〈최후의 만찬〉과 밀라노 두오모성당을 보고 싶다는 단순한 이유로 온 것치고는 밀라노의 많은 부분을 접한 것 같아 뿌듯했다(비록 〈최후의 만찬〉은 보지 못했지만). 기대가 크면 실망도 크다고 하지만 기대하지 않은 것에서 많은 것을 얻을 수 있었던 덕에 그런 듯했다. 이 또한 여행이 주는 기쁨일 터이다.

편히 앉아 커피를 마시고 있자니 아까 보았던 프란체스코 하예츠의 〈키스〉가 떠올랐다. '젊은 커플이 격정적으로 키스를 하고 있다. 〈로빈 후드〉에 나올 법한 모자와 케이프를 걸치고 붉은 타이츠를 신은 남자와 실제 옷을 보는 듯한 사실적 느낌의 푸른 비단 드레스를 입은 여자는 서로의 사랑을 키스를 통해 확인하고 있다. 중세시대의 복장을 한 것으로 보아 아마 그 시대쯤일 것이다. 한 건물의 으슥한 계단 앞이다. 옆 통로 쪽으로 사람이 지나가고 있는데, 그 어떤 시선이 두려우랴. 남녀는 오직 자신의 몸을 상대방에게 맡기고 키스의 짜릿함과 로맨틱한 감정 속으로 빠져들고 있다.' 개인적으로 이렇게 세속적인 감상평을 써보지만 그림의 의미에 대해 미술사학자들은 커플의 붉은색과 푸른색 옷을 통해 당시 벌어진 이탈리아 독립전쟁중 프랑스와 이탈리아 사이의 밀월관계를 우회적으로 묘사했다고 분석하기도 한다.

브레라미술관에서 가장 큰 사랑을 받는 작품이라 하는데, 실제로 보니 그럴 것 같다는 생각이다. 키스하는 장면을 포착한 것도 멋지지만 너무나 사실적으로 표현한 여인의 옷이 뇌리에 남는다. 이 그림을 그린 프란체스

코 하예츠는 1791년 베네치아에서 태어났지만 밀라노로 옮겨 밀라노 미술아카데미에서 교육받았다. 1850년 브레라아카데미 원장으로 30여 년 동안 제자를 길렀다. 성서와 역사, 인물을 주제로 그림을 그렸고 그가 그린 초상화는 큰 인기를 끌었다고 한다. 이탈리아 낭만주의에 커다란 역할을 한 인물이다.

깔끔한 슈트를 입은 회사원이 클래식한 스쿠터를 타고 지나가고, 우아한 여인이 멋진 자전거를 타고 다니는 광경이 이곳의 일상 풍경임을 알게 되니, 밀라노가 패션의 도시가 될 수밖에 없겠다는 생각이 든다. 〈키스〉 속 여인의 옷차림도 이런 밀라노의 '패션' 역사를 보여주는 것 같기도 하다. 건축, 미술, 음악, 패션 등 다양한 예술과 오랜 역사, 클래식과 아방가르드, 우아함과 경쾌함이 밀라노라는 도시 속에서 어우러지고 있음을 느낄 수 있었다. 이는 꽤 멋진 풍경이었다.

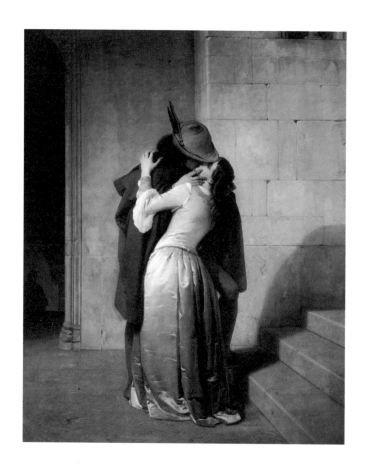

프란체스코 하예츠, 〈키스〉, 1859년

밀라노의 거리 풍경. 도심을 돌아다니는 선명한 노란색 전차가 밀라노의 클래식한 면과
세련됨을 더욱 부각시킨다. 깔끔한 슈트를 입고 스쿠터를 타고 가는 모습이나 자전거를
타고 가는 광경이 낯설지 않다. 패션의 도시답게 생활 속에 패션 아이템들이 자리잡고
있어서일 것이다.

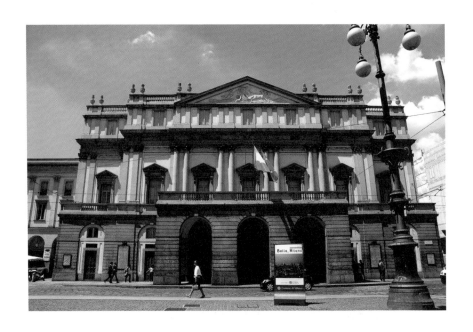

스칼라극장은 세계 오페라극장 중 가장 유명한 극장의 하나로 1778년 건립되었다가
제2차세계대전 당시 공습으로 파괴되어 재건되었다.

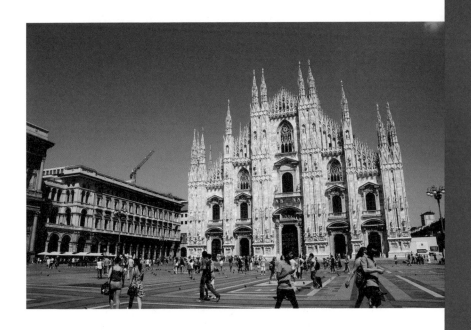

밀라노 두오모성당은 14세기 말에 착공되었다. 라이벌이었던 피렌체 두오모성당과는 비슷한 시기에 건축되었지만 각각 고딕과 르네상스 양식으로 지어졌다. 내부의 스테인 드글라스가 인상적이다.

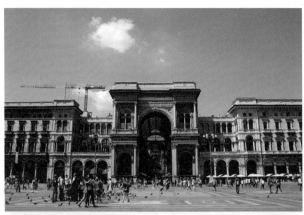

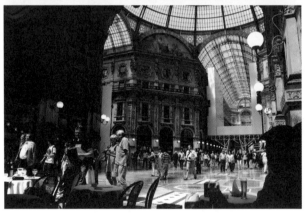

비토리오 에마누엘레 2세 갤러리아는 패션의 도시 밀라노에서도 손꼽히는 쇼핑 명소다. 1877년 완공되었는데, 이탈리아를 통일한 비토리오 에마누엘레 2세를 기념해 이름을 붙였다. 바닥의 모자이크화, 따뜻한 빛으로 감싼 노천의 카페, 유명 브랜드 숍 등으로 많은 관광객을 발걸음을 붙잡는다.

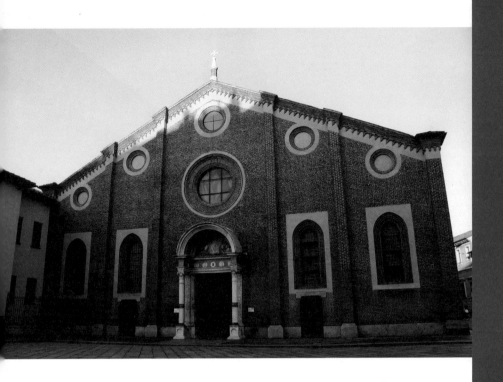

레오나르도 다 빈치의 〈최후의 만찬〉이 있는 산타 마리아 델레 그라치에 성당은 브라
만테가 설계해 지었다. 15세기 밀라노공 스포르차가 도미니코 수도회에 건축을 의뢰해
완공했다.

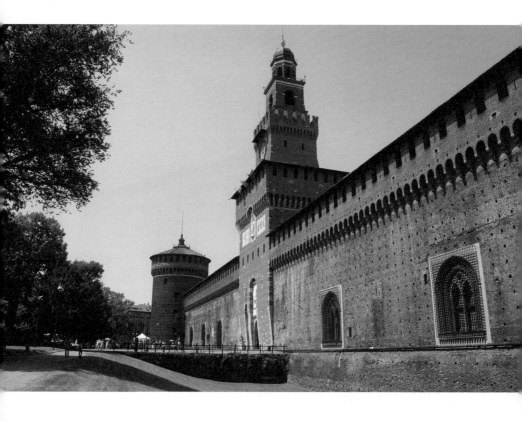

스포르체스코성은 밀라노 공작 프란체스코 스포르차가 비스콘티가의 성채로 지어진
건축물을 1450년에 개축한 것이다. 이후 개축과 복구를 거쳐 지금의 모습이 되었다. 박
물관으로 사용되고 있는데, 그 규모가 상당히 크다. 다양한 무기와 가구, 중세시대의 문
화재, 회화, 조각 등이 전시되어 있다. 레오나르도 다빈치의 〈사라 델레 아세〉 천장화와
미켈란젤로의 미완성 걸작 〈론다니니의 피에타〉 등이 유명하다.

2 .

코모

호수를 감싸고 있는
청회색의 청량감

런던에서 잠시 지낼 때였다. 시간만 나면 내셔널갤러리에 그림을 보러 갔는데, 전시장 거의 마지막 부분에서 눈에 띄는 작품을 발견했다. 그렇게 큰 작품은 아니었지만 차가운 느낌을 주는 북유럽의 호수가 화면을 가득 채우고 있었다. 악셀리 갈렌칼렐라가 그린 〈케이텔레 호수〉라는 작품이었다. 하늘과 주변 풍경을 반사하고 있는 청회색의 호수면과 나무로 뒤덮인 작은 섬, 멀리 보이는 호숫가, 구름과 선명한 하늘이 인상 깊은 작품이었다. 특히 화면 대부분을 차지하는 호숫물이 청명한 느낌을 주었다. 그리고 호수를 가로지르는 회색 물결이 그림에 또다른 리듬감을 주었다. 마음에

들어 미술관에 갈 때마다 한참을 보았다.

핀란드 중부에 있는 케이텔레 호수는 핀란드에서 아홉번째로 큰 호수다. 국토의 많은 부분이 호수로 이루어져 있는 핀란드에서 아홉번째라는 것이 어떤 의미가 있을지는 모르겠지만 이 그림으로 보건대 매우 아름다운 호수일 것이라는 생각이 들었다. 이 그림을 그린 악셀리 갈렌칼렐라는 핀란드 출신의 화가로 19세기 말부터 20세기 초까지 활동했다. 〈핀란디아〉를 작곡한 잔 시벨리우스가 '국민주의 음악'을 수립했다고 평가받듯이 악셀리 갈렌칼렐라도 19세기 말 민족의 독립을 향한 그림을 많이 그려 핀란드 국민미술의 창시자로 꼽힌다. 처음에는 사실주의 기법으로 서민들의 생활상을 그렸지만 이후 민족의 독립 문제에 눈을 뜨고 민족주의적 낭만주의로 전향했다. 특히 19세기 초에 핀란드 각지에 전승되는 전설, 구비 가요 등을 집대성해 발표된 서사시 『칼레발라』를 소재로 한 그림을 많이 그렸다. 상징파 화가들과 가까워지면서 화풍이 평면적이고 장식적으로 바뀌었고 약간 신비스러움도 띠게 되었다. 〈케이텔레 호수〉가 그런 분위기다. 단순한 호수의 풍경이 아니라 투명하고 차가우면서도 그 속에 깊은 무엇이 숨어 있다고나 할까.

악셀리 갈렌칼렐라는 이 풍경을 여러 점의 작품으로 남겼는데, 그중 한 점을 내셔널갤러리가 1999년에 구입했다. 전시 이후 이 작품은 곧바로 큰 인기를 끌었다(나 또한 벗어나지 못했다). 2017년 11월부터 2018년 2월까지 〈케이텔레 호수〉 작품 4점(작품 3점은 대여했다)을 내셔널갤러리 1번 전시실에서 동시에 선보였는데, 갈렌칼렐라의 여러 작품을 소개하는 특

별전이었다고 한다(직접 보지 못한 것이 아쉽다).

밀라노에서 한 시간 남짓한 거리에 있는 코모 호수를 갔을 때 맨 처음 생각나는 것이 악셀리 갈렌칼렐라의 〈케이텔레 호수〉였다. 널찍한 호수를 볼 때면 자동적으로 머릿속에 떠오르는 이미지가 되어버린 것이다. 이탈리아 북부 호수에서 북유럽의 차가운 호수를 떠올리는 것이 이상할 수 있지만 이는 그림이 주는 상상력의 힘일 것이다. 사실 코모 호수를 가기로 한 이유는 단순했다. 꽤 오래전에 보았던 영화 〈007 카지노 로열〉 배경으로 아름다운 호수가 나와 찾아보니 코모 호수였던 것이다(코모 호수의 빌라 델 발비아넬로에서 촬영했다고 한다). 그림 같은 곳이라 기억하고 있었는데, 밀라노에서 그리 멀지 않아 가기 어렵지 않았다.

이탈리아 북부에는 코모 호수 외에도 마조레 호수, 가르다 호수 등이 아름다운 풍광을 자랑하고 있다. 코모 호수의 정식 명칭은 라리오 호수로 Y자 모양을 하고 있다. 스위스와 맞붙어 있는 라리오 호수는 남쪽 끝에 있는 코모라는 작은 도시의 이름을 따 코모 호수로 더 널리 알려져 있다. 코모는 이탈리아 사람들에게 매우 유명한 휴양지이자 관광지다. 그런데 도착해서 보니 한적한 호반 도시였다. 사람들로 미어터지지도 않았고 천천히 산책하기 좋은 동네였다. 호수 옆 자그마한 광장에는 오래된 두오모가 자리잡고 있었다. 14세기부터 18세기에 걸쳐 500여 년간 '천천히' 지어진 두오모에는 바로크, 고딕, 로마네스크, 르네상스 스타일이 곳곳에 '조금씩' 남아 있다. 작은 광장이라도 관광지라면 번잡할 것이라는 인상을 코모는 여지없이 뒤바꾸어주었다. 광장에는 거리공연가와 어린 꼬마가 한가

로이 기념사진을 찍고 있었다.

　호수를 조망하기 위해 높은 곳으로 향했다. 호숫가에는 1894년에 건설된 '푸니콜라레' 승강장이 있는데 해발 720미터에 위치한 부르나테까지 운행한다. '푸니콜라레Funicolare'는 우리말로 강삭철도라고 번역할 수 있는데, 사전적 의미로는 '레일 위에 설치된 차량을 케이블을 이용해 견인하여 운행하는 철도'다. 꽤 경사가 가파른지 기차 객차가 아예 계단식으로 되어 있다. 서서히 위로 올라가는 기차를 타고 있자니 웨스 앤더슨의 2014년 작품 〈그랜드 부다페스트 호텔〉의 한 장면이 떠올랐다. 영화 속 세계로 떠나는 듯한 기묘하고 재미있는 경험이었다.

　푸니콜라레 승강장 근처를 돌아다니면서 부르나테에서 내려다본 코모 호수는 진짜 '그림' 같았다. 아니 그림 속 풍경이 실제로 튀어나온 것만 같았다. 이른바 숭고함과 아름다움으로 가득찬 '픽처레스크picturesque'라는 용어에 딱 들어맞는 풍경이었다. 커다란 호수와 두오모의 지붕이 잘 어울렸다. 멀리 보이는 코모 호수의 잔물결에 악셀리 갈렌칼레라의 〈케이텔레 호수〉에서 보았던 차갑고 투명한 청회색의 청량감이 맴돌았다. 그래서일까. 뜨거운 여름 오후의 대기 속에 차가운 바람이 섞여 있는 듯했다. 이렇게 시원한 코모 호수의 오후가 흘러간다.

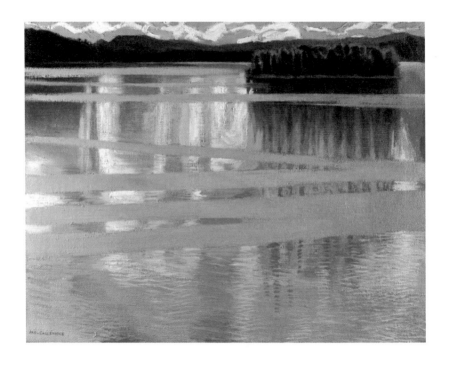

악셀리 갈렌칼렐라, 〈케이텔레 호수〉, 1905년

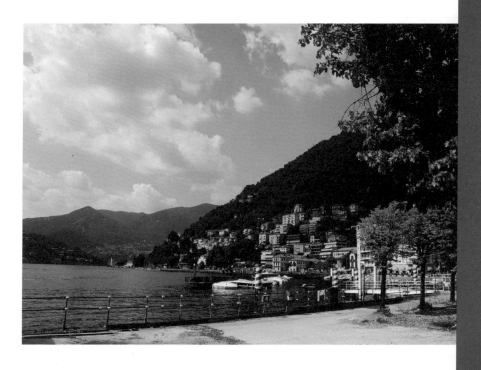

코모 호수 전경. 관광지라기보다는 한적한 호반 도시의 느낌이다.

14세기부터 18세기에 걸쳐 건축된 두오모에는 바로크·고딕·로마네스크·르네상스 양식이 곳곳에 남아 있다. 호수 옆 자그마한 광장에 자리잡고 있다.

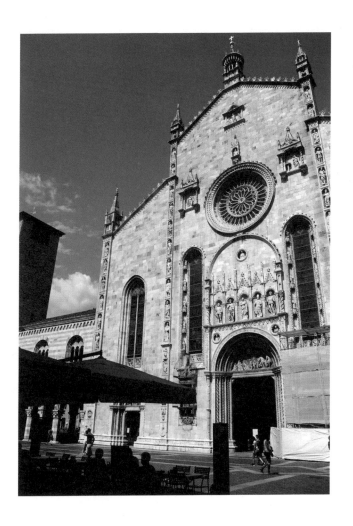

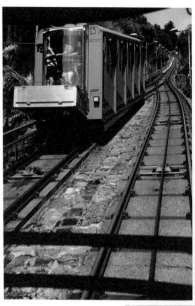

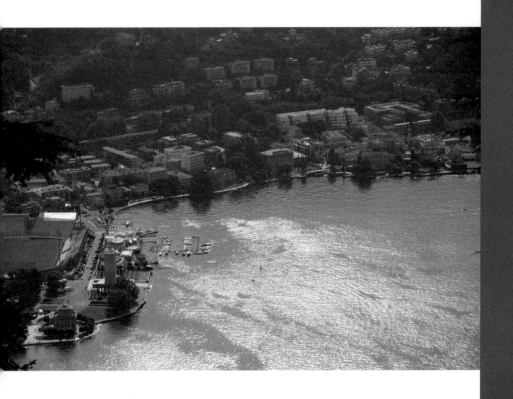

〈그랜드 부다페스트 호텔〉에도 나오는 푸니콜라레는 해발 720미터에 위치한 브루나테
까지 운행한다. 브루나테에서는 코모 호수와 마을을 한눈에 내려다볼 수 있다.

3.
제노바

바다를 누빈
모험가들의 도시

기독교와 이슬람교의 충돌은 꽤 오랫동안 지속되었다. 11세기 십자군전
쟁부터 15세기 콘스탄티노플 함락, 로도스 공방 등으로 이어지는 일련의
사건 속에서 이슬람으로 대표되는 오스만제국과 기독교 동맹군의 대립은
지중해에서 벌어진 1571년 레판토해전에서 또다른 계기를 맞이했다. 서
쪽으로 진출하려는 오스만제국 함대와 이를 막으려는 기독교 연합 함대
는 그리스의 레판토 앞바다에서 크게 '한판' 붙었는데, 그때까지 계속 밀
리던 기독교 연합 함대의 완승으로 끝이 났다. 일시적이나마 이슬람의 서
쪽 진출을 막을 수 있게 된 것이다.

이때 등장한 해군 영웅 중 한 명이 도리아 가문의 조반니 안드레아 도리아였다. 레판토해전 이전에도 제노바 출신의 도리아 가문은 지중해를 주름잡았던 바다의 용병으로 명성을 떨쳤다. 제노바공화국을 부흥시킨 멜피 공작 안드레아 도리아 제독과 그의 조카 조반니 안드레아 도리아에 관련된 흥미로운 이야기를 접하게 되면서 도리아 가문의 본거지인 제노바에 대한 관심이 일었다. 이탈리아 역사에서 베네치아, 제노바, 피사, 아말피는 해양 강국으로 꼽혔던 공화국인데, 이 네 공화국 문장이 현재 이탈리아 해군 깃발의 문장으로 쓰이고 있다.

해양으로 뻗어나갔던 도시답게 이 도시 출신의 또다른 '유명인'을 꼽으라면 신대륙을 발견했다고 알려진 크리스토퍼 콜럼버스다. 밀라노에서 열차를 타고 도착한 제노바 중앙역 앞에는 콜럼버스를 기념하는 기념 동상이 서 있다. 제노바는 리구리아주의 주도로 리구리아해와 접해 있으며 이제는 베네치아보다 더 큰 존재감을 드러내는 항구 도시다. 하지만 관광객들이 많이 찾는 도시는 아니다. 밀라노와 로마를 잇는 교통편에서 조금 떨어져 있어 접근성이 그다지 좋지 않은 까닭이다. 그래서일까. 도시는 관광객을 위한 화려함보다는 과거의 위엄과 현재의 생활이 뒤섞여 아기자기함이 느껴진다. 마치 미야자키 하야오의 애니메이션 〈마녀 배달부 키키〉에 등장하는 동화 속 도시의 풍경과 닮았다고나 할까(현실적으로 약간 때가 탔고 쇠락한 느낌마저도 비슷했다).

역에서 가리발디 거리로 향했다. 원래 도리아 가문의 저택이었다가 지금은 제노바 시청으로 사용되고 있는 도리아 투르시 궁전과 하얀 궁전,

붉은 궁전이 오늘의 주 목적지다. 그 밖에도 제노바공화국의 도제(총독)가 살았던 두칼레궁전과 산로렌초대성당은 과거의 영화를 보여주는 다양한 볼거리를 제공한다. 구시가지로 가는 길은 고즈넉했다. 뜨거운 여름 날씨였지만 인적이 드물고 넓지 않은, 곧게 난 내리막길은 천천히 산책하기에 안성맞춤이었다. 가는 길에는 팔라초 레알레(로열 팰리스)가 있다. 원래는 발비 가문을 위해 지은 궁전이었는데, 후에 왕실에 팔려서 지금의 이름을 얻었다. 그러고 보니 이 한적한 길의 이름이 발비 거리였다. 건축물뿐 아니라 건축물이 감싸고 있는 중정이 매우 아름다웠다. 오래전에 퇴역의 길을 걸었을 마차도 눈길을 끌었다. 과거의 위엄과 아름다움이 충만한 거리였다. 가리발디 거리에 들어서기 전에 있는 거대한 성당도 내부 장식이 휘황찬란했다. 이 모든 것이 과거 제노바의 영화를 증거하고 있었다.

구시가지인 가리발디 거리로 접어들자 길이 더 좁아졌다. 하얀 궁전, 붉은 궁전, 도리아 투르시 궁전이 지척에 있고 지금은 모두 박물관으로 사용되고 있다. 도리아 투르시 궁전은 과거 바다를 주름잡았던 안드레아 도리아와 그의 조카 조반니 안드레아 도리아 가문의 궁전으로 1848년부터 제노바 시청으로 사용중이다. 입구에 들어서면 중정을 사이에 두고 아름다운 아치 건축물이 자리잡고 있다. 곳곳에 전시실이 있는데, 그중 한 방에는 유명한 바이올린 연주가였던 파가니니가 사용했던 바이올린 스트라디바리우스가 전시되어 있다. 과거 바다를 주름잡았던 도리아 가문의 기운이 건물 곳곳에 서려 있는 듯했다. 인상 깊은 곳이었다.

그러나 제노바에서 가장 인상 깊었던 장소는 붉은 궁전이었다. 붉은 궁

전은 한편에 유리 엘리베이터가 있는데, 이에 올라타면 곧바로 건물 옥상으로 데려다준다. 여기서 다시 지붕 꼭대기로 '부들부들' 떨면서 계단을 올라서면 눈앞에 제노바의 정경이 펼쳐진다. 앞에서 이야기했던 애니메이션 속 동화적인 풍경부터 바닷가의 신식 크루즈와 건물, 항구에 이르기까지 제노바의 역사가 한눈에 들어온다.

바닷가를 따라 슬슬 산책하자니 과거 해양 강국의 위엄을 보여주려는 듯 정박해 있는 커다란 범선이 눈에 들어왔다. 화려함과 쇠락함, 엄숙함과 가벼움 등이 혼재되어 있는 제노바의 현재를 그 범선이 고스란히 보여주고 있는 듯한 기분이었다. 이런 풍경을 보고 있자니 16세기 플랑드르 출신으로 당시 풍경과 풍속화로 유명한 피터르 브뤼헐의 〈추락하는 이카로스가 있는 풍경〉이 떠올랐다. 아마 도시 속 바다, 동화, 역사, 성장, 쇠락이 연상되었기에 그랬을 것이다. 벨기에 브뤼셀왕립미술관이 소장하고 있는 이 그림은 그리스신화에서 크레타섬에 갇힌 다이달로스와 그의 아들 이카로스의 이야기를 담고 있다. 다이달로스는 이 섬을 탈출하기 위해 깃털과 밀랍을 이용하여 날개를 만들어 아들인 이카로스에게 주었다. 그는 아들에게 태양에 너무 가까이 가지 말라는 주의를 주었지만 이카로스는 그 말을 무시하고 태양 가까이 가는 바람에 날개가 녹아 바다로 떨어져 죽었다. 자만과 야심에 대한 경종을 울리는 이야기다. 그런데 브뤼헐의 그림에서는 이런 주요 내용이 잘 보이지 않는다. 화면 앞에는 농민이 묵묵히 밭을 갈고 있고 양치기는 그 뒤에서 하늘을 응시하고 있다. 이카로스는 어디 있을까. 화면 오른쪽 아래 바닷물에 빠지는 다리만이 보일 뿐이다. 청

록의 아름다운 바다에는 범선이 바람을 받아 흘러가고 있다. 한 개인의 영광과 자만, 실패는 넓은 세상 속에서는 별문제가 되지 않을 수도 있을 것이다. 꽤 무심한 세상이다.

바다로 떨어지는 순간의 이카로스 다리만 보여주고 주변 사람들은 묵묵히 자신의 삶을 살아가는 이 그림과 마찬가지로 제노바도 정박해 있는 범선만이 과거의 영화를 그대로 간직한 채 시간이 멈춘 정경을 보여주었다. 그리고 해전의 승리와 신대륙 발견의 영광을 한편에 묻은 채 무심히 자신의 일에 매진하고 있었다. 그 정경이 꽤 인간적이고 친근하게 다가왔다.

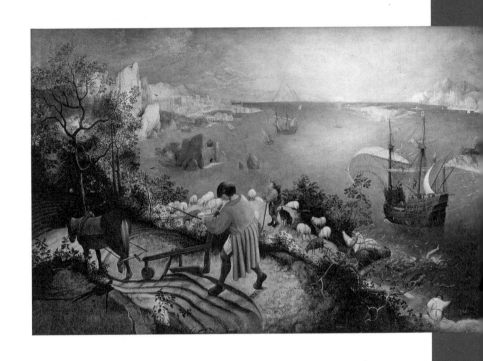

피터르 브뤼헐, 〈추락하는 이카로스가 있는 풍경〉, 1558년경

● 해양 강국의 위용을 자랑하듯 제노바 중앙역 앞에는 신대륙을 발견한 콜럼버스의 동상이 서 있다.

●● 도리아 저택을 찾아가는 길에서 만난, 흡사 미야자키 하야오의 애니메이션에 등장할 법한 예쁜 꽃집

●●● 팔라초 레알레는 제노바의 왕궁이었다가 지금은 박물관으로 사용되고 있다. 동화 속에 나올 듯한 아름다운 광경을 자랑한다.

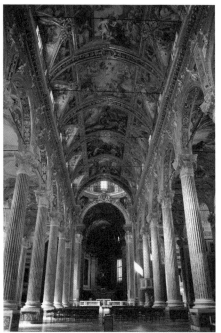

13세기에서 17세기에 건립된 성당 바실리카 델라 산티시마 안눈치아타 델 바스타토는 입구부터 웅장하다. 성모 마리아의 종복회가 주도하여 지은 이 성당은 중간에 한 번 중단되었다가 레온 바티스타 알베르티에 의해 다시 지어졌다. 내부가 매우 화려한데, 제노바 지역에 거주했던 17세기 바로크시대 작가들의 결과물이다.

제노바에는 낡았지만 인간적인 친근함이 느껴지는 건물들이 곳곳에 남아 있다.

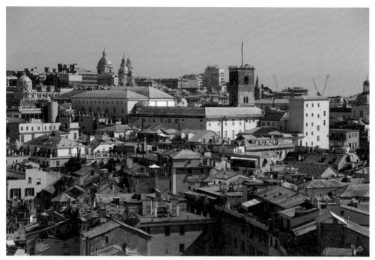

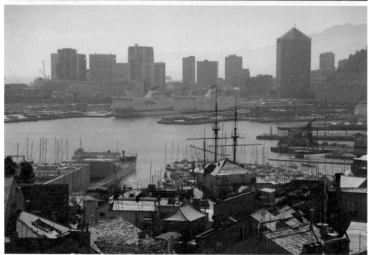

붉은 궁전 옥상에 올라서면 제노바의 정경을 한눈에 볼 수 있다.

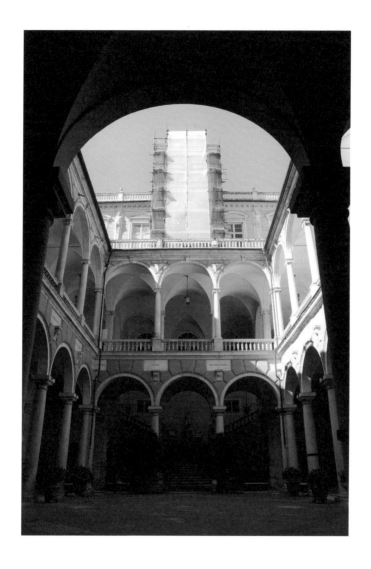

도리아 투르시 궁전. 도리아가의 저택이었던 곳으로 1848년부터 제노바 시청으로 사용
중이다.

4.
친퀘테레

햇살과 바람을
느끼며 걷는
'힐링'의 길

"이탈리아의 그 무엇도 제노바와 스페치아를 잇는 해안길처럼 아름답지는 않으리라. 길 한쪽에는 확 트인 푸른 바다가 때로는 저 아래에, 때로는 기로가 거의 같은 높이에서 펼쳐졌고 여기저기에 그림처럼 아름다운 펠루카 배들이 천천히 미끄러지듯 움직이고 있었다."

_찰스 디킨스 지음, 김희정 옮김, 『이탈리아의 초상』, B612, 2013, 75쪽

찰스 디킨스는 『이탈리아의 초상』에서 친퀘테레의 길을 이렇게 묘사했다. 이제는 펠루카 배 대신 미끈한 여객선이 풍경을 차지하고 있지만 제노바

에서 라스페치아 사이에 위치한 해안가 다섯 마을을 연결한 이 길을 걷다 보면 찰스 디킨스가 결코 허투루 한 이야기가 아니라는 생각이 든다. 친퀘Cinque는 이탈리아어로 다섯을, 테레Terre는 마을을 뜻한다. 이름 그대로 친퀘테레는 몬테로소알마레, 베르나차, 코르닐리아, 마나롤라, 리오마조레의 다섯 마을로 이루어져 있다. 찰스 디킨스가 찬양했던 만큼 길이 매우 아름답다.

피렌체에서 가는 방법과 제노바에서 가는 방법이 있는데, 나는 피렌체에서 출발했다. 뜨거운 여름 낮을 예고하듯이 안개가 낀 선선한 아침이었다. 먼저 기차로 라스페치아로 간 후 그곳에서 친퀘테레를 거쳐가는 기차로 갈아타기로 했다. 아침 일찍 출발했기에 여유로웠다. 먼저 몬테로소알마레로 향했다. 해수욕을 하려는 사람들로 해변가는 이미 북적였다. 과거에는 해적을 감시하고 전쟁중에는 방어를 했을 진지 위에도 일광욕을 하려는 사람들로 가득했다. 마을은 전형적인 이탈리아 바닷가 소촌이었다.

친퀘테레는 이른바 제주도 올레길처럼 트래킹을 하는 사람들도 많았는데, 해안선과 해안 절벽을 절묘하게 따라가면서 길이 나 있었다. 가장 북쪽의 몬테로소알마레부터 남쪽에 위치한 리오마조레까지 다섯 마을을 관통하면서 걸을 수도 있지만 나처럼 일정이 촉박한 여행자에게는 조금 무리였다. 그래서 베르나차부터 마나롤라까지 걷기로 하고 나머지 마을은 기차를 타고 이동하기로 계획을 세웠다. 해안선을 따라 난 철도를 운행하는 기차는 2층으로 되어 있어 전망이 좋았다.

베르나차는 바닷가 성당이 아기자기한 마을이었다. 성당 앞 바닷가에

는 역시나 많은 피서객이 해수욕을 즐기고 있었다. 아이들과 어른들이 함께 바다로 다이빙을 하는 모습도 보였다. 시원해 보이는 풍경이었다. 동네 옆쪽으로 난 길을 통해 마나롤라로 향했다. 찰스 디킨스의 감상이 절로 느껴지는 아름다운 길이었다. 주위를 둘러보며 발걸음을 옮기는 '산책'의 길이었다. 구스미 마사유키가 『우연한 산보』에서 산책이란 "우아한 헛걸음"이라고 했는데, 좁게 난 오솔길과 바닷길을 허허롭게 걷고 있자니 그 "우아한 헛걸음"이 무슨 말인지 어렴풋이 다가오는 듯했다.

걸으면서 그림 같은 풍경을 보고 있노라니 예술 작품의 아름다움과는 다른, 인간이 자연과 함께 만들어낸 색다른 아름다움이 느껴졌다. 이런 곳에서 몇 시간을 걷고 있으려니 무더움 속에서도 힐링되는 느낌이었다. 흡사 알프레드 시슬레의 그림을 보고 있는 듯한 편안함이었다. 알프레드 시슬레의 〈숲 기슭, 시냇가에서의 휴식〉은 내가 그의 작품 중 꽤 좋아하는 그림이다. 오르세미술관에서 이 그림을 보았을 때 마치 시냇가 한편에서 자리를 잡고 쉬고 있는 듯한 느낌이 들었다. 멀리 보이는 집과 나무들과 흰색 여인의 정경, 화면을 채우고 있는 녹색 풍경이 따뜻하면서 시원하다. 시슬레는 인상파 화가 중 한 명으로 영국인이면서 프랑스에서 활동한 작가로 유명하다. 특히 그는 다른 인상파 화가들보다 풍경화를 주로 그려 파리 주변지역의 풍경화를 많이 남겼다. 친퀘테레의 길은 이렇게 시슬레의 그림 속을 걷는 듯했다.

마지막 코너를 돌았을 때 갑자기 등장한 마나롤라는 우리가 익히 보아왔던 친퀘테레의 관광엽서 사진 그대로였다. 갑자기 '훅 들어와서' 꽤 놀

랐다. 아기자기하고 컬러풀하게 장식된 마을이었다. 특히 인상 깊었던 것은 수많은 관광객이 해변가와 마을을 돌아다니고 있는데도 바닷가 '작은 마을'의 느낌을 간직하고 있었다는 점이다.

친퀘테레의 마을을 돌아다니면서, 그리고 그 사이를 걸어다니면서 사람들과 자연 간의 아기자기함, 그리고 햇살과 바다의 아름다운 정경을 계속 곱씹을 수 있었다. 힘이 나고 힐링이 되는 멋진 곳이었다. 친퀘테레 길에서의 "우아한 헛걸음"은 또다른 여행을 떠나게 하는, 허허롭지만 '의욕적인 걸음'으로 나를 치유하고 있었다.

알프레드 시슬레, 〈숲 기슭, 시냇가에서의 휴식〉, 1878년

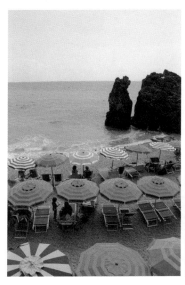

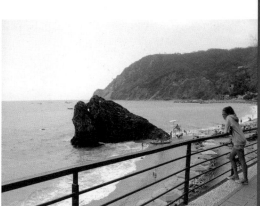

몬테로소알마레는 친퀘테레의 가장 윗동네다. 길게 펼쳐진 백사장에 조성된 비치파라
솔이 여름의 청량감을 더해준다.

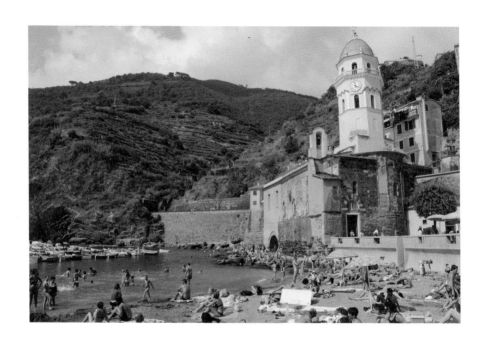

몬테로소알마레 다음 동네는 베르나차다. 베르나차 중심부인 마르코니광장에 있는 산
타 마게리타 디 안티오키아 성당을 중심으로 피서를 즐기는 사람들로 해변가가 꽤 번잡
하다. 동네를 둘러싸고 있는 색이 정감이 있다.

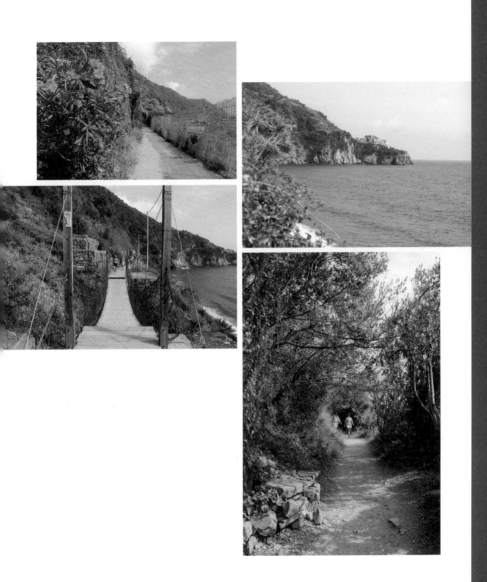

베르나차에서 마나롤라까지는 해안가로 길이 나 있다. 절벽길은 스릴이 있고 오솔길은
편안하다.

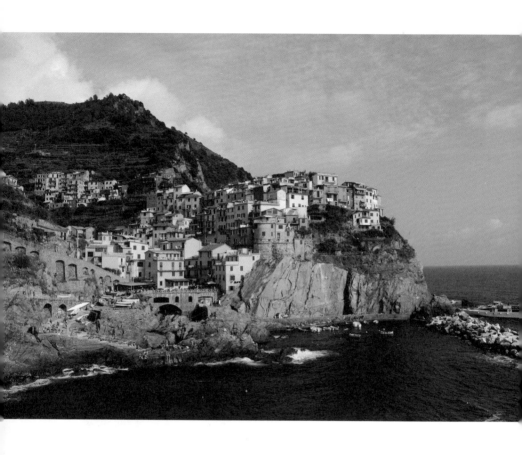

친퀘테레의 대표 이미지로 주로 접하는 동네는 마나롤라다. 오솔길 모퉁이를 돌면 등장하는 아름다운 동네 풍경이 급작스러우면서도 반갑다. 베르나차에서 마나롤라까지 산책하는 데는 2시간에서 3시간 정도 걸린다.

바다가 보이는 기차여행은 늘 즐겁다.

3부

피렌체와
그 주변

Firenze

I.
피렌체

꽃의 도시에서
펼쳐지는
봄의 향연

하나둘씩 차례차례 꽃망울이 터지고 하루하루 생동감 있는 '형광 연두'의 새순이 올라오는 봄의 풍경을 보고 있노라면 산드로 보티첼리의 〈봄〉이 떠오른다. 높이 2미터, 너비 3미터가 넘는 커다란 그림에는 아홉 명의 신이 봄을 맞이하고 있다. 4월의 신 베누스와 큐피드를 중심으로 바람의 신 제피로스, 봄의 여신 플로라로 변신하는 클로리스, 삼미신, 5월의 신 메르쿠리우스가 그들이다. 화면 속 장면만으로는 자세한 내막은 알 수 없지만 사랑의 정원을 찾은 봄의 아름다움이 화면 가득 채워져 있다. 풀밭에 핀 500여 송이의 꽃도 큰 역할을 하고 있다. 환상적이고 아름다운 그림이다.

이 그림을 그린 산드로 보티첼리는 이탈리아 르네상스 초기를 대표하는 화가로 15세기 피렌체에서 활동했다. 본명은 알레산드로 디 마리아노 필리페피라는 긴 이름을 갖고 있지만 '작은 술통'이라는 의미의 '보티첼리'라는 이름으로 널리 알려져 있다. 피렌체를 통치했던 메디치가를 위해 다양한 그림을 그렸으며 이 그림 역시 메디치가의 저택을 장식하기 위해 그린 것이다. 〈봄〉은 여전히 피렌체에서 아름다운 봄을 기리고 있다.

이탈리아를 여행하면서 가장 자주 간 곳을 꼽으라면 베네치아지만, 가장 오래 머무른 곳을 꼽으라면 피렌체일 정도로 피렌체는 개인적으로 이탈리아에서 '최애'하는 도시다. 사실 피렌체에 대한 첫 관심은 이런 그림과 서양미술의 보고로서가 아니라 한 편의 영화 때문이었다. 에쿠니 가오리와 쓰지 히토나리의 소설을 각색한 영화 〈냉정과 열정 사이〉를 보면서 피렌체의 풍경에 매료되었기 때문이다. 무턱대고 잠깐 방문을 한 이후 이 도시를 찬찬히 둘러볼 기회를 계속 만들었다. 그리고 르네상스를 열고 한때 유럽 문화의 중심지였던 이곳의 매력에 푹 빠지게 되었다.

이른 아침 산타 마리아 노벨라 역 근처 숙소에서 두오모를 향해 걸었다. 서늘한 아침 공기가 상쾌했다. 두오모가 피렌체 여행의 출발점이었다. '두오모Duomo'는 '돔'의 이탈리아어인데, 각 도시의 가장 중심이 되는 성당을 일컫는다. 피렌체 두오모의 정식 이름은 산타 마리아 델 피오레 성당이다. '산타 마리아 델 피오레'는 '꽃의 성모 마리아'라는 뜻으로 피렌체의 상징인 붓꽃에서 유래한다. 피렌체는 꽃의 도시다. 그래서일까. 보티첼리의 〈봄〉에서 보았던 봄의 정경, 꽃의 풍경과 묘하게 어울리는 듯하다.

피렌체 두오모는 1296년에 착공하여 140여 년 뒤인 1436년에 완공되었다. 돔이 있는 본당과 조토의 종탑, 세례당으로 구성되었다. 돔은 필리포 브루넬레스키의 작품으로 피렌체의 랜드마크라고 할 수 있다. 이 돔으로 인해 르네상스 건축의 시대가 열렸으니 그 의미의 크기란! 의미의 크기뿐 아니라 여전히 오늘날 세계에서 가장 큰 석재 돔의 위상을 자랑한다. 돔 공사는 1420년에 시작되어 1436년에 끝났다. 아침 일찍 가서인지 여느 때와는 달리 돔에 오르는 대기 줄이 길지 않았다. 차례가 되어 천천히 돔의 큐폴라를 올랐다. 좁고 열기로 가득한 길을 올라가니 큐폴라 위의 전망대는 〈냉정과 열정 사이〉의 주인공들처럼 낭만을 느끼고 싶은 사람들로 북적였다.

아래 두오모 내부는 길이가 153미터이며 고딕성당과는 달리 개방감이 강하다. 벽면에는 다양한 예술 작품이 있다. 단테의 『신곡』을 묘사한 도메니코 디 미켈리노의 〈단테와 신곡〉이 흥미롭다. 『신곡』을 펼쳐 든 단테를 중심으로 왼쪽에는 연옥과 지옥이, 오른쪽에는 피렌체가 있다. 두오모 앞의 세례당은 11세기 로마네스크양식의 팔각형 건물로, 문을 장식한 부조가 유명하다. 특히 15세기 로렌초 기베르티가 제작한 동문은 부오나로티 미켈란젤로가 '천국의 문'이라고 감탄한 이후 그렇게 불린다. 근대 조각가 오귀스트 로댕이 이에 반하는 〈지옥의 문〉을 만든 것도 재미있는 에피소드다.

두오모를 둘러본 후 남쪽으로 향했다. 베키오궁전이 있는 시뇨리아광장에 이르렀는데, 그 옆에 우피치미술관이 있다. 13세기 비잔틴·고딕 양식 작품부터 18세기까지의 미술을 망라하는 우피치미술관은 메디치가의

소장품을 후손인 안나 마리아 루도비카가 피렌체시에 기증하면서 개관했다. '우피치'는 '오피스'를 뜻하는 이탈리아어로 관청을 미술관으로 바꾸면서 그 이름을 얻었다. 보티첼리의 〈비너스의 탄생〉, 〈봄〉, 레오나르도 다 빈치의 〈수태고지〉, 미켈란젤로의 〈성가족〉 등 서양미술사 속 걸작이 방마다 자리잡고 있다.

그 밖에도 산타 마리아 노벨라 성당과 산로렌초성당, 주변의 가죽시장, 중앙시장, 미켈란젤로의 다비드상으로 유명한 아카데미아미술관, 산마르코미술관, 산타 크로체 성당과 가죽학교, 가죽시장, 바르젤로미술관, 피티궁전, 단테의 생가와 연인 베아트리체의 무덤, 아르노 강가와 베키오 다리까지 피렌체는 예술, 역사, 종교, 사람을 모두 아우르는 매력을 촘촘히 보여준다. 과거 르네상스시대의 분위기를 오롯이 드러내면서도 찾아갈 때마다 보여주는 도시의 다양한 스펙트럼은 너무나 변화무쌍하다. 역사와 현재가 '냉정과 열정 사이'에서 공존하기 때문이리라.

해질 무렵 발걸음이 조급해졌다. 자그마한 강을 건너 좁은 골목길을 지나 높은 성벽의 문을 통과해 한동안 돌계단을 올랐다. 서두르는 발걸음 옆으로 드리운 그림자가 점점 길어졌다. 계단을 다 오르니 확 트인 광장이 등장했다. 미켈란젤로광장이었다. 광장 옆에 난 야트막한 계단에 걸터앉았다. 점점 길어지는 저녁노을의 붉은빛이 눈앞 저 멀리 주홍색 큐폴라와 높은 첨탑의 건물을 비추었다. 방금 건너온 강이 노을빛으로 반짝였다. 눈앞에 펼쳐지는 꽃의 도시 피렌체의 정경이 〈봄〉의 정경과 오버랩되었다. 변화무쌍하면서 다채로운 봄의 향연이 도시를 휘감았다.

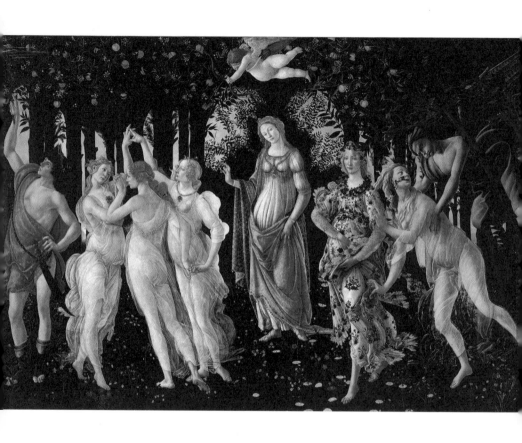

산드로 보티첼리, 〈봄〉, 1482년경

아침의 산타 마리아 델 피오레 성당. '산타 마리아 델 피오레'는 '꽃의 성모 마리아'라는
의미로, 피렌체의 상징인 붓꽃에서 유래한다.

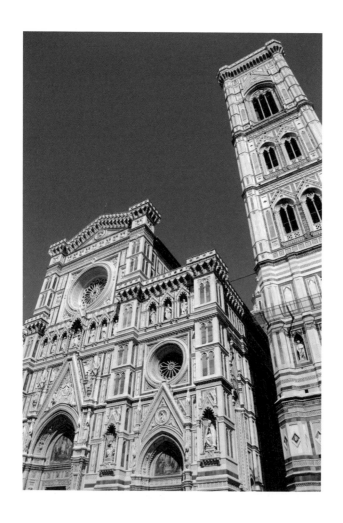

피렌체 두오모는 돔이 있는 본당과 조토의 종탑, 세례당으로 구성되어 있다. 1296년에 착공하여 140여 년 뒤인 1436년에 완공되었다. 지금의 두오모는 과거부터 이어져온 것이 아니라 성당을 덮고 있는 흰색, 초록색, 붉은색 대리석은 19세기 말에 완성되었다. 그 전에는 산로렌초성당처럼 미완성 외관으로 남아 있었다.

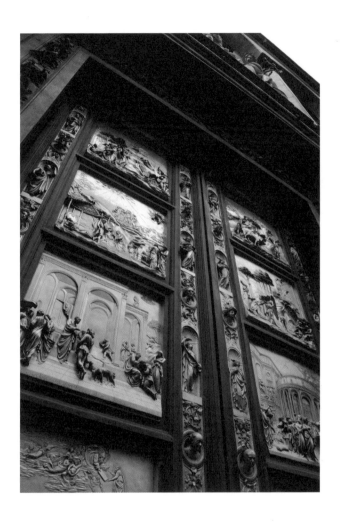

세례당은 11세기 로마네스크양식의 팔각형 건물로, 문을 장식한 부조가 유명하다. 특히
15세기 기베르티가 제작한 동문은 미켈란젤로가 '천국의 문'이라고 감탄했을 정도다.

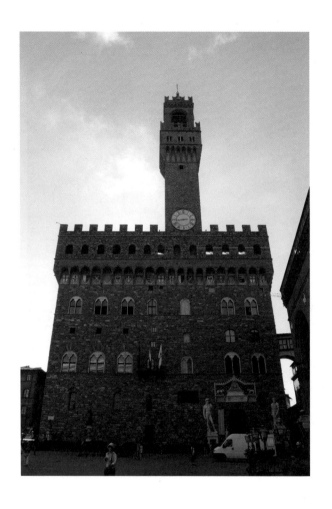

시뇨리아광장에 위치한 베키오궁전은 시청사와 박물관으로 사용중이다. 가운데 종탑은 94미터에 달한다.

시뇨리아광장은 중세부터 현재까지 피렌체 정치의 중심지다. 광장 곳곳에 역사의 흔적이 남아 있으며 광장 한편에는 사보나롤라가 화형을 당했던 장소가 표시되어 있다. 광장에서는 다양한 문화 행사가 열린다.

우피치미술관은 13세기 비잔틴·고딕 양식의 작품부터 18세기까지의 미술을 망라하여 전시하고 있다. 피에로 델라 프란체스카의 〈페데리코 다 몬테펠트로와 바티스타 스포르차〉, 보티첼리의 〈봄〉 등 서양미술사 속 걸작들이 전시실을 채우고 있다.

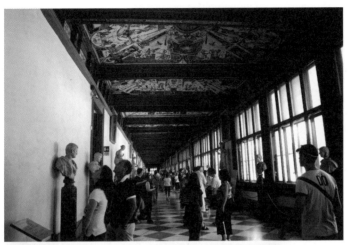

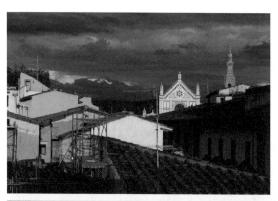

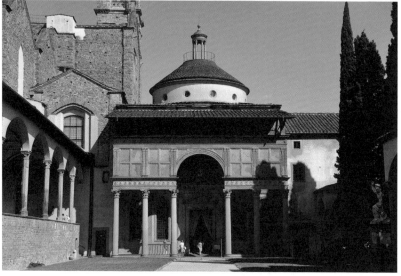

산타 크로체 성당은 고딕양식의 성당으로 단테의 기념비가 성당 앞에 자리잡고 있다.
미켈란젤로, 갈릴레오, 마키아벨리의 무덤도 있다. 성당 뒤로 나가면 르네상스 건축의
걸작, 파치예배당이 있다.

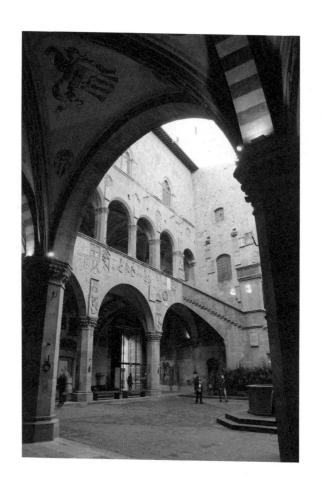

피렌체에서 단 하나의 미술관을 고르라면 당연히 우피치미술관이겠지만 바르젤로미술관을 빼놓기에는 아쉽다. 13세기에 건축된 것으로 피렌체에서 가장 오래된 공공건물이다. 1859년에 미술관으로 개관했다. 도나텔로의 〈다비드〉 등 유명한 조각품이 많다.

산마르코미술관은 한때 피렌체를 통치한 사보나롤라가 말년까지 기거한 곳이다. 원래 수도원이었는데, 지금은 미술관으로 사용중이다. 계단을 오르면 프라 안젤리코의 〈수태고지〉를 처음 마주한다. 수도사들의 방을 둘러보고 마지막에 사보나롤라 관련 자료를 볼 수 있다. 수도사가 〈수태고지〉를 보고 있었다. 그에게 이 그림은 어떤 의미로 다가올까.

피렌체는 역사와 현재가 '냉정과 열정 사이'처럼 공존하고 있다. 카라바조의 그림이 순식간에 길바닥을 채우고 거리의 정경은 흡사 조르조 데 키리코의 화면과 닮아 있다.

거리 곳곳에서는 다양한 공연이 열린다. 영화 〈자전거 도둑〉을 떠올리게 하는 자전거의 잔해가 인상 깊었다.

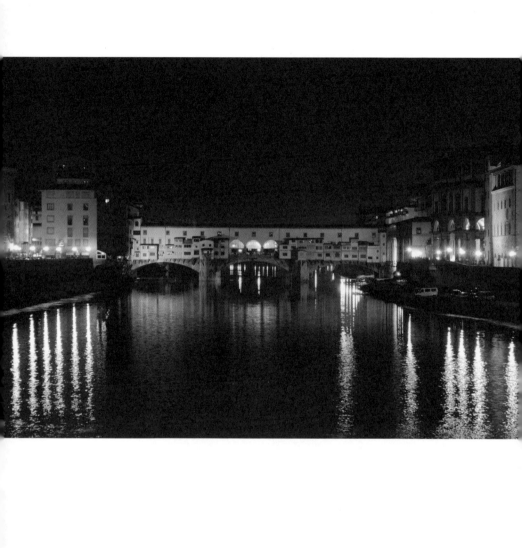

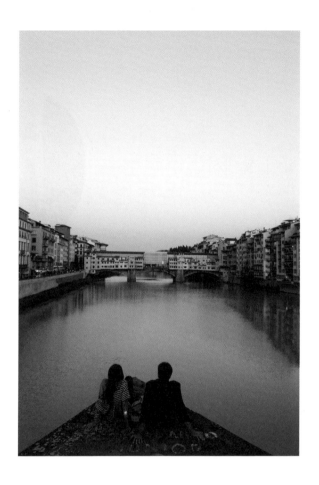

베키오 다리는 피렌체를 흐르는 아르노강에 설치된 다리 중 가장 오래되었다. 두 차례 무너졌다가 1345년에 다시 지었다. 제2차세계대전 당시 독일군이 이 다리만 폭파를 못 시켰다는 에피소드가 있다.

2.
루카

엄격함과
자유분방함이 함께하는
아기자기함

사실 루카라는 작은 도시를 처음 알게 된 것은 존 러스킨의 『건축의 일곱
등불』을 읽을 때였다. 존 러스킨은 19세기에 활동한 영국의 비평가이자
사회사상가로 예술의 아름다움을 순수하게 감상하자고 주장했는데, 그의
대표작 중 하나가 바로 『건축의 일곱 등불』이다. 존 러스킨이 고딕건물에
대한 애착이 심하다는 것을 감안하더라도 루카의 산미켈레성당에 대한
찬사는 그 건축물에 대한 궁금증을 불러일으키기에 충분했다. 그는 루카
의 산미켈레성당 코니스(건축물 벽면 상단 근처에 수평의 띠 모양으로 돌출
된 부분)에 대해 "……단순한 사각형의 곡면에서 무거운 잎과 두꺼운 줄기

의 효과를 보여준다. 그 곡면이 말리면서 빛은 점차 소멸한다. 내가 생각하기론 이보다 더 고귀한 것을 발명하기란 어려운 일일 것이다⋯⋯"라고 극찬했다. 여기에 존 러스킨이 직접 스케치한 산미켈레성당의 파사드 부분은 그 궁금증을 더 키워버렸다.

루카는 피렌체에서 기차로 1시간 정도 걸리는 작은 성채 도시다. 루카 역을 나오면 황톳빛의 '야트막한' 성채가 눈앞을 가로막는다. 그러나 성벽 앞에 서면 실제로는 높이가 12미터로 상당히 높다. 피렌체 주변의 산지미냐노, 시에나, 몬테풀차노 등 여러 성곽 도시가 주로 산 위에 있어 방어에 수월한 반면, 루카는 평지에 위치했기 때문에 도심의 주변을 이렇게 높은 성곽으로 둘렀을 수밖에 없으리라.

도시를 완전히 둘러싸고 있는 오각형의 성채와 그 안의 도시는 과거의 모습이 상당히 잘 보존되어 있다. 그래서인지 성문을 통과하면 갑자기 과거로 돌아간 듯한 착각에 빠져든다. 토스카나 지역을 비롯하여 이탈리아의 많은 곳에서 이런 타임슬립을 경험하게 된다. 특히 루카의 구도시로 들어가려면 오각형 성채의 내부를 통과해야 하는데, 매우 기묘하고 매력적인 경험이다. 마치 『이상한 나라의 앨리스』 속 세상으로 들어가는 것 같다. 성곽 내부 통로에서 전시회도 열렸는데, 미로를 걷는 듯한 느낌이 들었다(몇 년 뒤 다시 방문하니 두꺼운 철문이 닫혀 있어 아쉬웠다). 루카는 기원전 180년쯤 로마인이 건설한 식민 도시로 이미 중세부터 번영을 누렸으며 11세기에는 자치 도시로 위상을 떨쳤다. 이 자치권은 18세기 프랑스에 함락될 때까지 약 700년간 유지되었다. 그래서인지 성채 안의 풍경이

켜켜이 쌓인 두터운 역사의 층과 루카만의 독특한 아름다움을 발산했다.

일단 가장 보고 싶었던 포로의 산미켈레성당으로 향했다. 로마네스크 교회 형식으로 8세기에 최초로 지어졌다가 11세기에 확장되었다. 파사드는 존 러스킨이 극찬했듯이 매우 아름다웠다. 이른바 '웨딩케이크' 모양이다. 꼭대기에는 천사 미카엘(미켈레)이 용을 물리치는 조각상이 있다. 전면의 파사드뿐 아니라 내부도 아름다웠다. 루카의 두오모인 산마르티노성당을 비롯하여 역사적으로 유명한 성당과 건축물이 작은 성채 도시 곳곳에 위치해 있다. 꽉꽉 눌러 담은 느낌이 들 정도였다. 특히 타원형의 안피테아트로광장은 로마시대의 원형극장을 그대로 유지한 채 동화 속에 나올 법한 건물로 둘러싸여 있었고 도시 방어를 위한 높은 탑들은 도시 풍경에 또다른 색다름으로 다가왔다.

나폴레오네(나폴레옹)광장 옆 야외 카페에 앉아 잠시 휴식을 취했다. 프랑스 통치가 시작되면서 나폴레옹의 여동생 엘리사 보나파르트가 이곳을 도시의 중심으로 삼아 나폴레오네광장을 만들었다. 커피를 한 잔 마시면서 주변을 둘러보니 활기찬 장터와 관광객용 마차가 재미있어 보였다. 루카는 수많은 역사 속 건축물들과 아름다운 도시 풍경으로도 유명하지만 음악의 도시로서도 존재감을 드러낸다. 이탈리아 오페라 역사에서 한 획을 그은 자코모 푸치니가 태어난 곳이기 때문이다. 작곡가 루이지 보케리니도 이곳 출신이다.

주세페 베르디 이후 이탈리아 출신의 오페라 작가로 명성을 떨친 푸치니는 루카에서 1858년에 태어났다. 루카를 중심으로 5대에 걸쳐 음악가

를 배출한 집안에서 태어난 그는 밀라노로 활동 무대를 옮겨 오페라역사에 남는 걸작들을 남겼다. 특히 그의 명작시대의 시작은 1896년에 발표한 《라 보엠》이었다. 파리의 가난한 예술가 지망생들의 이야기를 그린 이 오페라 이후《토스카》,《나비 부인》등 걸작을 연달아 발표했다. 도시의 풍경이 보여주는 역사의 진중함 속에서 성장했던 푸치니가 자유분방한 파리의 보헤미안을 다룬 오페라를 만들었다니, 꽤 도발적이라는 생각이 든다. 산마르티노극장 근처에 있는 산조반니성당을 지나치고 있자니 때마침 푸치니의 오페라 음악을 공연하는 콘서트가 열리고 있다는 광고판이 보였다.

앙리 드 툴루즈 로트레크는《라 보엠》의 내용을 그림으로 그렸다. 남부 프랑스 귀족 집안 출신인 로트레크는 허약했던 어린 시절 다리를 다쳐 불구자가 되면서 화가가 되기로 결심했다. 파리에서 그림 공부를 하고 몽마르트 언덕에 정착한 그는 후기인상주의 예술가들과 교류하며 물랭루주의 무용수나 매춘부의 삶에 주목했다. 로트레크는 귀족 출신이었지만 스스로 보헤미안의 삶을 살았다. 1864년에 태어나 1901년에 세상을 떠났으니 40년도 안 되는 인생을 폭풍처럼 살았던 작가였다. 진정한 보헤미안이었다고 할까. 필라델피아미술관에 소장되어 있는 〈물랭루주에서의 춤〉은 로트레크가 1890년에 그린 그림으로 그해《앵데팡당》전시에 출품했다. 한 남자가 중앙의 여자에게 캉캉춤을 연습시키는 듯한데, 로트레크의 친구들이 화면에 등장한다. 엄격한 역사의 분위기가 넘치는 루카에서 자유분방한 보헤미안의 삶을 상상하다니, 아마 루카라는 '이상한 나라'에서 겪을 수 있는 일일 것이다.

루카는 산미켈레성당을 비롯한 여러 성당과 좁은 골목, 원형극장 속 카페 등 매력적인 곳들이 너무나 많지만 개인적으로 가장 멋진 곳은 바로 오각형의 성벽 위였다. 탁 트인 전망과 드넓게 펼쳐진 성벽길은 산책하거나 자전거로 둘러보기에 좋았다. 성곽은 16세기와 17세기에 도시를 방어하기 위해 지어졌는데, 당시에는 126개의 캐넌포가 있었다. 그곳이 지금은 4킬로미터의 쾌적한 자전거길이 되어 이곳을 찾은 모든 사람에게 색다른 즐거움을 주고 있다. 루카의 성벽을 따라 자전거를 타며 살랑거리는 바람을 맞고 있자니 역사와 현재, 엄격함과 자유분방함의 경계가 희미해짐을 느낀다. 역사와 예술은 이렇게 혼재되어 있었다. 시원한 바람과 함께.

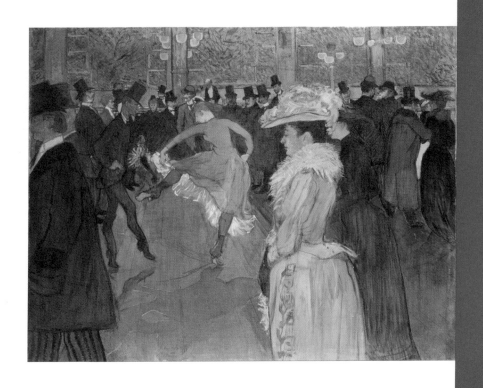

앙리 드 툴루즈 로트레크, 〈물랭루주에서의 춤〉, 1890년

루카역을 나오면 정면에 성벽으로 둘러싸인 루카가 나온다. 루카 성곽 내부는 통로가 미로처럼 연결되어 있다. 도심으로 가려면 성벽 내부를 거쳐야 하는데, 그 통로가 꽤 기묘하다. '이상한 나라'로 들어가는 입구처럼. 성곽 내부 통로에서는 전시회도 열린다.

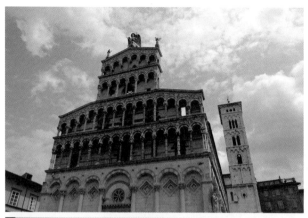

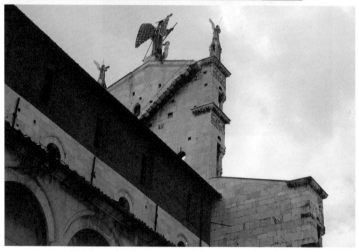

존 러스킨이 극찬한 산미켈레성당의 파사드. 4층으로 이루어진 전면부는 '루카 기둥 양식'으로 불리는 기둥으로 장식되어 있다. 꼭대기에는 천사 미카엘이 용을 물리치는 조각상이 있다. 사실 이런 건축물은 앞부분의 하이라이트만 사진으로 볼 경우가 많은데, 화려한 파사드의 뒷부분은 꽤 소박하다.

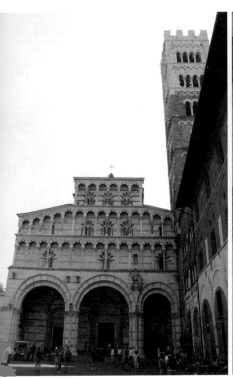
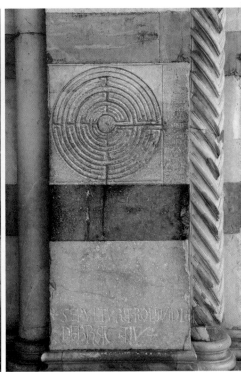

루카의 두오모인 루카성당의 명칭은 산마르티노성당이다. 입구 오른쪽 옆에 미로 문양
이 새겨져 있다. 12세기에서 13세기에 제작된 것으로 알려졌는데, 오늘날 미로의 기준
이 된 프랑스 샤르트르 대성당의 미로보다 먼저 제작되었다는 데 중요한 의미가 있다.
옆에는 라틴어로 "이 미로는 크레타의 다이달로스가 만들었다. 테세우스를 구하기 위해
들어간 사람들은 모두 길을 잃었지만 아리아드네의 실 덕택에 살아남을 수 있었다"라고
쓰여 있다. 로타리오 2세의 딸 베르타의 무덤이 있다.

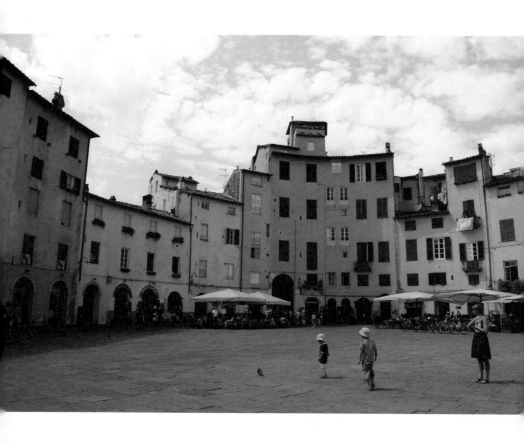

안피테아트로광장은 로마시대 원형극장의 형태가 오롯이 살아 있다. 중세에는 소금 창고, 감옥, 화약고로 사용되다가 9세기경에 시장으로 변했다. 광장을 둘러싼 각기 다른 높이의 건물들이 마치 동화의 한 장소에 온 듯하다.

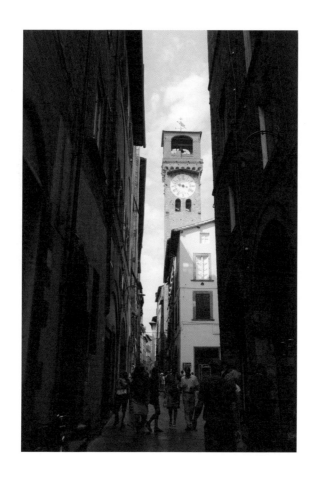

도시 풍경에 색다름으로 다가오는 높은 탑들

3.
산미니아토

산미니아토에서 겪은
'차분한' 해프닝

산미니아토에 가게 된 것은 순전히 우연이었다. 피렌체에서 피사로 향하
다가 잠깐 들러보기로 했던 것이다. '송로버섯'으로 알려진 트뤼프 생산지
로 유명한데, 흰 트뤼프 수확철인 11월 중순부터 전 세계 미식가들이 모
이는 축제가 열린다고 하여 호기심이 동했다(트뤼프의 경우 프랑스의 페리
고르산 검은 트뤼프와 이탈리아의 피에몬테산 흰 트뤼프를 최고로 친다고 한
다). 피사의 사탑은 예전에 잠깐 들러 한 번 보았기에 새로운 곳을 구경하
자는 마음도 강했다. 게다가 1월 초라 흰 트뤼프 축제 분위기가 남아 있을
수도 있지 않을까 하는 일말의 기대감도 있었고.

음식과 관련되어 작은 마을이 연중 한때 세계의 주목을 받는 일이 자주 있다. 수확철에 맞추어 축제가 열리고 세상 사람들은 기꺼이 작은 마을에 모인다. '오늘 먹은 음식이 내일의 나를 만든다'는 말이 있듯이 음식과 사람의 관계, 맛있는 음식에 대한 사람의 애정은 깊고도 넓기에 벌어지는 일일 것이다. 심지어 대지의 수확물로 인물화를 그리는 경우도 있으니 말이다. 16세기 프라하 합스부르크왕가의 막시밀리안 2세와 루돌프 2세 통치 시절에 궁정화가로 활동한 밀라노 출신의 주세페 아르침볼도가 바로 그 주인공이다. 아르침볼도는 20세기 초현실주의 화파의 그림같이 과일, 채소, 동물, 책 등의 사물을 배치하여 인물화를 그렸다. 지금은 이런 그림을 종종 볼 수 있지만 500여 년 전에는 매우 충격적인 그림이었을 듯하다. 이렇게 그린 그림은 충격과 함께 그 속에 숨겨진 의미와 익살스러운 느낌으로 꽤 인기를 얻었다 한다. 하지만 그가 죽고 난 이후에는 곧 잊혔다. 살바도르 달리 등 초현실주의 화가들이 다시 발굴하여 주목하기 전까지는.

16세기 이후 플랑드르 지방을 중심으로 다양한 정물화, 바니타스화가 등장하지만 주세페 아르침볼도가 그린 사물 초상 그림은 독특하고 전위적이었다. 아르침볼도는 봄부터 겨울까지 사계를 과일, 채소, 나무 등을 조합하여 표현했는데, 파리의 루브르박물관은 그중 〈가을〉을 소장하고 있다. 〈가을〉은 호박, 포도, 감자, 무, 곡식 등으로 멋들어진 수염이 난 노인을 탄생시켰다. 아, 귀는 버섯이다. 재미있는 그림이다.

산미니아토는 산 위에 위치한 아주 조용한 도시다. 여름과 달리 겨울의 이탈리아는 여름의 북적북적함이 언제 있었냐는 듯이 신기루처럼 홀연히 사라져 조용하고 차분하다. 물론 연말과 연초에는 조금 다르지만. 산미니아토는 산의 능선을 따라 가늘게 퍼진 도시인데, 지도로 보면 꽤 독특하다. 783년 롬바르드족이 건설했다고 문서에 나오지만 고고학 연구에 따르면 구석기나 로마시대의 유적, 유물이 발견되는 유서 깊은 도시다.

동네가 꽤 길게 이어져 있었다. 차를 세우고 계단을 올라가니 가랑비와 함께 희뿌연 안개 뒤쪽으로 페데리코 2세 때 정비한 로카성과 탑이 어슴푸레 보였다. 산지미냐노도 그렇고 이렇게 산 위의 도시에는 방어 요새와 탑이 있다. 이 탑은 12세기 프리드리히 1세가 이탈리아를 지배할 때 정비되었다. 제2차세계대전 당시 독일군이 폭파했는데, 다시 복원했다.

언덕 위 광장은 주변에서 제일 높은 곳으로 역시나 성당이 자리하고 있다. 산타 마리아 아순타 성당과 산제네시오성당이다. 12세기에 지어진 이 성당들은 15세기에 확장되었는데, 마틸데 탑이라 불리는 시계탑은 이때 지어졌다. 피렌체의 베키오궁전과 비슷한 건물들을 토스카나 지방 도시에서도 종종 볼 수 있는데, 이곳에는 그런 시계탑이 성당에 올려져 있다. 내부는 바로크양식과 결합된 네오르네상스양식으로 19세기에 제작되었다. 이곳은 제2차세계대전 당시 미국 공군의 폭격으로 피해를 입었다. 18세기에 지어진 예배당과 14세기에 산 위 능선을 따라 난 좁은 거리 옆에 지은 산도메니코성당 등 도시 곳곳에는 역사적인 건물이 가득차 있다. 과거 전쟁의 상흔까지도. 그런 감상 때문이었을까. 신년의 시끌벅적한 분

위기가 지나고 비까지 내리는 거리의 풍경이 처연하게 느껴졌다.

사실 이곳에서의 가장 큰 해프닝은 자판기에서 일어났다. 상점이 문을 닫아 그 옆 자판기를 이용했는데, 그만 돈을 먹어버린 것이다. 과거 나폴리에서 시칠리아로 갈 때의 악몽(?) 같은 기억이 떠올랐다. 나폴리역에서 기차 출발 10분을 남겨두고 자판기에서 물을 사려고 50유로(왜 하필 큰 액수의 지폐밖에 없었단 말인가)를 집어넣었는데(분명히 자판기에는 50유로까지 가능하다고 써 있었다), 물은 물대로 안 나오고 돈은 돈대로 먹어버린 것이다! 기차 출발 시간은 점점 다가왔다. 사람들이 몰려들어 도와주려 했으나 결국 돈을 포기하고 기차를 타야만 했던 그 아찔한 기억. '이번에는 꼭 돈을 되찾고 말리라.' 자판기를 관리하는 상점 문이 다시 열리기를 기다리다 슬슬 동네를 산책하기로 했다. 이번에는 기차를 타지 않아도 되었다. 시간이 많았다.

동네를 걷고 있자니 차가운 날씨에 가랑비가 조금씩 굵어졌다. 산 밑으로는 안개가 자욱해졌다. 점점 추워졌지만 오히려 동네를 감싸고 있는 분위기는 더욱 멋지게 느껴졌다. 이윽고 상점 문이 다시 열렸고 돈은 찾을 수 있었다. 아쉽게도 트뤼프의 흔적과 향기는 전혀 찾을 수도, 맡을 수도 없었다. 게다가 피사는 시간이 늦어 가지 못했다. 그러나 몇 년이 지난 지금도 비 오는 언덕 위에서 느꼈던 차분한 도시의 풍경이 머릿속에 맴돈다. 꽤 멋진 경험이었다는 생각이다(게다가 돈도 다시 찾고).

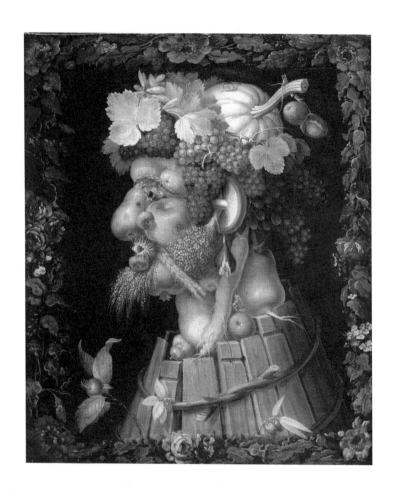

주세페 아르침볼도, 〈가을〉, 1573년

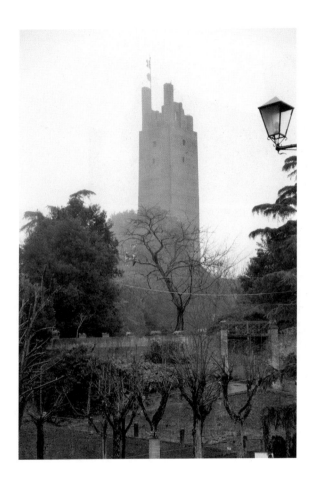

산미니아토의 탑은 12세기 프리드리히 1세가 이탈리아를 지배할 때 정비되었다. 제2
차세계대전 당시 독일군이 폭파했으나 다시 복원했다.

산타 마리아 아순타 성당과 산제네시오성당. 성당 위에는 마틸데 탑이라 불리는 시계탑이 세워져 있다. 성당 내부는 바로크양식과 결합된 네오르네상스양식으로 19세기에 제작되었다. 제2차세계대전 당시 미국 공군의 폭격으로 피해를 입었다. 주변에는 18세기에 지어진 예배당이 있다. 그 밖에도 산 위 능선을 따라 난 좁은 거리 옆으로 14세기에 지어진 산도메니코성당 등 도시 곳곳에서 역사적인 건물을 만날 수 있다.

산미니아토 풍경. 겨울비가 내리지만 올리브나무의 푸르름은 여전하다. 산의 능선을 따라 있는 도시의 건물들이 동화 속 풍경 같다. 세월의 흔적을 고스란히 보여주는 지붕과 좁은 길이 도시의 정취를 더욱 깊게 만든다.

주차장 옆에서 만난 귀여운 고양이

4.
볼테라

영화 속 이탈리아
뱀파이어의 본거지

벌써 10년 정도 되었나보다. 뱀파이어와 인간의 로맨스를 그린 '영 어덜
트 무비'(우리나라식으로 하면 '하이틴 로맨스' 영화 정도 되려나?)인 〈트와일
라잇〉 시리즈가 몇 년간 인기를 끌었다. 스테퍼니 마이어의 소설이 원작
인 〈트와일라잇〉 시리즈는 청소년들의 로맨스에 뱀파이어와 늑대인간의
이야기를 접목한 영화다. 특히 공포물의 대명사인 뱀파이어와 늑대인간
이 인간과 함께 생활하며 연애도 하고 사랑하는 사람을 지키고자 고군분
투하는 이야기가 꽤 참신하다(비록 작은 마을에 뱀파이어와 늑대인간이 함께
살고 있다는 것이 놀라웠지만).

브램 스토커의 소설 『드라큘라』로 알려져 있는 뱀파이어는 세르비아, 루마니아 등 동유럽 전설에서 기원한 귀신인데, 19세기 이후 여러 고딕소설을 거쳐 영화와 문학을 통해 다양한 형태로 변주되고 있다. 심지어 최근 '인기 있는' 좀비도 뱀파이어에서 기원한 것이다. 현대에 접어들면서 사람들의 불안과 공포가 뱀파이어나 좀비 형태로 구체화되고 인기를 끌고 있다는 분석도 있는데, 요즘같이 복잡한 시대에 홍수처럼 쏟아지는 뱀파이어물을 보자니 그럴 수도 있겠다는 생각이다. 어쨌든 개인적으로 뱀파이어 관련 이야기를 좋아하는지라 우연히 접한 〈트와일라잇〉을 꽤 재미있게 보았다. 당시에는 속편이 나오지 않았던 터라 그 후속편인 〈뉴 문〉은 영화를 기다리지 않고 책으로 읽어버렸다.

첫 편인 〈트와일라잇〉이 뱀파이어와 인간의 로맨스를 다루는 도입부라면 다음 편은 본격적으로 뱀파이어 세계에 대한 이야기가 펼쳐진다. 그중 벨라가 죽었다고 여긴 에드워드가 불멸의 몸에서 해방되기 위해(나쁘게 말해 죽으러), 이른바 뱀파이어의 지도자 가문인 볼투리가를 찾아간다. 그 가문의 본거지가 바로 이탈리아 토스카나 지방에 있는 볼테라다. 아마 볼테라라는 지명에서 '볼투리' 가문 이름을 따왔을 것이다. 책을 읽으면서 볼테라라는 곳이 궁금했다. 저자가 아무 이유 없이(물론 아무 이유가 없을 수도 있지만) 볼테라를 이탈리아 뱀파이어의 본거지로 설정하지는 않았을 터.

책을 읽은 지 몇 년이 지나 피렌체에서 남동쪽에 위치한 볼테라로 향할 수 있었다. 저녁 때 찾아간 겨울의 볼테라에는 막 노을이 지고 있었다. 흡사 뱀파이어에게 빨린 것처럼 선명한 핏빛이 볼테라 주변 하늘을 물들이

고 있었다. 굽이굽이 언덕 위로 올라가니 도시 중심부로 향하는 길이 보였다. 작은 도시는 아닌 듯했다. 볼테라는 뱀파이어라는 허구의 소재로만 생각하기에는 역사가 깊고 묵직했다(그 밖의 다양한 문학이나 영화에서도 볼테라가 등장할 정도로). 빌라노바 문화를 기반으로 한 청동기시대부터 이 도시의 역사가 시작되고 에트루리아인들의 주요 거점이기도 했다. 기원전 4세기에 조성된 도시 성벽과 기원전 3세기에서 기원전 2세기에 만들어진 아치문인 포르타 알라르코가 남아 있고 아직도 사용되고 있다. 에트루리아 문화를 보여주는 과르나치에트루리아박물관도 있어 에트루리아시대의 흔적이 여전히 짙게 남아 있다. 그러므로 엄청난 역사가 도시를 층층이 감싸고 있을 수밖에.

13세기에 지어져 현재 시청으로 사용중인 프리오리궁전과 그 앞에 있는 프리오리광장은 도시의 중심부다. 피렌체의 베키오궁전과 비슷한 시계탑 건축물이 프리오리궁전에도 있다. 프리오리광장은 중세시대 토스카나 지방에 조성된 광장의 전형을 잘 보여주는데, 프리오리궁전과 그 주변의 육중한 건물들이 작은 광장을 둘러싸고 있다. 꽤 위압적이다. 피렌체와는 달리 산 위의 공간에 효율적으로 조성된 광장과 건물임을 알 수 있다. 이런 육중하고 묵직한 형태가 무엇인가로부터 이곳을 지키려는 것 같기도 하고 비밀을 감추고 있는 듯하기도 하다. 건물과 계단, 벽에 붙어 있는 철 오브제들이 으스스하기도 하다. 소설 속 뱀파이어 집안에서 느꼈던 으스스함인 것 같기도 하고.

광장 옆, 도시의 가장 높은 곳에는 5세기에 지어진 산타 마리아 아순타

성당이 볼테라 두오모로 자리잡고 있다. 볼테라의 랜드마크다. 특히 13세기에 두오모 앞에 지어진 팔각형 형태의 산조반니세례당은 볼테라 '관광사진'의 주역이다. 원래는 7세기경에 태양을 경배하기 위해 지은 로마시대 신전이 있던 자리였다. 피렌체 두오모 앞의 예배당과 비교하여 규모는 작지만 상당한 존재감을 드러내고 있다. 팔각형 중 입구 한 면만 녹색과 흰색의 대리석으로 장식한 것이 재미있다.

에드바르 뭉크의 그림 중 〈뱀파이어〉라는 작품이 있다. 한 여성이 웅크리고 있는 남성을 감싸안고 목덜미에 얼굴을 들이밀고 피를 빨아먹고 있는 듯하다. 〈절규〉로 잘 알려져 있는 뭉크는 어린 시절에 경험한 병과 광기, 죽음의 형상을 자신만의 표현적인 형태와 강렬한 색으로 표출했다. 인간 내면의 고독, 불안, 공포의 감정을 드러냈다고 평가받는 현대미술의 거장이다. 그가 처음 이 작품을 공개했을 때 사람들이 '뱀파이어'라 부르고 (친구이자 비평가인 스타니스와프 프쉬비셰프스키가 처음 이렇게 불렀다 한다) 에로티시즘, 불안, 공포 등의 충격을 받았던 것도 이해가 되었다. 심지어 나치는 이 그림을 '퇴폐미술' 작품으로 낙인찍을 정도였다. 그러나 사실 원래 제목은 〈사랑과 고통〉이었다. 실의에 빠져 있는 한 남성을 여성이 감싸안고 위로하고 있는 장면이다. 뭉크는 이 작품을 총 6점의 다른 버전으로 그렸다. 3점은 노르웨이 오슬로의 뭉크미술관, 1점은 예테보리미술관, 1점은 개인 소장자, 마지막 1점은 알려지지 않았다. 원래의 의도처럼 한 사람을 위로하고 있는 그림으로 생각할 수도 있지만 붉은색 머리, 인물의 형상, 짙푸른 배경 등 작품의 오라가 무엇인가 다른 방향으로 이끄는 것

같기도 하다. 진짜 팜파탈의 뱀파이어라고 생각될 정도의 기묘한 아름다움이다.

결국 볼테라에서 뱀파이어와 관계있는 단서는 찾을 수 없었다. 그러나 도시 자체에 진짜 뱀파이어가 있다고 해도 믿을 정도로 묘한 아름다움의 기운이 퍼져 있었다. 뭉크의 〈뱀파이어〉가 주는 기묘한 아름다움의 분위기가 볼테라에서 크로스오버됨을 느꼈다. 아마 이런 분위기가 볼테라를 뱀파이어의 도시로 만들었을 것이다.

후일담. 영화 〈뉴 문〉을 보았다. 전작을 이기는 후속편이 없다더니, 역시나 커다란 실망을 안고 돌아왔다. 게다가 영화 속 볼테라 장면은 몬테풀차노에서 촬영했다고 하니 더욱 아쉬울 수밖에.

에드바르 뭉크, 〈뱀파이어〉, 1895년

한눈에 펼쳐지는 볼테라는 산 위에 자리잡은 성채 도시였다. 도시의 가장 높은 곳에는 볼테라 두오모와 세례당이 자리잡고 있는데, 도시의 랜드마크이자 사진의 배경으로 더할 나위 없었다.

노을로 물든 볼테라 도시 곳곳은 짙은 붉은색과 함께 깊은 역사의 층이 켜켜이 쌓여 있다.

13세기에 지어져 현재 시청으로 사용중인 프리오리궁전과 그 앞 프리오리광장은 중세
시대 토스카나 지방에 조성된 광장의 전형을 잘 보여준다. 프리오리궁전과 그 주변의
육중한 건물들이 작은 광장을 둘러싸고 있다.

건물과 계단, 벽에 붙어 있는 철 오브제들이 으스스하게 느껴진다.

5.
산지미냐노

허영과 경쟁이 낳은
색다른 상상의 세계

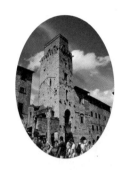

산지미냐노의 인상은 두 가지로 정리할 수 있다. 도시 속에 우뚝 솟은 수많은 탑과 젤라토다. 사실 산지미냐노에 간 첫번째 이유는 탑이 아니라 젤라토였다. 이곳에 젤라토 세계 챔피언이 있다는 이야기를 피렌체에서 만난 여행자들로부터 들었다. 이탈리아를 다니면서 가장 많이 먹었던 음식 중 하나가 바로 카푸치노와 젤라토였다(젤라토를 음식이라고 할 수 있다면). 베네치아부터 시칠리아를 돌면서 곳곳의 젤라토를 맛본 나에게 솔깃한 정보가 아닐 수 없었다.

　산지미냐노는 피렌체 주변의 다른 도시 중에서 관광객의 인기와 지명

도가 높다. 피렌체에서 일정을 보내는 여행자들이 주변 도시로 여행을 가면 주로 산지미냐노로 향했다. 피렌체에서 만난 한국 여행자들은 대부분 주변 여행지로 아울렛인 더 몰과 산지미냐노를 꼽았다. 사실 산 위의 성채 도시가 대부분 토스카나 지역인지라 피렌체에서 주변 여행지로 둘러보기에는 접근하기가 그다지 수월한 곳은 아니다. 도시가 산 위에 있어 버스를 이용해야 하는데, 이마저도 중간에 한 번 갈아타야 한다. 그렇기에 버스 시간을 잘 맞추어야 한다. 그래도 인기와 지명도가 높은 것은 젤라토에 대한 정보와 함께 산꼭대기를 탑으로 채운 그 육중하고 독특한 도시의 아름다움 때문일 것이다(사실 패키지여행의 관광버스나 렌트카를 이용하는 것이 토스카나 도시의 접근성 면에서 가장 좋다).

피렌체 시타Sita, 버스터미널에서 표를 사서 산지미냐노로 향했다. 여름의 토스카나는 아름다웠다. 녹음이 우거진 숲과 포도밭, 올리브밭으로 길 주변은 온통 녹색이었다. 포지본시라는 자그마한 도시에서 카푸치노를 한 잔 마시면서 갈아탈 버스를 기다렸다. 다시 버스를 타고 언덕을 구불구불 올라가다보면 저 멀리 산 위의 도시가 보인다. 탑들이 삐죽삐죽 솟은 황톳빛 도시는 〈에반게리온〉에 등장하는 제3도쿄 같은 미래적인 느낌도 든다. 높은 성벽과 도시로 들어가는 입구 바깥쪽에 넓은 주차장이 있다. 산 아래쪽으로는 포도밭과 올리브밭이 널찍하게 펼쳐져 있다.

입구로 들어서니 머리 위로 솟은 탑들의 형세가 꽤 박진감이 넘쳐 보였다. 단체 관광객들이 도심으로 밀려 올라갔다. 나도 그 흐름에 몸을 맡겼다. 일단 "금강산도 식후경". 젤라토 세계 챔피언의 가게를 찾았다. 젤라토

가게는 산지미냐노의 메인 광장인 치스테르나광장 한편에 위치해 있었다.

젤라토는 이탈리아어로 '아이스크림'이라는 뜻이다. 16세기 이탈리아에서 만들어진 젤라토는 17세기 말 시칠리아에서 아이스크림 기계를 만들면서 퍼져나갔다. 가게 입구에는 2년 연속 젤라토 세계 챔피언에 선정되었다고 써 있었다. 이탈리아에서 먹는 젤라토는 대부분 맛있었지만 이곳의 젤라토 맛은 그 어느 곳보다 훌륭했다(몇 년 뒤 다시 이곳을 찾았을 때는 이름이 바뀌어 있었다. 같은 사람이 운영하는지 2년 연속 챔피언이었다는 팻말은 여전히 붙어 있었지만 맛은 처음 먹었을 때의 감동은 아니어서 아쉬웠다. 사람은 훨씬 더 많아졌지만……).

젤라토를 입에 물고 치스테르나광장에 있는 우물가에 앉았다. 지금은 사용하지 않아 육중한 덮개로 덮여 있었지만 우물이 사용될 때에는 이 도시에서 가장 중요한 장소 중 하나였을 것이다. 중세시대를 그대로 간직한 도시의 모습에서 당시의 풍경이 상상되었다. 아니 그 시대로 돌아가는 듯했다. 광장은 평평하지 않았다. 산 위 언덕에 위치해 있어서인지 전체적으로 기울어 있었지만 지형의 형태와 조화로이 조성되어 있었다. 13세기에 쌓은 성곽은 평지에 성곽을 세운 루카와 비슷한 듯하면서도 달랐다. 해발 334미터에 위치한 산지미냐노의 역사는 기원전 3세기부터 시작되는데, 로마 바티칸으로 가는 성지 순례길인 프란치제나의 길목에 편입되면서 중세에 큰 번영기를 이루었다.

광장 주변으로 수많은 탑이 솟아 있었다. 교황을 지지했던 아르딩헬리가와 신성로마제국 황제를 지지하는 살부치가가 라이벌 관계를 이루며

경쟁적으로 쌓은 것이다. 이른바 도시가 '잘나갔던' 13세기 당시 건설된 탑은 72개에 달했다. 이후 14세기 흑사병이 유럽을 휩쓴데다, 도시가 피렌체로 편입되면서 산지미냐노는 점점 쇠퇴했고 탑의 수도 줄어들었다. 지금은 14개만이 보존되어 있는데, 이 정도만 해도 충분히 스펙터클하다. 탑과 성 주변이 잘 보이는 로카 성벽으로 올라갔다. 계단이 가팔랐다. 숲과 포도밭이 어우러진 탁 트인 토스카나의 풍경과 우뚝 솟은 탑들이 수평과 수직의 조화로 기묘하게 어울렸다.

　작은 도시 곳곳에 촘촘히 박혀 있는 탑들을 보고 있자니 피터르 브뤼헐의 〈바벨탑〉이 떠올랐다. 높고 거대한 탑을 쌓아 하늘에 닿고자 했던 인간의 오만함에 신은 인간들이 서로 다른 말을 쓰게 함으로써 의사소통을 못하게 벌을 내렸다. '구약성서' 『창세기』에 나오는 바벨탑의 일화는 인간의 오만함과 허영심, 그리고 그 좌절을 드러낸다. 2부 제노바에서 이미 소개했지만 피터르 브뤼헐은 플랑드르 미술의 대표적 풍경·풍속 화가로 명성이 높았는데, 성경이나 신화 이야기를 주제로 한 그림도 많이 그렸다. 이때 그림 속 배경과 주변 풍경은 그가 생활하고 보았던 그때 당시의 세계로 바꾸어 표현했다. 〈바벨탑〉의 거대한 탑 주변 풍경도 원래 이야기의 배경인 메소포타미아 평원이 아닌 16세기 플랑드르의 도시 풍경이다. 또한 건설 장비도 당시에 사용되던 것이다. 탑의 형상은 로마의 콜로세움과 비슷한데, 1553년경 로마에 머물렀던 경험에서 영향을 받았을 것으로 여겨진다.

　물론 그림 속 탑과 산지미냐노의 탑들, 인간의 오만함과 허영이 연결

될 수 있을 것이다. 그러나 이 그림과 산지미냐노를 통해 교훈적인 내용을 이야기하려는 것이 아니다. 어렸을 때 책에서 처음 본 피터르 브뤼헐의 〈바벨탑〉은 나에게 환상과 상상의 세계로 인도하는 거대한 통로였다. 우뚝 솟은 거대한 탑의 모습, 주변의 광활한 세상 등 동화 속 세계 같은 풍경을 시간 가는 줄 모르고 보았던 기억이 난다.

결국 어떻게 보면 약간의 허영, 시쳇말로 '간지 작렬'은 인간의 또다른 아름다움과 상상력을 표출하는 통로다. 〈바벨탑〉 속 풍경의 '간지'와 연결되어 우뚝 솟아 있는 탑들이 엮여서 보여주는 산지미냐노의 풍경은 나에게 색다른 상상력을 불러일으키는 또다른 통로였다. 이곳은 시간을 거슬러올라가는 중세의 도시이자 애니메이션에 나오는 미래의 도시이기도 했다. 높은 탑과 함께 그런 '쿨한 간지'가 산지미냐노에 넘쳐났다. 아마 이 도시가 이 덕분에도 인기가 있으리라는 생각이 들었다. 환상적인 젤라토의 맛과 함께 말이다.

피터르 브뤼헐, 〈바벨탑〉, 1563년

높은 성벽으로 둘러싸인 산지미냐노. 오른쪽 입구를 통해서 도시로 들어간다.

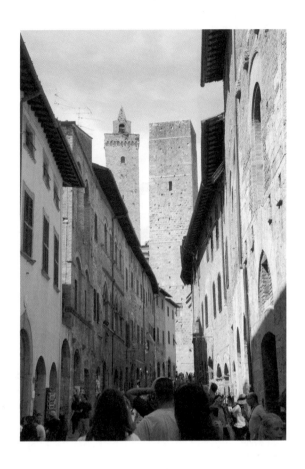

도심으로 들어가는 길은 관광객으로 가득하다. 머리 위로 보이는 탑은 마치 현대의 마천루 아래를 걷는 듯한 느낌을 준다.

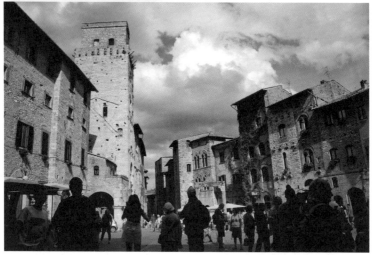

치스테르나광장. 광장 중앙에 있는 우물은 지금 육중한 덮개로 덮여 있는데 과거에는
도시의 가장 중요한 장소였을 것이다. 지형 때문인지 광장은 전체적으로 기울어 있지만
지형 형태와 조화로이 조성되어 있다.

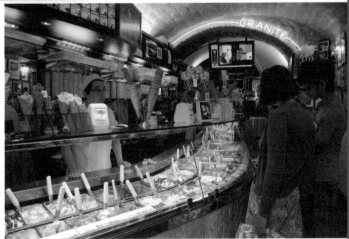

치스테르나광장 옆에 세계에서 가장 맛있다고 자랑하는 젤라토 가게가 있다.

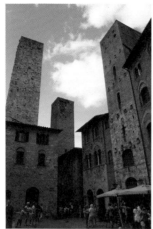

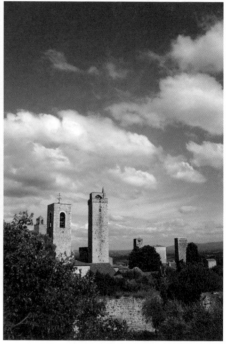

도시 곳곳에 솟아 있는 탑들은 13세기 당시에는 72개에 달했지만 도시가 점점 쇠퇴하면서 줄어들어 지금은 14개만이 보존되어 있다. 날씨가 맑은 날과 흐린 날에 바라본 탑의 풍경과 높은 성벽 위에서 바라본 도시가 토스카나의 자연과 어우러져 색다르면서도 아름답다.

좁은 골목을 걷다보면 갑자기 보이는 산 아래의 풍경과 식당들, 로카 성벽을 따라 난 길 등 산지미냐노 곳곳에는 오랜 역사가 묻어 있다. 박제되어 있는 정육점의 멧돼지가 페도라를 쓰고 있는 모습에 웃음이 절로 난다.

6.
그레베 인 키안티

포도가 영그는,
꼬마의 웃음이
해맑은 동네

이탈리아를 여행하면서 가끔 와인을 마실 기회가 생겼는데, 주로 토스카
나 지방의 와인이었다. 그리 비싸지 않은(사실 꽤 쌌다) 와인을 레스토랑
이나 숙소에서 마셨다. 와인병에 붙어 있는 라벨을 보니 피렌체 남쪽에
위치한 키안티에서 만들어진 와인이 꽤 많았다. 이탈리아를 일정 없이 한
달간 돌아다니던 때 피렌체에 머물면서 주변 토스카나 지역을 다녔는데,
그레베 인 키안티라는 지명이 눈에 띄었다. 피렌체에서 버스로 40분에서
50분 정도 걸리는 그리 멀지 않은 곳이었다. 키안티 지방은 '키안티 클라
시코'라는 와인으로 대표되는 와인 생산지로 유명한 곳으로 1972년에 '그

레베'에서 그레베 인 키안티로 지명이 바뀌었다. 그레베도 와인 생산으로 유명했다. 별 생각 없이 버스에 몸을 실었다. 계획 없이 떠난 여행이 재미있는 법.

'멋진 턱수염'을 기른 운전사가 꼬불꼬불한 길을 '멋들어지게' 운전하여 도착한 그레베 인 키안티는 도시라기보다는 작은 동네였다. 버스에서 내려 주위를 둘러보니 동네로 들어가는 길이 나 있었다. 슬슬 주변을 구경하면서 걸었다. 와이너리를 방문하여 와인 시음을 하는 여행 상품이 꽤 많은데, 이곳도 그런 여행 코스 중 한 곳인 듯했다. 그 밖에 눈에 띄는 특별한 관광 코스가 있는 것은 아니었다. 오히려 슬렁슬렁 산책하며 사람들을 구경하는 재미가 있었다. 이런 여행도 즐겁다.

동네 중앙에 있는 광장으로 향했다. 자코모 마테오티 광장이었다. 길옆 작은 상점들을 구경하면서 올라갔다. 좁은 길을 따라 올라가는 중에 어린 소녀를 안고 가는 아버지의 뒷모습을 보았다. 소녀가 아버지를 보고 해맑게 웃었다. 부녀간의 즐거운 기운이 여행자인 나도 즐겁게 만들었다. 해맑은 웃음 속의 순수한 동심이 전해졌다.

펠릭스 발로통의 〈공을 가지고 노는 아이〉라는 작품이 있다. 가로 61센티미터, 세로 48센티미터로 그리 큰 작품은 아니다. 빛과 그늘이 화면을 분할하고 있고 흙의 누런빛과 공원의 잔디밭, 나무들이 보여주는 초록빛의 대비가 경쾌하다. 빛이 충만한 화면에서 어린아이가 공을 쫓아가고 있다. 저 멀리 풀밭 위에는 어린아이를 돌보고 있는 듯한 어른 두 명이 잡담을 하고 있는 듯하다. 놀이터에서 놀고 있는 어린아이들과 주변에 모

여 있는 부모들의 풍경 같기도 하다. 위에서 어린이를 바라본 구도와 어른 두 명이 상대적으로 아주 작게 보이는 구도를 섞은 것이 꽤 대담하다. 여러 연구와 문건으로 이 작품의 배경을 살펴볼 수 있어 흥미롭다. 발로통이 직접 쓴 '가족 일기'를 통해 이 작품을 빌뇌브 쉬르 욘 지방의 를레공원에서 그린 것을 알 수 있다. 이 작가의 연구자 한 명은 이 그림을 그리는 데 참고한 두 장의 스냅 사진을 발견했다. 즉 위에서 본 어린이 구도와 멀리 있는 어른 두 명의 구도는 사진 두 장을 합쳐서 그린 것이다. 이런 구도를 통해 앞의 어린아이 세계와 뒤의 어른 세계, 동심과 현실의 세계, 빛과 그림자의 세계를 독특하게 표현해냈다. 작가는 이 작품을 통해 행복하고 즐거운 일상의 한순간, 동심의 순수함을 포착했다.

펠릭스 발로통은 스위스 출신으로 프랑스 파리에서 활동했다. 폴 세뤼시에, 피에르 보나르, 모리스 드니, 폴 랑송 등 여러 작가와 교유하면서 나비파를 결성했고 전통과 상징성이 가득한 목판화를 만들어 선보였다. 20세기 목판화 발전에 지분이 있는 화가다. 동심의 세계로 돌아간 듯한 느낌을 주어 개인적으로 꽤 좋아하는 그림이다. 몇 년 전 예술의전당에서 열린 《오르세미술관전》에서도 이 그림을 보게 되어 반가웠던 기억이 난다. 아버지에게 안겨 있는 어린 소녀의 얼굴을 보고 있자니 이 그림이 떠올랐다.

동네 가운데에 있는 자코모 마테오티 광장은 삼각형 형태로 꽤 널찍하면서 임팩트가 있었다. 주변에는 카페와 상점, 동상들이 자리잡고 있었다. 돌아다니다 냄새가 강한 상점들이 있어 들어가보니 치즈, 햄 등을 파는

곳이었다. 광장 곳곳에 이런 상점들이 있었다. 와인과의 '마리아주(음식 궁합)'를 위한 상점인 듯했다. 광장 한편에 자리잡은 카페에 앉아 커피를 마시며 무계획 속 여행에서 만난 일상의 여유로움을 만끽했다. 광장 중앙에 자리잡은 동상은 16세기에 활약한 탐험가 조반니 다 베라차노인데, 그는 프랑스 프랑수아 1세의 후원으로 북아메리카 연안을 탐험했다. 그리고 그 땅을 프랑수아 1세에게 바쳤다. 당시 국적 시스템이 엄격하지 않았기에 가능한 일이었을 것이다. 프랑스에게 땅을 바친 그의 동상이 그레베 인 키안티에 있는 이유는 그의 출신지가 토스카나이기 때문이다.

작은 동네는 돌아다니기에 꽤 재미있었다. 자그마한 산프란체스코뮤지엄(지금은 종교미술 미술관으로 변경했다고 한다) 앞에서 내려다보는 풍경이 아기자기했다. 역시나 와인의 고장이라 주변에 포도밭이 가득했다. 녹색 잎 사이로 자그마한 포도알이 언뜻언뜻 보였다. 자세히 보려고 다가갔다가 아뿔싸! 포도밭 보호 전선을 건드리고 말았다. 찌릿찌릿하여 뒷걸음치다가 엉덩방아를 찧었다. 이런 정성이 질 좋은 와인을 생산할 수 있는 원동력일 것이다. 돌아다니다보니 어느덧 저녁이었다. 그레베 인 키안티는 계획 없이 떠난 여행의 편안한 휴식 같은 곳이었다. 비록 엉덩방아는 찧었지만.

펠릭스 발로통, 〈공을 가지고 노는 아이〉, 1899년

꼬불꼬불한 길을 달려 도착한 그레베 인 키안티는 그림 같은 풍경을 보여주는 작은 동네다.

어린 소녀를 안고 가는 아버지의 뒷모습과 아버지를 보고 웃는 소녀의 얼굴에서 평화로운 일상과 행복한 기운을 느낄 수 있다.

자코모 마테오티 광장은 삼각형 형태로 꽤 널찍하면서 임팩트가 있다. 광장 주변에는 카페와 상점, 동상 등이 있고 중앙에는 북아메리카 연안을 탐험한 탐험가 조반니 다 베라차노의 동상이 있다.

7.
빌라 비냐마조

이곳에 간 것은
'헛소동'이 아니었다!

그레베 인 키안티에서 올리브밭과 포도밭으로 둘러싸인 시골로 좀더 들어가면 꽤 유명한 호텔이 나온다. 바로 빌라 비냐마조다. 겨울에는 운영하지 않는 이곳은 '아그리투리스모'라 불리는 토스카나 지역 휴양 호텔 중 하나이다. '아그리투리스모Agriturismo'는 이탈리아 토스카나 지방의 독특한 숙박 형태로 '농업'의 이탈리아어인 '아그리콜투라Agricoltura'와 '관광'이라는 의미의 '투리스모Turismo'가 결합된 합성어다. 이른바 농가에서 체험하는 숙박이다. 그러나 단순히 농가에서의 숙박이라고 생각하면 오산이다. 농가를 숙박시설로 탈바꿈시킨 곳에서 머물며 오랜 역사를 느끼는 멋진 체

험을 할 수 있다. 고급 빌라부터 진짜 농가까지 라인업이 다양하다.

이곳을 찾은 이유는 개인적으로 좋아하는 영화의 촬영지였기 때문이다. 그렇게 유명한 영화는 아니다(음, 유명한가?). 그러나 걸작이라고 감히 말할 수 있다. 고등학교 때 독서실보다 영화관을 더 자주 드나들었는데, 그때 건진 주옥같은 영화가 있다. 케네스 브래나가 감독, 주연한 셰익스피어 원작의 〈헛소동〉이다. 극장에 가서 시간에 맞추어 고른, 아무 기대 없이(당시 영화 정보를 얻을 수 있는 방법은 영화 잡지와 영화관에 비치된 팸플릿 정도가 전부였다) 친구와 본 이 영화에 완전히 빠져들었다. 이 영화의 촬영 장소가 바로 이곳, 빌라 비냐마조였다.

〈헛소동〉의 내용은 이렇다. 전쟁을 끝내고 고향으로 돌아가던 영주들이 시칠리아섬의 수도 메시나에 들른다. 그들 중 피렌체의 영주 클라우디오가 메시나의 영주인 레오나토의 딸 히로에게 반하고 사랑에 빠진다. 곧 그 둘은 결혼식 날을 잡는다. 영주 일행 중 아라곤의 영주 돈 페드로와 그의 동생 돈 존이 있다. 사악하고 음흉한 돈 존은 그의 형인 돈 페드로를 곤경에 처하게 하려고 하인을 시켜 클라우디오와 히로의 사이를 이간질한다. 클라우디오는 히로의 부정을 믿고 결혼식장에서 히로의 부정에 대해 비난한다. 히로는 실신하고 결혼식은 파투나버린다. 이후 레오나토는 딸이 죽었다고 소문을 퍼뜨리고, 결국 돈 존의 음모는 발각되고 만다. 클라우디오는 레오나토의 조카로 위장한 히로에게 다시 구혼함으로써 용서를 구한다. 마지막에는 히로의 정체가 밝혀지고 극은 해피엔딩으로 마무리된다. 여기에 영주의 일원인 베네디크와 레오나토의 조카딸 베아트리체

의 티격태격하는 연애담이 곁다리로 재미를 준다.

　이 작품은 셰익스피어가 1598년에서 1599년에 써서 1600년에 초연한, 이탈리아에서 벌어지는 좌충우돌 유쾌한 러브스토리다. 물론 사랑이 결실을 맺기까지는 여러 음모와 소동이 벌어지지만 말이다. 한 번 파투난 연인의 사랑이 다시 결실을 맺는다는, 즉 제자리를 찾는다는 점에서 중간에 벌어졌던 모든 소동은 '헛소동'이 되어버렸다. 유쾌한 '헛소동'이다. 영화는 셰익스피어 연극으로 촉망받던 케네스 브래나가 각색하여 감독, 출연까지 했는데, 전작인 〈헨리 5세〉에서 보여준 것과 마찬가지로 꽤 자유분방하다(이후에도 케네스 브래나는 셰익스피어의 작품을 꾸준히 영화로 만들었다). 1993년 제작 당시, 이른바 할리우드에서 잘나가던 배우들이 총출동했다. 덴젤 워싱턴, 마이클 키턴, 키아누 리브스, 로버트 숀 레너드 등이 배역에 잘 녹아들었다. 히로 역의 케이트 베킨세일이 신인일 때의 모습과 부부 시절의 케네스 브래나와 에마 톰슨의 '케미'를 보는 것도 즐거웠다. 이 영화를 보던 당시만 해도 셰익스피어의 몇 대 희극, 비극 정도만 알고 있었지, 이런 작품이 있는지는 잘 몰랐다. 그러나 영화를 본 후 사랑과 인생에 대한 유쾌함을 보여준 이 작품 또한 셰익스피어 작품 중 개인적으로 좋아하는 작품 리스트에 곧바로 등극했다. 이 영화의 배경이 되었던 빌라 비냐마조가 큰 역할을 했다. 작품의 배경은 시칠리아의 메시나지만 영화는 토스카나 지방의 이곳에서 촬영되었다.

　셰익스피어의 글은 미술가들에 의해 화폭에 옮겨지곤 했는데, 대표적인 그림이 라파엘전파의 존 에버렛 밀레이가 그린 〈오필리어〉일 것이다

(이 그림은 셰익스피어의 비극인 〈햄릿〉에서 소재를 얻었다). 〈헛소동〉도 그림으로 그려졌다. 특히 19세기 빅토리아시대에 이런 역사화와 장르화가 꽤 그려졌는데, 〈헛소동〉을 소재로 그림을 그린 앨프리드 엘모어도 이때 활동했다. 로열아카데미를 나온 엘모어는 리처드 대드가 결성한 클리크The Clique 멤버로 활동했는데, 같은 학교를 나오고 같은 시기에 결성된 라파엘 전파와는 앙숙이었다(리처드 대드가 후에 정신병원에 들어가면서 이 그룹은 와해되었다). 그들은 윌리엄 호가스를 따라 장르화를 선호하는 아카데미즘에 반기를 들었다. 예술은 아카데미의 이상이 아니라 대중의 기준으로 판단되어야 한다고 주장했다. 그들은 대중을 대상으로 장르화와 역사화를 그렸다.

앨프리드 엘모어의 〈헛소동〉은 클라우디오가 결혼식장에서 히로의 부정을 비난한 직후 히로가 기절하는 장면을 묘사한 것이다. 격한 감정을 표출하는 클라우디오와 기절한 히로, 부축하는 레오나토와 베아트리체가 화면에 담겨 있다. 결혼식을 주관하던 프란시스 신부의 난감하고 황당한 표정이 이 '소동'의 분위기를 잘 드러낸다. 케네스 브래나의 영화와는 사뭇 다른 분위기지만 이 작품도 영화의 한 장면인 양 예기치 못한 소동의 한순간을 포착해낸다.

빌라 비냐마조는 찾아가기가 녹록지 않았지만 보람은 있었다. 아름다운 자연과 고풍스러운 마을이 주변에 펼쳐져 있었다. 저택의 모퉁이를 돌 때마다 영화에서 본 풍경이 눈에 들어왔다. '이곳에 마이클 키턴이 있었지.' '이곳에서 노래를 불렀군.' 꽤 감동이었다. 영화 속 패트릭 도일의 음

악이 너무 아름다워 영화를 보자마자 영화 OST 음반을 구하느라 꽤 고생했던 기억이 떠올랐다. 빌라 비냐마조의 내부와 외관을 둘러보면서 영화의 한 장면, 한 장면과 매치시키고, 주변 풍경을 음미하고, 과거 '영화 키드'로서의 개인적 추억에 빠져 있노라니 고생해서 찾아온 것이 '헛소동'이 아니었다는 생각이 들었다. 뭐, 세상 어떤 일에 '헛소동'이 있으랴마는.

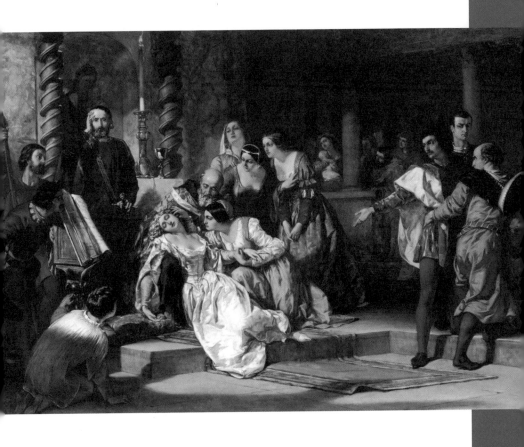

앨프리드 엘모어, 〈헛소동〉, 1846년

빌라 비냐마조를 찾아가는 길. 겨울 햇살이 차가우면서도 화창하다. 그레베 인 키안티
에서 조금 떨어져 있다.

나무 사이로 보이는 토스카나의 언덕이 〈헛소동〉의 첫 장면을 떠오르게 한다.

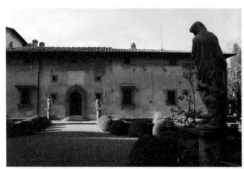

토스카나의 아그리투리스모로 사용되고 있는 빌라 비냐마조와 정원. 빌라 곳곳은 영화에서 보았던 풍경이다. 영화 속 장면이 현실로 튀어나온 듯 정원과 조각, 건물의 붉은색이 잘 어울린다.

케네스 브래나가 감독한 1993년 영화 〈헛소동〉 포스터와 결혼식장에서 클라우디오가
히로의 부정을 비난할 때 히로가 쓰러지는 영화의 한 장면. 그 밖에도 빌라 비냐마조를
배경으로 촬영한 영화의 장면들

8.
판차노 인 키안티

인생을 만나는 길,
토스카나의 길

'동양풍의 옷을 입은 집시 여인이 걷던 길을 멈추고 자리에 눕는다. 하루 종일 사람들 앞에서 연주한 만돌린(류트)과 갈증을 해소해줄 물병을 옆에 두고 손에 지팡이를 꼭 쥔 채. 세상을 방랑하는 집시의 피곤한 하루가 끝났다. 얼굴에는 편안한 휴식의 표정이 떠오른다. 그 옆을 서성이는 사자는 그 집시를 잡아먹으려는 것이 아니라 지키려는 듯이 우리를 향해 눈을 부릅뜨고 있다. 뒤쪽으로는 사막의 산과 호수가 있다(호수는 흡사 저 너머의 땅과 이곳을 가르는 강이나 해협처럼 보이기도 한다). 짙은 남색의 밤하늘에는 달과 별이 떠 있다.'

사막의 밤이라……. 몽환적이며 초현실적인 풍경이다. 앙리 루소의 〈잠자는 집시〉를 보고 있노라니 몇 년 전 사하라사막에서 맞았던 밤 풍경이 떠오른다. 그리고 '여행'도 떠오른다. '방랑의 여행'. 코발트색 밤하늘이 주는 선명함 속에 자유와 위안이 피어오른다. 여행을 떠난다는 것은 길을 따라 어딘가로 간다는 것이다. 물론 길이 없는 지역을 갈 수도 있지만, 이는 탐험이라고 부를 것이다(사막의 길은 조금 다른 느낌이지만). 길이라는 것은 우리를 어떤 감흥에 젖게 한다. 단순히 하나의 지점에서 다른 지점으로 이동하는 것이 아니라 그 길을 가는 과정에서 여행의 또다른 의미를 발견하고 얻는다. 누구에게는 인생 자체에 대한 어떤 것일 수도 있고, 누구에게는 피곤한 하루의 끝일 수도 있으며, 파울로 코엘료 식으로 이야기하면 연금술사를 찾아가는 그런 의미일 수도 있다. 지금의 나와는 다른, 또다른 나를 만나는 여행이 길에서 이루어진다.

길을 따라가는 데는 다양한 수단이 이용된다. 두 다리, 자동차, 기차 등. 이탈리아를 여행할 때도 다양한 교통수단을 이용했다. 물론 가장 많이 사용한 수단은 나의 두 다리였지만. 몇 년 전 자동차를 렌트하여 이탈리아를 돌아다닌 적이 있다. 오토 기어가 있는 자동차를 렌트하고 싶었지만 문의했을 때는 이미 마감이 된 상태였다. 어쩔 수 없이 수동 기어의 피아트 친퀘첸토를 타고 돌아다녀야 했다. 운전병이었던 군대 시절의 기억을 떠올리며 어찌어찌 운전을 시작했다. 수동 기어는 '자전거 타기'와 비슷해서 시간이 지나자 조금씩 익숙해지는 듯했다. 다행이었다. 로마에서 피렌체로, 베네치아에서 다시 로마, 남부 나폴리 쪽으로 내려갔다가 로마로 돌

아오는, 꽤 와일드하면서도 릴렉스한 여정이 뒤섞인 자동차여행이었다. 로마에서 피렌체로 향하는 길 옆으로 펼쳐지던 바다, 로마와 나폴리의 정신없는 교통 환경, 아말피 해안으로 난 아름다운 해변길 등 수많은 길이 뇌리에 각인되는 여행이었다.

이 여행의 최고봉은 토스카나 지역을 돌아다닐 때였다. 언덕과 골목을 돌 때마다 보이는 대부분의 풍경이 '캘린더'에서 한 번쯤 보았음직한 아름다운 풍광이었다. 특히 피렌체에서 아레초로 향하면서 들른 판차노 인 키안티 주변을 돌때는 어렸을 때 보았던 TV 애니메이션이 떠올랐다. 제목은 기억이 나지 않지만 대략 주인공 일행이 무지개 끝에 있는 보물을 찾아가는 내용이었다. 고생 끝에 찾아간 무지개 건너편은 흡사 신들이 사는 올림포스 언덕처럼 아름다웠다. 내용보다는 사실 그 아름다운 풍경에 깊은 인상을 받았다. 이런 풍경이 실제로 토스카나 지역에 드넓게 펼쳐져 있었다.

특히 키안티 주변 풍경은 초원, 숲, 포도밭 등과 멀리 보이는 빌라들이 다채롭게 눈앞에 펼쳐졌다. 초원을 자유로이 돌아다니는 양떼와 이를 지켜보는 개마저도 멋진 풍경이 될 정도로. 나중에는 아예 차를 길가에 세워놓고 주변을 둘러보기 일쑤였다. 영화 〈투스카니의 태양〉(영어식 제목이라 토스카나가 아니라 투스카니다)의 다이앤 레인이 버스 안에서 보았던 그림 같은 길이나 페데리코 펠리니가 감독한 〈길〉에서 느낄 수 있는 흑백의 '아련함'을 느낄 수 있는 길도 토스카나 곳곳에서 만날 수 있었다.

저 멀리 해가 진다. 여행자가 숙소를 찾고 사막을 헤매던 집시가 잠자

리를 정리할 시간이다. 고독하고 피곤하지만 편안한 표정으로 잠든 집시의 모습에 앙리 루소의 삶이 중첩된다. 세관원으로 일하면서 독학으로 그림 공부를 한 앙리 루소는 생전에 작업이 세련되지 못하다는 비판을 많이 들었다. 그러나 그는 팍팍한 생활 속에서도 붓을 놓지 않았고, 결국 자신만의 작업세계를 이룩했다. 고독하고 피곤한 삶이었지만 자신만의 그림을 그렸던 화가의 모습이 잠든 집시의 얼굴에 오버랩되었다. '인생의 길'을 묵묵히 걸었던 사람이 얻을 수 있는 훈장 같은 모습이라는 생각이 들었다.

토스카나의 길은 많은 생각과 상상을 불러일으킨다. 그리고 이런 생각과 상상의 길은 여행이 주는 묘미일 것이다.

어느 유명한 소설가는 수필집에서 토스카나의 키안티 지역을 자동차로 돌아보는 것에 대해 "약간 과장해서 말한다면, 그 경험은 당신의 인생에서 한 가지 하이라이트가 될 수도 있다"라며 찬미했다. 이렇게 내 인생의 하이라이트를 하나 얻었다.

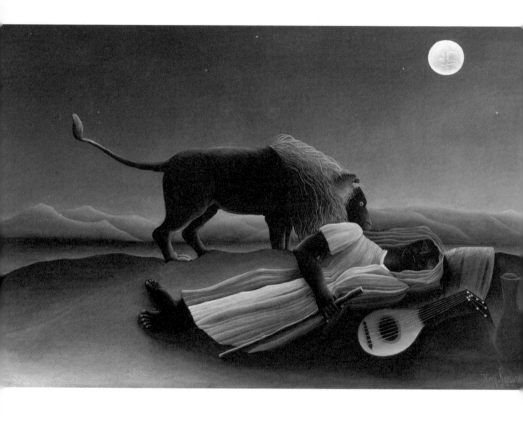

앙리 루소, 〈잠자는 집시〉, 1897년

해가 지는 토스카나의 풍경

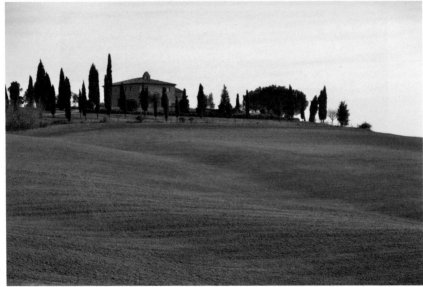

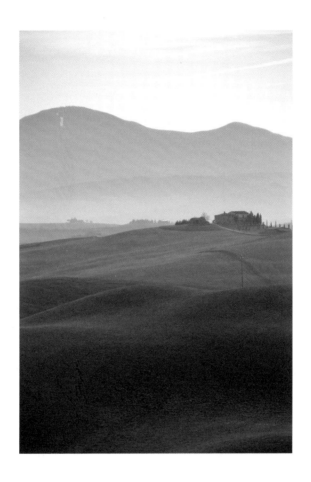

토스카나의 다양한 풍경. 여행자에게 많은 생각과 상상을 불러일으킴과 동시에 과거 올림포스산의 신전이 있을 법한 아름다운 풍경을 보여준다.

9.
시에나

중세 토스카나의
로망

꽤 오래전, 지금은 없어진 호암갤러리에서 아르바이트를 한 적이 있다. 군대를 제대하고 한 학기 쉬고 있을 때였다. 6개월간 동시대 미술, 한국의 현대미술, 서양미술 등과 관련된 여러 전시 일을 하면서 자유로이 둘러볼 수 있는 즐거운 경험이었다. 그중 《바우하우스의 화가들-모더니즘의 정신들》이라는 전시가 있었다. 독일 바우하우스 교수였던 바실리 칸딘스키와 파울 클레, 라이오넬 파이닝어, 알렉세이 폰 야블렌스키를 중심으로 추상미술의 태동과 흐름을 살펴보는 전시였다. 특히 '블루 포Blue Four'라 불린 이들 네 명의 작가 중 야블렌스키의 작품을 보는 재미가 쏠쏠했다. 야블

렌스키의 작품으로 제작된 굿즈인 클리어 파일을 한동안 갖고 다닐 정도로. 몇 년 전 뉴욕에서 있었던 전시를 우연히 인터넷에서 접하고 그때의 기억이 떠올랐다. 독일과 러시아 모더니즘을 주제로 한 전시에서 야블렌스키가 눈에 띈 것이다. 그리고 관련 작가의 작품들을 인터넷으로 둘러보면서 흥미로운 작품을 만났다. 표트르 콘찰롭스키가 시에나의 캄포광장을 그린 그림이었다.

산지미냐노에서 버스를 타고 시에나에 도착한 시간은 여름 오후의 햇살이 조금씩 길어지던 때였다. 버스에서 내려 캄포광장을 향해 걸었다. 오르막과 내리막이 뒤섞여 나름 체력이 필요한 길이었다. 해발 고도 320미터의 구릉에 위치하고 있어 꽤 고지대였다. 드문드문 해가 비치는 좁은 골목길과 인파 사이를 뚫고 지나갔다. 어느 순간 코너를 돌자 강렬한 햇살을 고스란히 맞이하는 널찍한 광장이 나왔다. 시에나의 주역인 캄포광장이었다. 부채꼴 모양으로 펼쳐진 캄포광장은 생각보다 넓었다. 완만한 경사로 이루어진 광장 아래쪽 정면에 자리잡은 푸블리코궁전과 만자의 탑이 시에나의 시그니처 스폿으로 눈에 익숙했다.

이곳에서 벌어지는 경마대회 팔리오는 널리 알려져 있는데, 매년 7월 2일과 8월 16일, 두 차례 열린다. 1482년 처음 개최된 이후 새로이 정비하여 1659년부터 매년 열리고 있으니 그 역사가 매우 오래되었다. 중세시대 시에나의 지역 자치구였던 콘트라다에서 선발된 기수가 승리의 깃발인 팔리오를 쟁취하기 위해 안장도 없는 말을 타고 박차를 가한다. 도시 곳곳에 소개되어 있는 사진에서도 그 박진감을 느낄 수 있다.

내가 찾았을 때는 8월 대회가 열리기 며칠 전이라 광장 주변으로 가설 의자를 설치하고 있었다(무려 광장 앞 상점을 막아버리고!). 여행자들이 삼삼오오 광장에 주저앉아 지친 다리도 쉴 겸 휴식을 취하고 있었다. 평화로운 풍경이었다. 나 역시 광장 한편에 자리를 잡고 다리를 뻗었다. 21세기에 찾아갔지만 주위는 여전히 14세기 중세시대였다.

캄포광장은 시에나의 랜드마크이기도 하지만 중세시대 자치 도시들의 설계를 지금까지 보여준다는 점에서도 의미가 있다. 13세기에 시장으로 처음 조성된 이 광장은 이후 아홉 개의 자치구를 뜻하는 아홉 개의 줄을 긋고 부채꼴의 경사진 형태로 완성되었다. 표트르 콘찰롭스키가 그린 캄포광장은 1912년의 풍경으로 제1차세계대전이 일어나기 전이다. 색채와 형상이 비현실적이고 몽환적이다. 흡사 〈미래소년 코난〉의 한 장면처럼 세기말적이면서도 미래적·복합적 느낌이 화면 속에서 풍겨나온다. 광장을 메인으로 그린 것이 아니라 푸블리코궁전 쪽에서 바라본 풍경이다. 제목은 〈시에나의 시뇨리아광장〉이지만 광장에 그은 선이 화면 아래쪽에 드러나면서 시에나의 캄포광장임을 알려준다. 보면 볼수록 화면 속으로 빨려들어가는 듯한 매력적인 그림이다. 표트르 콘찰롭스키는 많이 알려지지 않았지만 최근 조금씩 주목을 받고 있다. 러시아 슬라뱐스크에서 태어나 파리와 페테르부르크 미술학교에서 공부했다. 폴 세잔의 영향을 받아 후기인상주의 형식과 러시아 사실주의를 접목하여 새로운 러시아의 그림을 만들어내고자 노력했다. 그가 그린 그림들은 후기인상주의적이지만 러시아 특유의 차분함이 드러난다. 독특한 지점이다.

시에나는 피렌체 남부 토스카나에 위치한 도시다. 12세기 초부터 15세기까지 상업과 교통의 중심지로 꽤 번성했고 십자군 원정시 통과한 도시이기도 했다. '교통이 좋다', '어디의 길목'이 된다는 것은 도시 발전에 지대한 영향을 끼치는 바, 한때 시에나는 피렌체와 경쟁할 정도로 힘을 쌓았다. 그러나 거기까지였다. 갑작스레 불어닥친 흑사병과 16세기 피렌체 공화국과의 전쟁에서 패배함으로써 시에나공화국은 점차 쇠락의 길을 걷게 되었다. 이 때문에 시에나가 중세시대를 잘 보여주는 도시로 남게 되었다는 점은 역사의 아이러니일 것이다.

시에나는 중세 도시의 향취 외에도 미술사적으로 꽤 중요한 위치를 차지한다. 중세 말부터 르네상스 시기에 시에나를 중심으로 활약한 시에나파는 같은 시기 피렌체의 조토 디 본도네가 고딕양식을 극복하고(비록 흑사병으로 시기가 조금 늦어졌지만) 15세기 마사초가 등장하면서 르네상스 화풍을 연 것에 반해 고딕양식을 지속했다. 두초 디 부오닌세냐, 시모네 마르티니 등으로 인해 비잔틴미술의 전통에 고딕양식을 결합한 국제 고딕 화풍이 탄생한 이후 14세기 로렌체티 형제는 시에나파의 황금기를 이끌었다. 그러나 이 또한 르네상스 양식의 발전된 양상으로 나아가지 못하면서 시에나파는 자신의 도시와 마찬가지로 점차 쇠락하게 되었다.

푸블리코궁전 내에 있는 벽화 중 암브로조 로렌체티가 14세기에 그린 〈좋은 정부와 나쁜 정부의 알레고리〉는 매력적이다. 특히 좋은 정부의 알레고리, 좋은 정부가 도시와 시골에 미치는 영향, 나쁜 정부의 알레고리 등으로 나뉜 벽화는 지금 보아도 흥미롭다. 정의와 믿음, 자비와 희망 등

이 그림 속에 숨겨져 있다. 그중 〈좋은 정부가 도시에 미치는 영향〉은 내용뿐 아니라 그림의 구성 면에서도 재미있다. 겹쳐져 있는 도시의 건축물은 언덕의 시에나로 인해 중첩되어 있고 입체감이 디자인적이다. 흡사 표트르 콘찰롭스키의 그림과 비슷한 느낌이다. 작가가 콘찰롭스키의 그림을 보고 자신의 그림을 그렸다는 생각이 들 정도다.

캄포광장 주변과 함께 개인적으로 시에나에서 가장 눈에 띄는 독특한 풍경은 곳곳에 자리잡고 있는 늑대상들이었다. 버스에서 내려서부터 눈에 띄기 시작하여 기둥 위는 물론 캄포광장 가이아 분수의 물도 늑대 입에서 나오고 있었다. 로마를 세운 로물루스와 레무스를 늑대가 키웠다고 하여 로마에도 이런 늑대상이 있는데, 시에나에도 늑대상이 많은 것이 흥미로웠다. 이 궁금증은 시에나를 세운 세니우스와 아스키우스가 레무스의 아들임을 알게 되고서야 풀렸다. 로물루스에게 레무스가 죽임을 당한 후 두 아들은 로마의 아폴로 신전에서 늑대상을 훔쳐 달아나 시에나를 세웠다. 그리고 이 늑대상은 시에나의 상징이 되었다. 시에나대성당에는 그들이 세웠다고 하는 늑대상이 서 있다. 그래서 사람들은 시에나를 로마의 형제 도시로 부른다. 도시로 들어서는 모든 성문 옆에는 늑대 조각상들이 있는데, 바로 밑에는 'S. P. Q. S.'라고 적혀 있다. 이 또한 로마에서 종종 볼 수 있는 문구다. '세나투스 포폴루스 쿠에 로마누스Senatus Popolus Que Romanus'라는 라틴어 약자인 S. P. Q. R.는 '로마 원로원 및 시민'이라는 말로 2000년 전 로마공화국 시절부터 지금까지 쓰고 있다. 이 문구에서 'R'만 시에나의 'S'로 바꾸어 늑대 조각상 밑에 쓰여 있는 것을 보니 로마를

창건한 레무스의 아들들이 이 도시를 건설했다는 것이 확 와 닿는다. 꽤 낭만적이라는 생각이다. 이렇듯 탄생부터 지금까지 중세 토스카나의 '로망'을 잘 간직하고 있는 도시가 바로 시에나다.

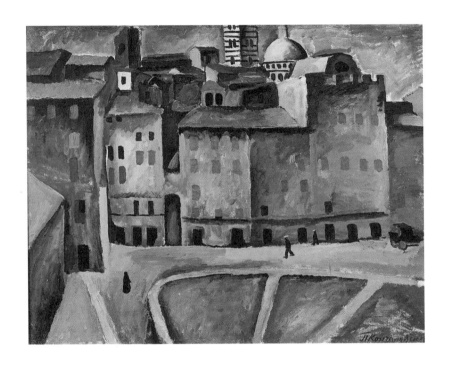

표트르 콘찰롭스키, 〈시에나의 시뇨리아광장〉, 1912년

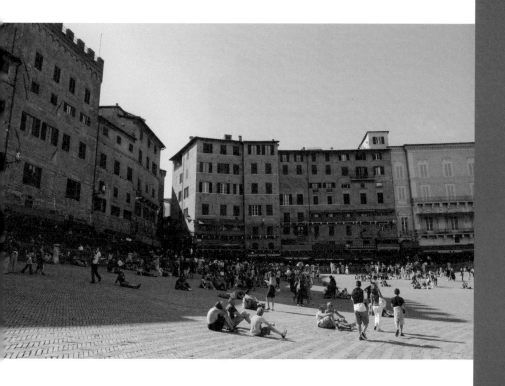

시에나의 캄포광장. 중세시대를 대표하는 광장으로 9개의 자치구를 뜻하는 9개의 줄을
긋고 부채꼴의 경사진 형태로 완성했다.

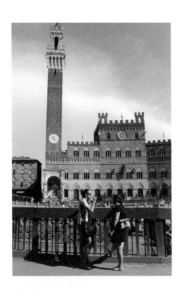

푸블리코궁전과 만자의 탑. 토스카나에서 볼 수 있는 건축양식을 보여준다. 푸블리코궁전은 시에나공화국의 정부 청사로 13세기 말에 지어졌고 만자의 탑은 14세기 초에 지어졌다. 내부의 프레스코화가 유명하다.

캄포광장 북쪽 끝에는 '세계의 분수'라는 뜻의 가이아 분수가 있다. 늑대의 입에서 분수물이 흘러나온다.

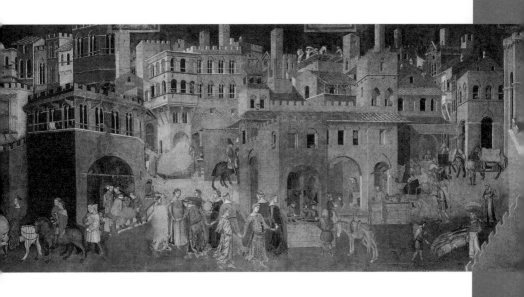

암브로조 로렌체티, 〈좋은 정부와 나쁜 정부의 알레고리〉 중 〈좋은 정부가 도시에 미치는 영향〉, 1338~1339년

10.
아레초

그곳의
'인생은 아름다웠다'

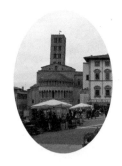

무작정 발길 닿는 대로 떠나는 방랑이 아닌 다음에야 여행의 장소를 정할 때는 자신의 눈으로 본 것, 귀로 들은 것, 다양한 경험 등이 커다란 영향을 끼칠 것이다. 나의 경우에는 책, 영화, 음악 등이 여행의 행선지를 결정하는 데 도움이 된다. 특히 영화를 본 후 여행지에 대한 동경이 생기곤 했다. 〈잉글리시 페이션트〉를 보고 사막의 별을 보겠다고 이틀간 밴을 타고 가는 고생을 하고 〈인디아나 존스〉를 보고 요르단의 페트라를 찾은 것은(성사되기까지 꽤 오랜 시간이 걸렸지만) 모두 영화가 나에게 준 여행의 '동인動因'이었다.

이탈리아의 많은 곳도 영화 때문에 찾아갔다. 아레초라는 도시에 대해 처음 관심을 갖게 된 것도 로베르토 베니니의 영화 〈인생은 아름다워〉 때문이었다. 1997년에 개봉한 이 영화는 이탈리아 아레초를 배경으로 한다. 이곳에서 만난 주인공 귀도와 도라는 행복한 시절을 보내던 중 유태인이라는 이유로 가족 모두 강제수용소로 보내진다. 때는 제2차세계대전이라는 시대의 암흑기. 결국 귀도는 어린 아들을 위해 독일군 앞에서 장난스럽게 행동하고 죽는다. 인생이 아름답다는 것을 이런 만남과 헤어짐, 재회를 통해 역설적으로 보여주는 수작이다. 그 주인공들이 처음 만나는 장소가 아레초의 광장이다. 아름다운 아치와 계단을 배경으로 경사진 광장이 여러 번 등장하는 데 꽤 인상적이다. 영화 때문일까. 아레초는 나에게 아름답지만 슬픈 도시다.

20세기 초반 초현실주의 작가로 활동했던 영국 화가 폴 내시는 추상과 초현실주의적인 자신의 작업세계 외에도 종군 화가로 명성을 떨쳤다. 특히 그는 제1차세계대전과 제2차세계대전에 모두 참전하여 그 참상을 그림으로 남겼다. 그의 그림은 참혹하지만 슬프고 아름답다. 제1차세계대전 때 참전하여 그린 그림으로 〈우리는 새로운 세계를 만들고 있다〉라는 작품이 있다. 1918년에 그린 이 작품은 희망적인 제목에도 불구하고 나뭇잎이 하나도 없는 부러진 나무와 참호, 언덕 등으로 전투의 참상을 고스란히 보여준다. 이런 녹색의 땅과 붉은색 산 위에 떠오르는 태양과 그 빛은 희망적이지만 동시에 슬픔을 담고 있다. 〈인생은 아름다워〉와 마찬가지로 이 작품 또한 역설적으로 전쟁의 아픔을 표현하고 있다.

영화 속 '센티'한 느낌을 안고 아레초에 도착했다. 하지만 입구부터 시끌벅적했다. 영화와는 다른 생동감과 역동성이 21세기의 아레초를 감싸고 있었다. 주말에 열리는 아레초의 벼룩시장 때문이었다. 입구부터 시작된 벼룩시장의 좌판은 '정말 어디서 이런 물건들을 갖고 나올 수 있을까'라는 생각이 들 정도의 물건들로 꽉 차서 도시 광장과 구석구석을 채우고 있었다. 도착한 날이 주말이어서 그럴 수 있겠다는 생각이 들었지만 어느 구역이 아니라 도시 전체가 벼룩시장으로 변한다는 점이 놀라웠다. 생각과 현실의 괴리에 당황스러울 정도였다.

그러나 쇼핑은 즐겁기에(비록 아이쇼핑이라 할지라도) 입구부터 구경하며 천천히 올라갔다. 책, 옷, 모자, 그림, 골동품, 주방용품, 가구, 심지어 오래된 목제 욕탕까지(꼭지를 틀면 물이 나올 것만 같았다!) 상품으로 내놓고 있었다. 개인적으로 마음에 쏙 드는 '페도라'를 단 5유로에 구입할 수 있었던 것도 도시가 온통 시장으로 변신했기 때문일 것이다.

사실 아레초는 과거 로마시대 이전부터 발달했던 유서 깊은 도시나. 기원전 5세기 에트루리아인들이 조성한 도시는 기원전 3세기 로마에 정복된 이후에도 로마까지 연결되는 카시아 가도의 군대 주둔 도시로 발전했다. 11세기 말부터 14세기 말까지는 자치 도시로 존재감을 더했다. 이곳은 미술사적으로 산프란체스코성당 벽에 그려져 있는 피에로 델라 프란체스카의 〈성십자가의 전설〉과 로마네스크양식의 화려한 외관을 보여주는 산타 마리아 델라 피에베 성당이 유명하다. 벼룩시장 좌판 사이에서 거친 외관의 산프란체스코성당을 찾을 수 있었다. 피렌체의 산로렌초성

당과 외관이 비슷했다. 13세기에서 14세기 토스카나 고딕 양식으로 지어진 산프란체스코성당 내부 안쪽에 위치한 바치예배당에 아레초의 하이라이트, 피에로 델라 프란체스카의 〈성십자가의 전설〉이 자리잡고 있다. 이 성당은 영화 〈잉글리시 페이션트〉에서 한나와 킵이 밤에 성당의 작품을 보러 갔을 때 등장하기도 하는데, '미술사적으로 매우 중요한 작품을 이렇게 촬영해도 될까' 하는 걱정이 될 정도로 '자유분방하게' 다루어졌다(줄에 매달려 조명탄으로 작품을 본다). 원래 그런 분위기일까. 꽤 자유로이 내부를 구경할 수 있었다. 우리가 종종 보는 문화재에 대한 고답적인 자세는 찾아볼 수 없었다.

산프란체스코성당의 〈성십자가의 전설〉은 원래 바치가가 1447년에 비치 디 로렌초에게 의뢰했는데, 그는 천장 벽화를 그린 후 1452년에 세상을 뜨고 말았다. 피에로 델라 프란체스카가 뒤를 이어서 벽화를 그렸다. 1416년에 태어나 1492년에 세상을 떠났다고 하는데, 피렌체의 도메니코 베네치아노에게 사사했다. 이후 아레초와 우르비노 등지에서 활동하다가 이 작품을 의뢰받아 1452년부터 1466년까지 작업했다. 현재 우피치미술관의 주요 소장품인 〈페데리코 다 몬테펠트로와 바티스타 스포르차〉를 1472년에 그리기도 했다. 〈성십자가의 전설〉은 높은 벽면을 3단으로 나누어 야코부스 데 보라지네 대주교가 쓴 『황금 전설』을 바탕으로 한 이야기를 12장면으로 나누어 그렸다. 〈헤라클리우스황제가 예루살렘에서 되찾아온 뒤 찬미를 받는 성십자가〉, 〈선지자 예레미야〉, 〈선지자 에스겔〉, 〈아담의 죽음〉, 〈예루살렘에서의 성십자가 발견과 확인〉, 〈구덩이에서 유

다라 불리는 유태인의 고문〉, 〈성십자가의 매장〉, 〈성스러운 나무에 대한 경배, 솔로몬을 찾아온 시바의 여왕〉, 〈헤라클리우스에게 패배하는 페르시아의 호스로왕〉, 〈수태고지〉, 〈콘스탄티누스황제의 꿈〉, 〈밀비오 다리 전투에서 막센티우스에게 승리하는 콘스탄티누스황제〉가 그것이다. 차분한 공간, 정확한 원근법, 섬세한 색채 사용은 이 작품을 15세기 르네상스 시기의 최고 걸작 중 하나로 만들었다. 특히 〈콘스탄티누스황제의 꿈〉은 명암 기법(키아로스쿠로 기법)을 이용하여 서양미술의 역사에서 처음으로 밤 장면을 만들어냈다는 점에서도 의미가 크다. 직접 작품을 보니 그 오라가 상상을 초월했다. 작품을 직접 보는 중요한 이유다.

작품을 찬찬히 보고 또하나의 하이라이트를 향해 발걸음을 옮겼다. 바로 〈인생은 아름다워〉의 배경이 되었던 그란데광장이었다. 이곳도 영화 속의 정경과는 달리 벼룩시장 좌판으로 꽉 차 있었다. 영화의 배경이 된 멋진 아치는 광장 맞은편 산타 마리아 델라 피에베 성당의 일부였다. 벼룩시장 물건들을 둘러보고 광장 한편의 카페에서 커피를 마셨다. 마침 겨울 햇살이 따뜻했다. 폴 내시와 로베르토 베니니가 역설적으로 선언한 '새로운 세상'과 '아름다운 인생'을 아레초 그란데광장 한편에서 발견했다. 시끌시끌하고 사람 내음나는 따뜻한 '인생'과 '세상'이 이곳에 있었다.

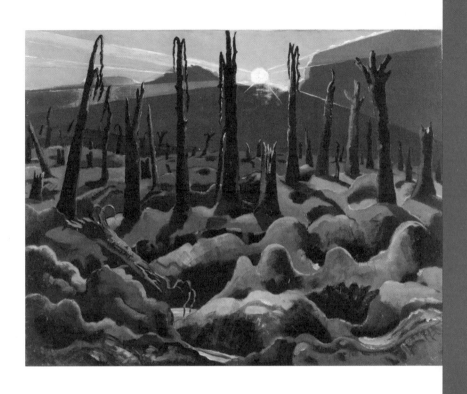

폴 내시, 〈우리는 새로운 세계를 만들고 있다〉, 1918년

벼룩시장으로 탈바꿈한 아레초의 주말 풍경. 책, 옷, 모자, 그림, 골동품, 주방용품 등 다
양한 물건을 판다.

벼룩시장 한편에서 발견한 산프란체스코성당. 토스카나 고딕양식으로 지어진 성당 내부는 단출하다.

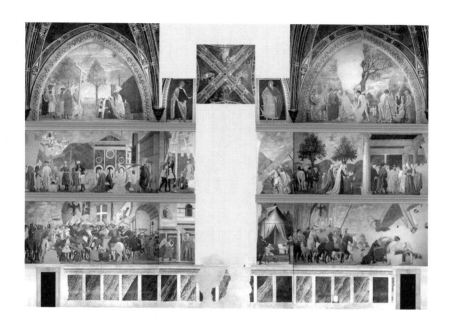

바치예배당에 있는 피에로 델라 프란체스카가 그린 벽화 〈성십자가의 전설〉. 야코부스데 보라지네 대주교가 쓴 『황금 전설』을 바탕으로 한 이야기를 12장면으로 나누어 그렸다. 위 왼쪽부터 〈헤라클리우스황제가 예루살렘에서 되찾아온 뒤 찬미를 받는 성십자가〉, 〈선지자 예레미야〉, 〈선지자 에스겔〉, 〈아담의 죽음〉, 〈예루살렘에서의 성십자가 발견과 확인〉, 〈구덩이에서 유다라 불리는 유태인의 고문〉, 〈성십자가의 매장〉, 〈성스러운 나무에 대한 경배, 솔로몬을 찾아온 시바의 여왕〉, 〈헤라클리우스황제에게 패배하는 페르시아의 호스로왕〉, 〈수태고지〉, 〈콘스탄티누스황제의 꿈〉, 〈밀비오 다리 전투에서 막센티우스에게 승리하는 콘스탄티누스황제〉가 그려져 있다.

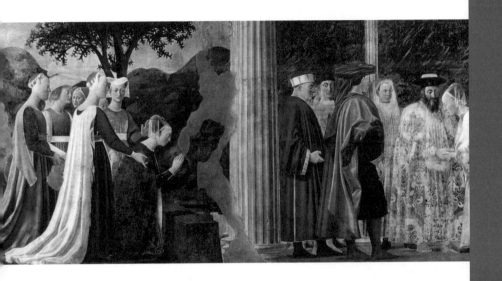

피에로 델라 프란체스카, 〈성스러운 나무에 대한 경배, 솔로몬을 찾아온 시바의 여왕〉,
1452~1466년

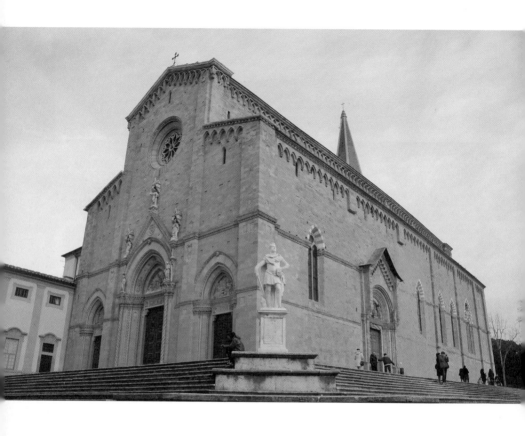

고즈넉한 아레초성당

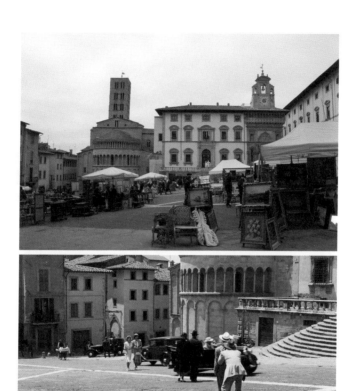

영화 〈인생은 아름다워〉의 배경이 된 그란데광장에 벼룩시장이 들어선 모습

II.
코르토나

겨울 햇살 아래
'해바라기'의 도시

몇 년 전 한국을 찾아 화제가 되었던 미국의 토크쇼 진행자 코넌 오브라이언의 방송을 즐겨 본다. 날카로우면서 약간은 어이없는 그의 개그가 '코드'에 맞아서다. 얼마 전 그가 방송 스태프(방송 스태프라고 하지만 비중 있는 출연자라고 할 수 있는 조던 슐랜스키였다)와 함께 이탈리아를 찾은 방송 프로그램을 보았다. 둘이서 레스토랑을 찾았는데, 여기서 반가운 장소를 볼 수 있었다. 바로 코르토나였다.

토스카나 지방은 많은 영화의 배경이 되었다. 아름다운 풍광과 멋진 햇살이 이른바 '그림이 되기' 때문이다. 앞서 이야기했듯이 토스카나를 배

경으로 한 영화는 나의 이탈리아 토스카나 여행에도 지대한 영향을 미쳤다. 코르토나를 찾은 것은 순전히 〈투스카니의 태양〉 때문이라고 할 수 있었다. 남편과 이혼하고 실의에 빠져 있던 주인공 프랜시스는 충동적으로 떠난 이탈리아 여행에서 찬란한 햇살과 활기찬 시장, 멋진 여인의 모습에 빠져 코르토나에 정착하기로 결심한다. '태양을 그리워하다'라는 의미의 '브라마솔레'라는 저택을 운명적으로 만난 후에 말이다. 그리고 차츰 마음을 치유하며 삶의 활력을 찾고 또다른 사랑을 발견하게 된다.

영화 때문인지 코르토나는 아름다운 해바라기 길을 따라가다가 만난 산 위 도시로 내 뇌리에 박혀 있었다. 흡사 해바라기 그림 하면 빈센트 반 고흐의 〈해바라기〉를 떠올리는 일종의 '파블로프의 개'처럼. 후기인상파로 현대미술의 큰 줄기를 만들어낸 고흐는 우리에게 너무나 친숙한 작가다. 그는 47년의 생애 중 10년이라는 짧은 기간 동안 작품 활동을 했다. 그러나 그 기간 동안 엄청난 양의 그림을 그렸다. 그중 가장 특색 있는 그림을 꼽으라면 바로 '해바라기' 그림이다.

고흐는 해바라기를 화폭에 많이 남겼다. 초기에는 해바라기를 바닥에 놓고 그림을 그렸으나 아를로 옮기면서 화병에 있는 해바라기 정물을 비롯해 다양한 화면에 해바라기를 그려넣었다. 특히 1888년 폴 고갱의 침실을 꾸미고자 여러 점의 해바라기 그림을 그린 일화는 꽤 유명하다.

런던의 내셔널갤러리에 있는 〈해바라기〉는 아를에서 고갱과 함께 있을 때 그린 첫 4점의 그림 중 하나다. 고흐는 그중 2점에 서명했는데, 나머지 1점은 뮌헨의 노이에 피나코테크에 소장되어 있다. 이 그림은 화병에 꽂

힌 14송이의 해바라기를 그린 것으로 해바라기의 꽃줄기 부분이 두터운 물감의 붓질로 강렬하고 생생하게 표현되어 있다. 아름답다. 고흐의 광기가 아닌 열정을 엿볼 수 있는 걸작이다. 1889년 1월 22일경 고흐가 고갱에게 보낸 편지 중 이런 문구가 있다. "……자넨 편지에서 내 캔버스—노란 바탕의 해바라기—를 갖고 싶다고 했지. 나쁜 선택은 아니라고 생각하네. 왜냐하면 가령 자냉이 모란을, 코스트가 접시꽃을 내세운다면 나는 분명 다른 무엇보다 해바라기를 내세울 수 있을 테니까……." 이렇게 이야기할 만큼 고흐는 자신의 해바라기 그림에 자부심을 강하게 드러냈다.

그러나 내가 코르토나를 찾았을 때는 영화 속 아름다운 해바라기를 바랄 수 없는 계절, 신년이 막 지난 겨울이었다. 흥겨운 연말을 지낸 이탈리아는 언제 그랬냐는 듯이 차분한 분위기였다. 연말의 흥겨움에 에너지를 몽땅 써버렸다는 듯이. 코르토나를 향해 운전을 하다가 눈을 들어보니 길을 막고 있는 저 멀리 산 중턱에 위치한 아기자기한 성곽 도시가 보였다. 코르토나였다. 토스카나 지역에는 이런 분위기의 성곽 도시가 많았다. 산 위에 성을 쌓고 외적을 방비하는 형식이었다. 영화 속에서 꽤 인상적이었던 성당, 도시 바깥쪽에 위치한 산타 마리아 델레 그라치에 알 칼치나이오를 지나 굽이굽이 길을 따라 올라갔다.

성문 앞 넓은 주차장에 차를 세우고 등뒤로 겨울 햇살을 느끼면서 천천히 길을 올랐다. 이곳도 과거 에트루리아의 도시 국가로 시작하여 로마, 고트족 등에게 지배를 받았다. 이후 다양한 세력의 통치 끝에 지금에 이르렀다. 〈투스카니의 태양〉 속 코르토나를 보면서 제일 관심이 갔던 부분

은 관광지로서의 토스카나가 아니라 생활하는 장소로서의 토스카나였다. 작은 도시지만 생활을 위해 사람들이 오갔다. 사실 우리가 이탈리아에서 보는 것은 관광지로서의 이탈리아인 경우가 많은데, 그 아쉬움을 이 영화가 조금 풀어주었다. 도심의 광장으로 향하면서 길옆으로 난 골목으로 빠졌다. 사람들과 부대끼는 골목을 걷는 재미가 있었다.

길을 따라 올라가면서 고개를 들어 해를 찾았다. 겨울이었지만 영화에서 보았던 토스카나 태양빛의 따뜻함을 느끼고 싶었다. 벌써 저녁이다. 아뿔사! 그사이 길에 있는 개똥을 밟을 줄이야! 이 또한 삶의 풍경 중 하나겠지(그래도 구시렁구시렁).

코르토나의 메인 광장인 레푸블리카광장 벤치에 앉아 찬찬히 주위를 둘러보았다. 토스카나 지방에서 흔히 볼 수 있는 시계탑 형식의 시청사가 자리잡고 있었다. 높은 계단이 특색 있었다. 광장 한편에 장식되어 있는 커다란 트리는 흥겨웠던 연말 분위기를 증거하고 있었고 광장 뒤 인적 없는 놀이기구는 신년의 차분함을 드러내고 있었다. 기념행사를 했는지 어린 꼬마들이 말을 타고 있었다. 아이들의 표정이 해맑다. 아이들을 보는 사람들의 따뜻한 시선과 웃음도 보기 좋았다. 이곳에 사는 사람들이 보여주는 기분 좋은 풍경이었다. 아마 이런 것이 단순한 관광지에서는 느낄 수 없는, '레알' 삶의 풍경일 터였다. 그래서 영화 속 여주인공이 이곳에 정착하지 않았을까, 문득 그런 생각이 들었다. 고흐가 해바라기를 그려서 자신의 삶 속 방을 꾸미려고 했듯이 해바라기 옆 도시의 코르토나에서 삶의 풍경을 생생하게 볼 수 있었다.

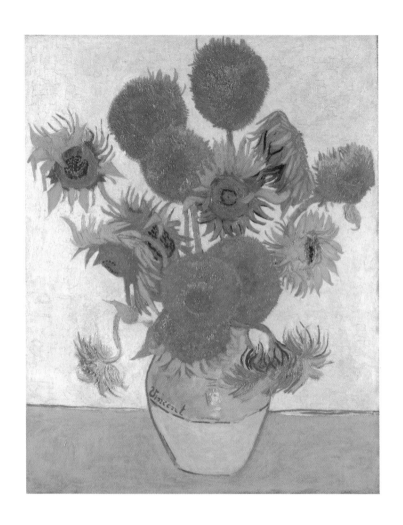

빈센트 반 고흐, 〈해바라기〉, 1888년

영화 〈투스카니의 태양〉의 주인공이 토스카나 해바라기밭을 지나 코르토나에 다다르는
장면 때문에 코르토나는 해바라기 길을 따라가다가 만난 산 위 도시로 기억된다.

멀리 보이는 산 중턱에 위치한 아기자기한 도시 코르토나

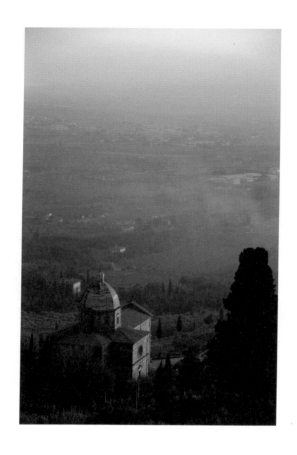

산타 마리아 델레 그라치에 알 칼치나이오 앞으로 토스카나의 평원이 펼쳐져 있다.

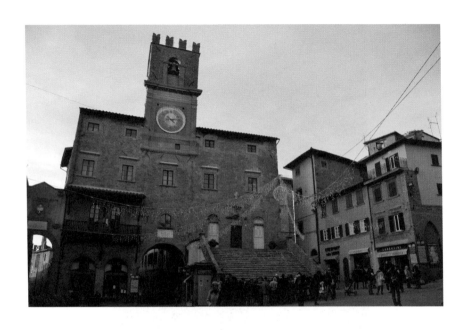

코르토나의 메인 광장인 레푸블리카광장에는 토스카나에서 흔히 볼 수 있는 시계탑 형
식의 시청사가 자리잡고 있다.

아름다운 코르토나 성문과 저녁노을

12.
몬테풀차노

'리얼'한 '천공의 성'을
경험하다

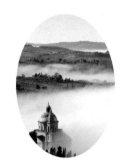

　　나는 바위 사이를 잠시 걸었다. 하늘은 아주 맑았다. 햇볕이 뜨거웠기 때문에 나는 고개를 돌리지 않을 수 없었다. 그때 갑자기 해가 사라졌다. 구름이 해를 가리는 것과는 아주 다른 기분이 들었다. 나는 고개를 돌렸다. 나와 태양 사이에 있는 커다란 불투명체가 이 섬을 향하여 다가오고 있는 것을 보았다. 3킬로미터 정도의 높이로 떠 있었으며 6, 7분 동안이나 태양을 가렸다.

<div style="text-align:right">-조너선 스위프트, 『걸리버 여행기』</div>

그날 저녁은 바람이 거셌다. 구름이 하늘에 낮고 넓게 퍼져 있었다. 우중충한 구름 사이로 검붉은 빛이 밤으로 넘어가는 저녁 하늘을 뒤덮었다. 흡사 무슨 일이 벌어질 것처럼 기묘한 날씨였다. 아니 지금 생각해보면 미야자키 하야오의 〈천공의 성 라퓨타〉에서 주인공 일행이 하늘에 떠 있는 라퓨타에 도착하기 직전에 만난 폭풍우였는지도 모르겠다.

어렸을 때 보았던 미야자키 하야오의 애니메이션은 내게는 최고의 상상 속 세계였다. 〈바람 계곡의 나우시카〉, 〈마녀 배달부 키키〉, 〈붉은 돼지〉, 〈센과 치히로의 행방불명〉 등 다양한 상상력의 세계를 보여준 미야자키 하야오의 애니메이션이지만 역시 개인적으로 '최애' 작품은 〈천공의 성 라퓨타〉였다. 〈미래 소년 코난〉과 비슷한 내용이면서도 라퓨타의 이야기와 아름다움에 넋을 잃고 보았다. 조너선 스위프트의 『걸리버 여행기』에 소인과 거인만 나오는 것이 아니라는 것도 그때 처음 알게 되면서 라퓨타에 대한 이야기가 나오는 이 소설의 완역서를 찾아서 읽을 정도였다.

이런 기묘한 하늘을 따라 찾아간 곳은 몬테풀차노였다. 검붉은 하늘이 점점 구름으로 뒤덮이면서 비바람이 불기 시작했다. 차를 성벽 바깥 주차장에 세우고 성문을 통과해 급히 숙소를 찾았다. 오르막을 오르던 중 높은 기둥 위에 사자상이 있는 콜론나 델 마르초코 뒤에 있는 호텔을 발견하고 거기서 묵기로 했다. 로비에 걸려 있는 흑백의 젊은 여인 사진이 눈에 띄어 물어보니 지금 주인인 할머니의 어머니라고 했다. 딸이 옆에서 일을 거들고 있었다. 가족이 운영하는 호텔이라 친근감이 느껴졌다. 고색창연한 방 앞의 테라스에서 밤하늘을 바라보았다. 운치가 있는 곳이었다.

몬테풀차노에서의 하이라이트는 비바람이 불던 밤이 지나고 해가 떠오른 이른 아침이었다. 몬테풀차노가 이른바 '천공의 성'이 되어 있었던 것이다. 창 앞에 햇빛이 새어들어와 테라스로 나가보니 온 세상이 하얀 안개구름 위에 있었다. 진짜 '천공의 성 라퓨타'에 올라와 있는 듯했다. 짙은 안개가 지면에 낮게 깔려 있어 도시가 하늘 위에 떠 있는 듯한 착각을 불러일으켰다. 머리 위로 기분 좋은 알싸한 바람이 불었고 새파랗게 화창한 겨울의 아침 하늘이 펼쳐져 있었다.

이런 하늘의 성을 보았을 때의 흥분은 르네 마그리트의 그림을 보았을 때도 느꼈다. 그림 속에는 파도가 치는 바다 위에 육중한 바위가 떠 있고, 그 위에 성이 있다. 물론 '라퓨타'는 아니다. 〈피레네의 성〉이라는 제목의 이 작품은 '실현될 수 없는 백일몽이라는 프랑스식 관용어'를 뜻한다. 일상적인 사물을 기이한 환경에 놓음으로써 우리의 감각에 강한 충격을 주는, 초현실주의의 '데페이즈망' 기법이 잘 구현된 작품이다. 바다 위에 떠 있는 거대한 바위 위의 성을 사실적으로 화폭에 그려놓음으로써 상식에서 벗어난 기이한 감정을 불러일으킨다. 중력을 거스른 거대한 바위 위의 성, 세찬 파도의 바다는 나에게 또하나의 상상 속 '라퓨타'로 보였다. 시공간을 초월한 기묘한 감각이 이 작품 속에 녹아 있었다.

숙소를 나와 광장을 향해 걸었다. 숙소 옆에 위치한 풀치넬라의 탑 위 시계종 조각이 피노키오를 연상하게 했다. '아, 피노키오도 피렌체 출신의 카를로 콜로디가 19세기에 쓴 동화에서 유래했군.' 산을 따라 길게 형성된 몬테풀차노 성곽 바깥쪽은 여전히 안개구름으로 둘러싸여 있었다. "구

름이나 수증기가 있는 곳보다 더욱 높이 뜨게 할 수도 있었기에, 이슬이나 비를 피할 수도 있었다. 가장 높은 구름도 3200미터 이상의 높이로는 뜨지 않기 때문이다. 그 나라에서 아직 그렇게 높이 올라간 구름은 없었다." 조너선 스위프트의 『걸리버 여행기』에 나오는 라퓨타처럼 구름은 발밑에서 세상을 덮고 있었다.

몬테풀차노도 다른 토스카나 도시처럼 에트루리아인들이 건설했는데, 유물이나 유적을 발굴한 결과 기원전 4세기에서 기원전 3세기에 시작되었음이 밝혀졌다. 12세기에 시에나공화국이 침략하여 주변 페루자나 오르비에토, 피렌체의 도움을 받아 방어했다. 16세기까지 피렌체의 동맹으로 발전했으나 피렌체가 시에나를 정복한 이후 전략적 이점이 사라지면서 쇠퇴했다. 지금은 중세 도시의 형태를 유지하면서 몬테풀차노 포도로 만든 와인으로 명성이 높다.

지그재그로 난 길을 따라 올라가니 중앙광장이 나타났다. 이곳에는 시청사와 몬테풀차노의 두오모인 산타 마리아 델라순타 성당이 자리잡고 있다. 시청사로 사용되는 코무날레궁전은 13세기 고딕양식으로 지어졌다가 15세기 미켈레초가 리모델링했다. 토스카나 여러 도시의 시청사와 마찬가지로 피렌체의 베키오궁전과 비슷하게 생겼다. 수백 년 전 건축물 그대로 여전히 관공서로 사용하고 있다는 점이 대단하다. 그 지속성이란. 아마 역사의 두터움이란 이런 것일 터다.

산타 마리아 델라순타 성당은 1594년에서 1680년에 건축되었는데, 1401년에 타데오 디 바르톨로가 제작한 〈성모 승천〉 삼면제단화가 유명

하다. 〈성모 승천〉은 성모 마리아가 선종 후 하늘나라로 승천했다는 내용인데, 성모 마리아는 보통 인간이었기에 하느님에 의해 들어올림을 받았다고 이야기된다. 서양미술사에서 티치아노나 루벤스 등 많은 화가가 이에 대한 작품을 남겼다.

작품을 보고 나오니 광장 앞 우물 위에 조각된 사자의 익살스러운 표정이 눈에 띈다. "어서 와, 몬테풀차노는 처음이지?"라고 말하는 듯이 웃는 얼굴로 맞아준다.

이 광장은 여러 영화에 나왔는데, 주로 인상 깊은 장면의 배경이 되었다. 〈잉글리시 페이션트〉에서는 킵이 한나를 데리고 벽화를 보여주는 장면(내부는 아레초의 산프란체스코성당이라는 것이 함정이지만)에서 나오고 〈투스카니의 태양〉에서는 깃발 던지기 대회를 통해 청춘의 사랑을 확인해주는 사랑스러운 장면에서 나온다. '아, 멋진 곳이구나' 정도로 생각했는데, 직접 보니 '매우 멋진 곳이구나'라는 생각이 든다.

이들 영화의 명장면 외에도 이제 몬테풀차노는 나에게 실제와 환상이 섞여 있는 '천공의 성'으로 뇌리에 남아 있다. 이탈리아에서 본 가장 '몽환적'인 풍경이었다. 나는 여전히 이곳에 대한 환상을 꿈꾼다.

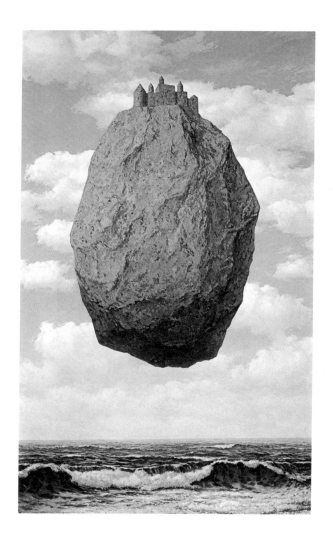

르네 마그리트, 〈피레네의 성〉, 1959년

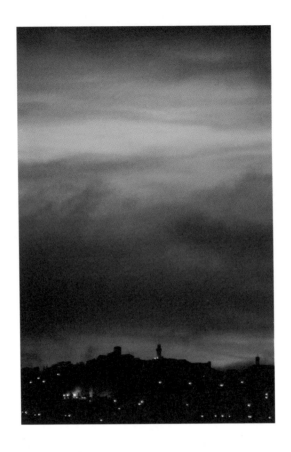

몬테풀차노로 가는 길에서 본 풍경. 불길한 붉은 하늘 아래 보이는 도시의 모습이 기묘한 감정을 불러일으킨다.

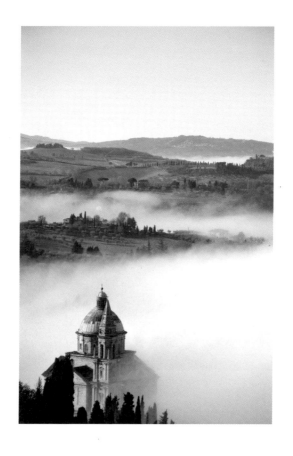

이른 아침, 온 세상이 안개구름 밑에 가라앉은 모습을 보니 흡사 조너선 스위프트의 『걸리버 여행기』에 나오는 라퓨타에 올라탄 듯한 기분이다.

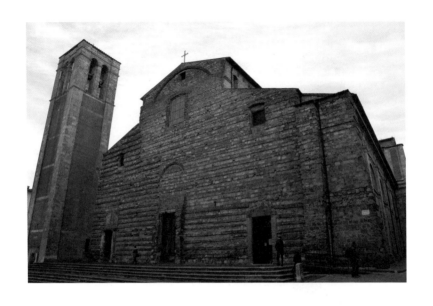

몬테풀차노 중앙광장에 위치한 산타 마리아 델라순타 성당. 성당 내부에는 타데오 디
바르톨로가 제작한 삼면제단화인 〈성모 승천〉이 있다.

타데오 디 바르톨로, 〈성모 승천〉, 1401년

중앙광장 한편에 위치한 '그리핀과 사자의 우물'. 사자 표정이 익살스럽다.

도시 골목을 걷다가 만난 풍경들. 풀치넬라의 탑 위 시계종 조각이 재미있다.

13.
피엔차 &
캄프레나의 산타 안나 수도원

아름다움 속의 슬픔,
슬픔 속의 아름다움

제2차세계대전을 배경으로 두 커플의 아름답고 슬픈 사랑 이야기가 펼쳐지는 〈잉글리시 페이션트〉는 소설과 영화로 우리에게 잘 알려져 있다. 이탈리아 북부의 한 수도원에서 심한 부상을 입어 신원을 알 수 없는 '영국인 환자'를 보살피는 간호사 한나와 폭탄 해체부대에 있는 킵의 이야기, 그리고 전쟁 전 사하라사막의 지형을 조사하고 지도를 제작했던 '영국인 환자'의 슬픈 사랑 이야기가 교차되는 아름다운 스토리다.

　21세기가 되어 세상은 지도를 넘어 이른바 내비게이션이라는, 지도와 결합되어 노선을 알려주는 기계로 인해 장소 이동이 수월해졌지만 피엔

차를 찾아가는 길은 쉽지 않았다. 조악한 내비게이션 화면을 잘 읽을 수 없었기 때문에 벌어진 일이었다. 토스카나의 구불구불한 길을 헤맨 후 겨우 도착할 수 있었다. 소설과 영화에서는 이탈리아 북부로 소개되었지만 (소설에서는 피에솔레의 빌라 산지롤라모가 배경이다) 실제 촬영지는 이곳이었다.

피엔차는 영화 배경지로 종종 이용되는 곳인데, 대표적인 영화가 바로 마이클 온타치의 소설을 앤서니 밍겔라 감독이 각색한 〈잉글리시 페이션트〉다. 여기에 리들리 스콧이 감독한 〈글래디에이터〉도 리스트의 상단을 차지한다. 영화에 종종 등장할 정도로 주변이 아름답다. 정작 동네는 작다. 동네로 들어가는 성문도 소박하다.

중심광장인 피오 2세 광장으로 향했다. 피오 2세 광장 주변으로 피엔차의 두오모인 산타 마리아 아순타 성당, 토스카나 지방에 있는 비슷한 시청사, 박물관으로 사용되는 피콜로미니궁전이 있다. 때마침 피엔차에서 촬영한 영화와 관련된 작은 전시회를 열고 있었다. 영화 포스터와 촬영 당시에 동네 사람들과 찍은 배우들의 사진, 피엔차 주변 풍경의 영화 스틸컷이 전시되어 있었다. 전시회는 매우 소박했지만 꽤 재미있었다.

피엔차는 원래 코르시냐노라 불리던 마을을 재건한 곳이다. 시에나에서 추방당한 귀족이자 이후 교황 피오 2세가 된 에네아 실비오 피콜로미니가 태어난 곳이기도 하다. 피콜로미니가는 피오 2세가 교황으로 선출된 후 피엔차를 이상적인 르네상스 마을로 재건했다. 두오모도 초기 르네상스양식을 보여준다.

동네 주변을 찬찬히 산책했다. 이곳은 동네 안보다 성벽 바깥의 풍경이 더 아름다웠다. 구릉 위에 위치한 동네에서 바라보는 주변 풍경은 영화 〈글래디에이터〉에서 주인공 막시무스가 밀밭을 손으로 훑으며 가족을 만나러 걸어가는 장면을 떠올리게 했다. 아름다운 산과 나무, 길이 넓게 펼쳐져 있었다. 대립하던 황제를 쓰러뜨리고 독약이 퍼져 죽어가는 주인공의 얼굴에 평안함, 슬픔이 숨어 있는 듯했다.

풍경을 바라보고 있자니 빈센트 반 고흐의 〈까마귀가 나는 밀밭〉이 떠올랐다. 고흐가 그린 마지막 그림 중 하나로 알려진 이 작품에 대해 작가는 동생 테오에게 이야기한다. 1890년 7월 10일 편지에서다. "……요동치는 하늘 밑에 밀밭이 넓게 펼쳐지는 그림이지. 슬픔과 극도의 외로움을 표현하려 한다고 해서 나 자신을 팽개칠 이유는 없겠지……." 〈까마귀가 나는 밀밭〉은 광활하다. 캔버스 두 개를 붙인 듯 가로로 길게 펼쳐진 그림은 시각적 스펙터클을 위해 요즘 주로 사용하는 가로로 넓은 화면비를 보여준다. 아름답지만 슬픔이 묻어나온다. 원색의 강렬한 붓터치는, 나에게는 이 그림이 풍경을 드러내는 구상보다는 자신의 슬픔과 아름다움에 대한 동경을 드러내는 추상의 색채화로 더 다가온다. 죽음의 건너편에 평화로이 밀을 손으로 훑으며 가족을 만나러 가는 〈글래디에이터〉의 주인공 막시무스처럼, 화면 위에서 요동치는 노란색의 밀밭, 푸른색의 하늘, 검은색의 까마귀는 아름다움과 슬픔이 묻어나는 작가의 마음을 구구절절 전한다.

이 그림을 그리고 얼마 지나지 않은 1890년 7월 27일 고흐는 자신의

심장 아래에 권총을 쏘았다. 가셰 박사는 심장 아래에 박힌 그 총알을 뺄 수 없었다. 그로부터 이틀 후인 7월 29일 새벽 1시 30분 놀라서 헐레벌떡 달려온 동생 테오와 담배를 나누어 피운 후 동생 앞에서 숨을 거두었다. "고통은 영원하다"가 그가 남긴 마지막 말이었다.

고흐는 이런 슬픔과 창작의 고통을 죽음으로 보상받았을까? 잠깐 함께 작업했던 고갱은 그의 사망 소식을 듣고 "세상을 떠남으로써 그가 고통에서 벗어날 수 있고 환생하여 그가 전생에서 행한 훌륭한 업적을 보답받을 수가 있을 것"이라고 말했다. 〈잉글리시 페이션트〉의 알마시와 〈글래디에이터〉의 막시무스 두 주인공 모두 죽음을 통해 '지도가 없는 그곳'에서 연인과 가족을 만난다. 이런 슬픔을 통해 사랑이 완성된다. 이런 슬픔 속에는 아름다움이 숨겨져 있다.

〈잉글리시 페이션트〉에서 '영국인 환자'를 옮겨 간호했던 장소, 캄프레나의 산타 안나 수도원은 피엔차에서 차로 30분 정도 거리의 외곽에 위치해 있다. 이곳은 14세기에 처음 요새로 지어졌는데, 16세기 초에 수도원으로 용도가 변경되어 재건축된 뒤 성녀 안나에게 봉헌되었다. 성녀 안나는 구전되는 인물로 다윗왕의 후손이자 마리아의 친모, 예수 그리스도의 외할머니라 한다. 지금은 아그리투리스모로 여름에 개방하고 있다. 겨울이라 그런지 인적이 느껴지지 않았다. 영화에서는 파괴되어 버려진 건물로 등장했는데, 꼭 그처럼 주변이 한적했다. 영화를 떠올리며 한동안 주변을 맴돌았다.

차를 돌려 다시 피엔차로 향했다. 〈잉글리시 페이션트〉에서 한나가 부

서진 피아노로 치던 바흐의 〈골드베르크 변주곡〉의 도입부가 들려오는 듯했다. 아름다움 속에 슬픔이 묻어났다. 슬픔 속에 아름다움이 울려퍼졌다. 사랑과 죽음, 그 안타까움을 바흐의 정명함이 위로하는 듯했다. 삶은 그런 거라고. 영화의 마지막 장면에서 보았던 높다란 나무들 사이로 지나치던 햇살이 우리를 비추고 있었다.

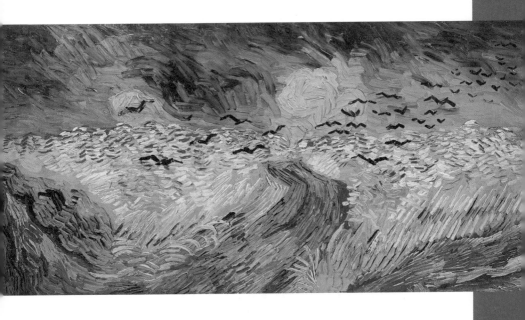

빈센트 반 고흐, 〈까마귀가 나는 밀밭〉, 1890년

피엔차의 성문. '포르타 알 무렐로 키아마타 안케 포르타 알 프라토'라는 긴 이름을 갖고 있지만 꽤 소박하다.

피오 2세 광장 옆에는 산타 마리아 아순타 성당과 피콜로미니궁전, 시청사가 있다.

피엔차 외곽 풍경이 영화의 한 장면을 보는 듯 아름답다.

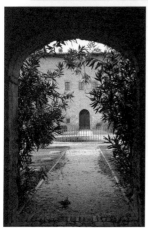
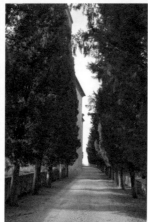
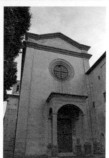

〈잉글리시 페이션트〉의 배경이었던 캄프레나의 산타 안나 수도원. 지금은 여름에 아그리투리스모로 운영되고 있다.

14.
아시시

청빈함과 화려함,
그리고 새하얀 성당

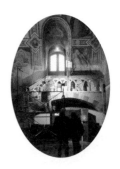

1. 1182년 모직물 장사로 큰 성공을 거둔 아시시의 상인 피에트로 디 베르나르도네는 아들을 얻었다. 프랑스에서 사업이 성공할 때 얻은 아들이라 이름을 '프란체스코'라고 지었다. 훗날 가톨릭교 성인으로 추앙받는 '아시시의 성프란체스코'가 세상에 첫울음을 운 것이다.

11세기부터 유럽은 십자군 원정을 통한 새로운 문물 도입, 황무지와 삼림 개척, 농업 기술의 혁신 등으로 사회 각 분야의 발전과 함께 급속도로 부를 쌓기 시작했다. 이런 과정을 통해 상인들이 새로운 사회 주도층으로 부상했다. 아시시의 수완 좋은 장사꾼인 베르나르도네도 부를 축적한 신

흥 시민계급으로 떠올랐다. 상인이라는 직업에 긍지와 자신감을 가진 베르나르도네는 아들이 자신을 이어 상인이 되기를 바랐다. 어릴 때의 프란체스코는 밝고 쾌활하여 상인이 되기에 좋은 성격을 가진 소년이기도 했다. 부유한 아버지 덕택에 젊은 시절 화려한 옷을 즐겨 입고 풍족한 삶을 즐겼다.

당시 지도층인 봉건 영주와 새로이 부상한 신흥 시민계급은 이해관계에서 충돌이 불가피했다. 이는 봉기로 이어졌고 신흥 세력이 승리하면서 이탈리아 내의 봉건 영주령은 자치 도시로 독립하게 되었다. 지금까지 둘러보았던 토스카나의 여러 도시가 이때 자치 도시 국가로 독립하여 발전하게 되었다. 이렇게 신흥 시민계급의 승리로 '해피엔딩'이 되면 좋았을 테지만 세상이 그렇게 녹록하지 않은 법. 봉건 영주의 속박에서 벗어난 도시끼리, 또는 도시 내부에서 분쟁이 일어나게 되었다. 아시시도 별반 다르지 않아 옆 도시인 페루자와 전쟁을 벌였다.

1202년 콜레스트라다전투에서 아시시는 페루자에게 패배하고 이때 참전한 젊은 프란체스코는 포로가 되어 페루자의 감옥에서 1년간 갇혀 지냈다. 아버지의 보석금으로 풀려났지만 석방 이후 심한 열병에 걸려 한동안 병상에 누워 있었다. 병에서 회복된 후 프란체스코의 삶은 그 전과 완전히 바뀌었다. 1205년 교황군에 입대하기 위해 길을 떠난 프란체스코에게 '하느님의 목소리'가 들렸다. 이때부터 프란체스코는 자신의 모든 것을 내려놓고 종교와 수도생활에 매진했다. 겸손하고 청빈한 삶을 살던 그는 길거리에서 복음을 전파하며 자신을 따르던 추종자들과 함께 프란체스코

수도회를 설립하고 이후에는 여자들을 위한 클라라수녀회와 고행수도회를 세웠다. 5차 십자군 때는 이집트까지 가서 술탄을 만나기도 했다.

1224년 프란체스코가 9월 29일 성미카엘 대천사 축일을 준비하기 위해 40일간 베르나산에서 단식기도를 할 때 기적을 경험했다. 9월 14일 새벽, 하늘에서 천사가 십자가상을 안고 내려오는 것을 본 그는 황홀경에 빠져들었다. 환상이 사라지고 양손과 양발, 옆구리에 상처가 나 있었다. 예수가 십자가에서 겪었던 바로 '성흔의 기적'이었다. 가톨릭교에 기록된 최초의 성흔 현상이었다고 한다. 평생 동안 청빈한 삶을 살던 그는 1226년 45세의 나이에 선종했다. 2년 뒤 가톨릭교회는 프란체스코를 성자로 시성했다.

2. 수년 전 미국 뉴욕의 프릭 컬렉션을 방문할 기회가 있었다. 뉴욕에는 메트로폴리탄미술관, MoMA, 구겐하임미술관 등 유명한 미술관이 많지만 프릭 컬렉션도 내실 있는 소장품으로 유명한 곳이었다. 이곳에 소장되어 있는 작품 중 한 점을 보고 싶었다. 바로 조반니 벨리니의 〈법열에 빠진 성프란체스코〉라는 작품이었다.

프릭 컬렉션은 미국 뉴욕 5번가에 위치한 자그마한 미술관으로 기업가였던 헨리 클레이 프릭이 수집한 미술 작품들과 저택을 기증하여 설립된 곳이다. 1935년에 일반인에게 공개되었다. 개인 저택을 미술관으로 개조한 것이라 미술관으로서는 규모가 크지 않지만 소장되어 있는 작품들의 가치는 어마어마하다. 조반니 벨리니의 작품을 비롯하여 하르먼스 판레

인 렘브란트, 얀 페르메이르, 엘 그레코, 조지프 말러드 윌리엄 터너 등 회화와 조각, 앤티크 가구와 도자기까지 13세기부터 19세기 서양미술사 속의 주요 작품들이 꽉 차 있다.

저택에는 여전히 사람이 살고 있는 듯했다. 헨리 글레이 프릭은 미술품의 위치를 마음대로 바꾸지 못하도록 유언에 남겨 일부 작품은 그가 생전에 걸어둔 그대로 보존하고 있었다. 조반니 벨리니의 〈법열에 빠진 성프란체스코〉도 그가 생전에 생활했던 거실 한가운데에 걸려 있었다. 고풍스러운 저택과 잘 어울렸다.

화면 앞쪽에 수도복을 입은 인물이 팔을 벌리고 하늘을 올려다보고 있다. 앞에서 이야기한 성프란체스코가 겪은 '성흔의 기적' 순간을 표현한 작품이다. 이 작품을 그린 조반니 벨리니는 베네치아파의 창시자로 알려져 있는 화가이자 당시 유행한 전통적인 템페라 기법 대신 북유럽 플랑드르 지방에서 사용되던 유화 기법을 채택하여 그림을 그린 화가이기도 하다. 풍부한 색채, 색조가 감도는 대기감, 부드러운 화면 등 베네치아파의 특징을 만들어냈다. 이는 유화라는 기법에 대한 이해가 있었기에 가능한 것이었다.

'성흔의 기적'을 겪은 순간을 묘사했다고 하지만 성흔의 흔적은 희미하다. 손바닥을 자세히 보아야 한다. 화면 대부분을 차지하고 있는 선명한 색채와 명암의 바위산, 그뒤의 풍경들이 오히려 인상적이다. 새에게 설교했다는 일화가 있는 만큼 다양한 동물이 화면을 채우고 있고 해골, 기도서, 동굴 등 다양한 도상의 상징이 가득차 있다. 중세 종교화의 화려함과

는 다른, 차분하지만 아름다움이 충만한 작품이다. 혹자가 이 작품을 뉴욕에서 만날 수 있는 최고의 르네상스시대 회화라고 평가할 정도로.

3. 겨울의 이른 아침에 도착한 아시시는 온통 새하얀 안개로 뒤덮여 있었다. 흰색의 거대한 대리석으로 꾸며진 수도원을 숨기려고 하는 듯, 또는 이 도시 전체가 청빈의 아이콘을 자처하듯 '새하얀' 안개로 휘감겨 있었다. 성문 밖 주차장에 차를 세우고 야트막하게 난 오르막길을 올랐다. 이른 오전이라 그런지, 날씨가 꾸물꾸물해서 그런지 오가는 사람들이 별로 없었다. 수바시오산 비탈을 끼고 조성된 도시답게 구불구불한 언덕길을 오르니, 언덕 끝에 유명한 산프란체스코성당으로 가는 정문이 희미하게 보였다.

산프란체스코성당은 프란체스코가 선종하고 2년 뒤인 1228년 가톨릭교가 그를 성자로 시성한 직후 거대한 규모로 짓기 시작했다. 사실 청빈함을 가장 중요한 덕목으로 여기고 삶을 살아온 프란체스코 입장에서 볼 때 산프란체스코성당의 규모는 꽤 아이러니했다. 상부와 하부 구조로 이루어진 성당 내부는 조토, 치마부에 등 당대 최고의 예술가들이 참여한 프레스코화로 장식되어 있다. 1230년 프란체스코의 시신을 옮겨 안치했고 성당 건물은 1253년에 완공되었다. 안개에 뒤덮인 로제광장을 거쳐 하부성당으로 들어섰다. 아름다운 벽화들이 성당 내부를 감싸고 있었다. 지하로 난 문을 거쳐 성프란체스코 무덤으로 향했다. 단순한 무덤이 아니었다. 예배를 볼 수 있도록 꽤 널찍했다. 하부성당 한편에서는 비계를 설치

하고 벽화를 복원하고 있었다.

1997년 9월 26일 리히터 규모 5.5, 5.6으로 움브리아주를 강타한 두 번의 대지진으로 성당 천장이 무너져내렸다. 무려 네 명이 매몰되어 사망했고 성당 내부와 내부를 장식한 벽화들이 크게 파손되었다. 2년간 폐쇄하고 복구했으나 지진으로 2센티미터에서 3센티미터의 작은 조각으로 산산조각이 난 치마부에와 조토의 벽화 작품은 완벽하게 복원되지 못했다.

아시시는 오롯이 성프란체스코의 도시였다. 지금의 프란체스코 교황이 아시시의 프란체스코의 이름을 딴 것을 보더라도 가톨릭교 내에서의 그의 위상을 짐작할 수 있다. 현대의 부호가 자신의 엄청난 미술품을 세상에 환원했듯이 중세의 청빈한 탁발 수도승은 자신의 경건한 신심을 세상에 설파했다. 비록 그의 청빈함과는 대비되는 화려하고 장엄한 성당이 그의 정신을 증거하고 있지만. 성당을 둘러보고 난 후 밖으로 나왔을 때 청빈함을 세속의 장엄함으로 드러낸 아이러니함을 가리려는 듯이 새하얀 안개는 성당의 실루엣을 겨우 볼 수 있을 정도로 여전히 자욱했다. 그러나 그가 설파한 고귀한 정신은 이 새하얀 안개 속에서 여전히 너울거림을 느낄 수 있었다.

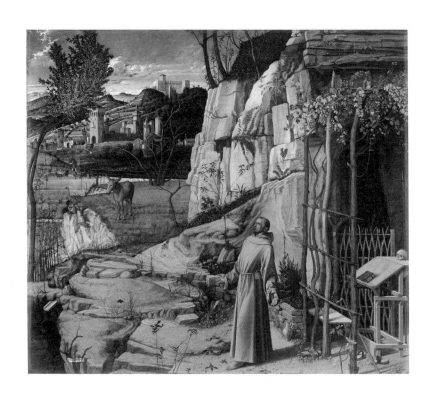

조반니 벨리니, 〈법열에 빠진 성프란체스코〉, 1480년경

성프란체스코의 유해가 안치된 산프란체스코성당의 지하예배당

상부 성당에는 성프란체스코의 전설을 그린 28점의 프레스코화가 있다. 그중 25점을 조토가 그렸다.

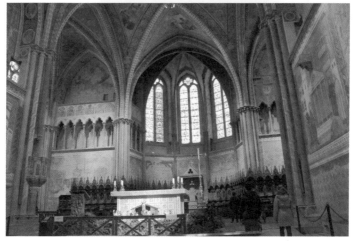

계단을 올라가면 상부 성당으로 갈 수 있다.

4부

로마와
그 주변

Roma

I.
로마

신화와 역사,
현재가 혼재하는
사랑의 도시

함께 간 동료와 골목길을 어슬렁거렸다. 한 골목을 돌아서자 귀퉁이에서 젊은 남녀가 마주보고 속삭이고 있었다. 여성의 손에는 커다란 꽃다발이 들려 있었다. 이제 막 사랑이 시작되는 듯이 두 남녀의 표정에는 약간의 긴장감이 어려 있었다. 멋진 광경이었다. 로마Roma를 반대로 읽으면 사랑이라는 의미의 '아모르Amor'가 된다고 어느 책에서 이야기한 로마의 풍경이 아닐까. 세계 곳곳에서 영화를 찍었던 우디 앨런도 로마를 배경으로 한 영화 제목에 '사랑'을 붙였다. 스스럼없이 '사랑'이라는 제목을 붙여도 전혀 어색하지 않은 도시 로마에서는 사랑, 아모르가 넘친다. 이는 사람들

사이에서뿐 아니라 과거와 현재, 예술의 세계까지 아우르는 사랑이다.

이탈리아 북부와 남부의 분위기는 꽤 달랐다. 여행중 만난 사람들에게 북부는 경제적으로 안정되어 있는 반면 남부의 상황은 별로 좋지 않다는 이야기와 치안이 그리 좋지 않아 소매치기를 조심해야 한다는 이야기를 종종 들었다(베네치아 같은 관광지도 성수기 때는 분위기가 비슷하지만). 이런 분위기는 사실 로마부터 느껴졌다. 이곳은 무언가 정돈되지 않고 혼란스러웠다. 북부에 비해 로마라는 도시가 워낙 크기 때문에 그럴 수도 있을 것이다. 그래서일까. 역설적으로 이곳에서는 사람들과 그들의 삶이 보였다. 로마에는 현재의 삶과 과거의 역사가 공존했다. 골목을 돌 때마다 단순히 공간만이 아니라 시간마저 달라지는 이곳은 그래서 사랑스러웠다. 1990년대 말 배낭여행으로 처음 로마에 발을 디딘 후 몇 번을 찾아와도 과거가 오롯이 남아 있으면서도 변화무쌍한 이 도시와 새로운 사랑에 빠지게 되는 이유일 것이다.

로마에서 어디어디를 가보았다고 이야기하는 것은 사실 의미가 없을 수도 있다. 도시 전체가 서양 역사 초기부터 지금까지를 모두 아우르고 있어 모든 곳이 다 의미 있기 때문이다. 인간의 사랑을 비롯하여 신의 세계인 종교가 있고 오감을 초월한 예술이 씨실과 날실처럼 엮여 있는 종합 세트가 바로 로마다.

로마를 처음 찾았을 때는 나 역시 열혈 관광객 모드로 로마의 유명 관광지를 돌았다. 그러나 몇 번 더 왔을 때는 개인적으로 관심이 가는 곳으로 자연스레 발길을 돌리게 되었다. 물론 스페인광장같이 매력이 넘치는

관광지는 갈 때마다 들를 수밖에 없지만. 일종의 로마 관광 가이드 영화라고 할 수 있는 그레고리 펙과 오드리 헵번 주연의 로맨스 영화 〈로마의 휴일〉에 나온 스페인광장은 영화를 보던 나에게 낭만의 대명사로 보였다. 처음 들렀을 때 꽤 감동했던 기억이 새록새록 떠올랐다. 유명한 137개의 계단 한쪽에 앉아 피에트로 베르니니가 만든 〈난파선의 분수〉를 보고 있노라면 로마에 왔음을 실감하게 된다.

개인적으로 로마에서 가장 좋아하는 곳은 포로 로마노다. 콜로세움과 콘스탄티누스 개선문 옆에 위치한 포로 로마노는 로마에 존재하는 가장 오래된 포룸forum, 즉 도시광장이다. 기원전 6세기부터 기원후 3세기에 걸쳐 로마의 중심지였지만 로마제국의 분열 이후 잊힌 채 방치되었다가 그대로 땅 아래로 묻히고 말았다. 초기의 사투르누스 신전, 베스타 신전, 시장 거리, 기독교 교회의 원형으로 일컬어지는 막센티우스의 바실리카를 비롯하여 시간의 층이 겹겹이 쌓인 여러 시대의 건축물이 혼재해 있다. 미술사적으로도 중요한 곳이지만 이곳을 찬찬히 걷고 있노라면 고대 로마의 위대함과 인류 역사의 깊이를 오감으로 느낄 수 있다. 바로 옆 콜로세움이 관광객으로 시끌벅적한 데 비해 이곳은 의외로 사람들이 그리 많지 않아 조용히 산책하기도 좋다.

밤의 로마 거리를 걸었다. 비가 내리는 로마의 거리는 운치가 있었다. 그리 넓지 않은 길 한쪽에 소박하게 생긴 교회가 있었다. 첫눈에는 소박하게 보이지만 전형적인 바로크양식의 외관을 갖추고 있었다. 바로 산루이지 데이 프란체시 성당이었다. 로마는 블록 사이사이에 서양건축사의

한 페이지를 차지하고 있는 수많은 건축물이 들어서 있다. 기원전부터 현재까지 넓고 다양한 그 시간의 스펙트럼이란. 16세기에 지어진 이 성당 내부는 밤에도 눈을 휘둥그레지게 만드는 바로크시대의 화려한 장식으로 가득차 있었다. 밤의 성당은 고요했다. 안쪽 콘타렐리예배당에 바로크시대의 거장 카라바조의 작품이 삼면을 꽉 채우고 있었다. 〈성마태오의 순교〉, 〈성마태오와 천사〉, 〈성마태오의 소명〉이었다. 빛과 어둠의 극적 효과를 보여주는 바로크시대의 걸작 〈성마태오의 소명〉은 어둠 속에서 동전을 넣어야 빛을 발했다. 화면 속 빛과 어둠의 극적 효과가 현실로 소환되는 기묘한 경험이었다.

다음날은 비가 더 거세게 내렸다. 도심에서 조금 떨어진 빌라 파르네시나로 향했다. 라파엘로의 〈갈라테아〉 벽화가 있는 곳이었다. 서양미술사에서 걸작으로 칭송하는 여러 그림이 당시에는 벽 한 면을 장식하고 있었다. 레오나르도 다빈치의 〈최후의 만찬〉도, 부오나로티 미켈란젤로의 〈성시스티나예배당〉 벽화도, 라파엘로의 〈갈라테아〉도 모두 벽화였다. 작품들이 모여 있는 미술관이면 편하련만, 벽화들을 보려면 그 장소에 가야만 한다. 여행을 하는 이유 중 하나가 아닐까. 하나하나 찾아가야 하는 곳. 그 장소, 그 흔적을 내 발로 디디는 것은 나름 짜릿한 긴장감을 인생에 선사한다. 르네상스시대의 3대 거장 중 한 명인 라파엘로의 〈갈라테아〉는 온통 벽화로 가득찬 '갈라테아의 방'에 자리잡고 있었다. 라파엘로의 1512년 작품이다. 로마의 시인 오비디우스의 『변신 이야기』에 등장하는 갈라테아의 이야기를 담고 있다.

클래식한 이런 벽화를 보고 있노라니 피에르 퓌비 드 샤반의 작품이 떠올랐다. 그의 작품 중에 〈예술과 뮤즈의 사랑을 받는 신성한 숲〉이 있다. 아름다운 호수와 숲에서 예술과 뮤즈가 한가로이 쉬고 있다. 가운데 고전 건축물 앞에 자리잡고 있는 세 여신은 회화, 건축 조각의 예술을 형상화한 것이다. 주변에는 찬가, 역사, 시, 과학, 철학, 춤 등을 관장하는 뮤즈들이 있다. 흡사 신들의 올림포스산처럼 파스텔톤으로 표현된 인물과 풍경은 동화적이고 몽환적이다. 고요하고 평화로운 정경이다.

우리에게는 잘 알려져 있지 않지만 19세기 초반에 태어나 20세기를 2년 앞두고 세상을 떠난 이 프랑스 출신의 작가는 "19세기 유럽 미술계에서 가장 복합적이고 독창적인 양식을 선보인 화가들 중 한 명"이라고 소개할 정도로 독특한 작업세계를 보여준다. 피에르 퓌비 드 샤반은 당시 유행하던 미술 운동이나 사조에 속하지 않았다. 그는 자신만의 화풍으로 나비파 예술가나 앙리 마티스, 파블로 피카소에까지 영향을 주었다고 평가된다.

이 그림이 떠오른 것은 피에르 퓌비 드 샤반이 원래 이탈리아의 프레스코화에 매료되어 벽화 작가로 명성을 떨쳤기 때문이다. 광산 엔지니어의 아들이었던 그는 기술학교 입학시험을 앞두고 병에 걸려 요양 겸 이탈리아로 여행한 뒤 화가로 인생 방향을 바꾸었다. 그는 특히 이탈리아의 프레스코 기법에 관심을 갖고 자신의 화풍을 발전시켰다. 벽화양식을 통해 단순함과 진실성을 추구했다. 문학적·상징적·신화적 주제를 파스텔톤의 색채와 고전적 형식으로 표현했던 것도 이런 이탈리아, 로마의 영향이 아

니었을까? 라파엘로의 벽화 앞에서 상상의 나래를 펼쳤다.

여러 감상을 안고 빌라 파르네시나를 나와 도심 쪽으로 발길을 돌렸다. 세차게 내리던 비가 잠시 가늘어졌다. 테베레 강변 쪽으로 가는 길에 있는 세티미아나 문을 지나 주위를 둘러보니 풍경이 꽤 눈에 익숙했다. 생각해보니 우디 앨런의 영화 〈로마 위드 러브〉에서 제시 아이젠버그와 앨릭 볼드윈이 만났던 배경이었다. 로마 곳곳에는 이렇게 '러브'가 숨어 있었다. 피에르 퓌비 드 샤반의 작품이 또다시 떠올랐다. 예술과 뮤즈의 사랑을 받는 신성한 숲, 그 숲이 바로 로마가 아닐까 생각해본다. 예술과 뮤즈, 우리네 삶과 신의 세계, 역사와 현재가 혼재된 '사랑'의 숲 말이다.

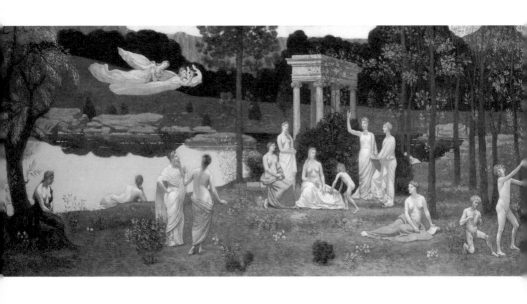

피에르 퓌비 드 샤반, 〈예술과 뮤즈의 사랑을 받는 신성한 숲〉, 1884~1889년

그리스어로 '모든 신에게 바치는 신전'이라는 의미의 판테온은 지금까지 원형을 유지하면서 고대 로마의 영화를 드러내는 대표적인 건축물이다. 기원전 27년 집정관이었던 아그리파가 지었고 80년 대화재로 파괴된 것을 125년에 재건했다. 콘크리트로 만들어지고어떤 기둥의 지지 없이 제작된 43.2미터의 반원형 돔은 기술적 완성도로 인해 입이 딱 벌어지게 만든다. 천장의 구멍은 지름 9미터로 채광과 환기창 구실을 한다.

72년 베스파시아누스황제가 10여 년에 걸쳐 세운 콜로세움은 검투사의 결투, 고전극을
상영하는 무대로 사용되었다. 메인 행사는 검투사의 결투였다. 안쪽에 전시된 검투사의
칼은 그때의 나날들을 소리 없이 증언하고 있다.

그레고리 펙과 오드리 헵번이 주연한 〈로마의 휴일〉에 나온 스페인광장은 꼭 들러야 하는 장소가 되었다. 137개 계단에 앉아 피에트로 베르니니가 만든 〈난파선의 분수〉를 보고 있노라면 로마에 왔음을 실감한다.

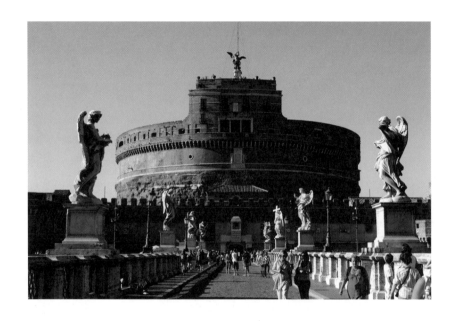

바티칸시국에 진입하기 전에 볼 수 있는 산탄젤로성은 원래 로마 황제 하드리아누스와 그의 가족의 유골을 보관하기 위한 영묘로 135년에서 139년에 건설되었다. 그러나 5세 기 이후 군사 요새로 개조되었고 1000년이 지난 후 교황의 요새가 되었다. 590년 그레고 리오 대교황이 건물 위편에서 성미카엘이 나타난 환상을 본 이후 산탄젤로라는 이름을 얻게 되었다. 지금은 박물관으로 사용중이다.

바티칸시국은 이탈리아 시스템과는 다른, 세계에서 가장 작은 나라다. 그렇다고 해서 여권을 보여주어야 하는 것은 아니지만. 교황이 지내는 곳으로, 전 세계 가톨릭의 중심지다. 산피엔트로대성당은 사도 베드로의 무덤이 있던 언덕 위에 세운 것이다. 지금의 성당은 1506년 교황 니콜라우스 5세의 명으로 증개축하여 1626년에 완공되었다. 거대한 돔은 미켈란젤로의 작품이다. 르네상스와 바로크시대의 명품으로 가득차 있다.

로마에서 개인적으로 가장 좋아하는 장소는 포로 로마노다. 콜로세움 옆에 포로 로마노로 들어가는 입구가 있다. 2세기의 로마가 오롯이 우리를 맞이한다. 이렇게 남아 있는 역사를 보면서 세월의 무상함을 느낀다. 아이러니하게도.

포로 로마노에는 비토리오 에마누엘레 2세를 기념하기 위해 20세기에 지은 비토리아노
가 있다. 포로 로마노는 수천 년의 역사를 한 장소에서 겹겹이 볼 수 있는 기묘한 경험을
제공한다.

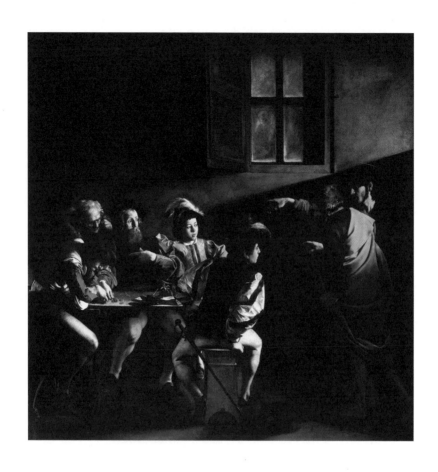

카라바조, 〈성마태오의 소명〉, 1599~1600년경
산루이지 데이 프란체시 성당 안쪽 콘타렐리예배당에 있는 '성마태오 연작' 중 하나

라파엘로, 〈갈라테아〉, 1511년
빌라 파르네시아의 갈라테아 방에 있다. 벽화는 '꼭 그 장소에 가야만' 볼 수 있다는 점이
매력적이다.

2.
카스텔 간돌포

넓은 호숫가의
차분한 도시

'저녁 하늘이 노을로 물들어 있다. 양 두 마리가 한가로이 쉬고 있고 커다란 나무 아래 목동이 피리를 불고 있다. 햇살에 그늘이 진 어두운 초목에는 색색의 꽃이 피어 있다. 저 멀리 카스텔 간돌포의 성당이 저녁노을 속에 아련히 피어오르고 목동 뒤로 호수가 슬쩍 보인다. 한가롭고 평화로운 정경이다.'

　로마 그 자체만으로도 둘러볼 곳이 넘쳐나지만 로마 주변 또한 가볼 만한 장소들이 많다. 로마에 며칠 머물면서 둘러보다가 수많은 관광객과 자동차에 치이다보니 조금 차분하게 쉬고 싶었다. 그래서 동행과 주변 지역

을 둘러보기 위해 찾아보니 고대부터 로마인의 별장지로 유명했던 티볼리, 과거 로마의 항구로 이용되던 오스티아 안티카 등이 리스트에 올랐다. 아마 미술을 공부한 사람들에게는 프랑스 출신의 화가 장 바티스트 카미유 코로가 이탈리아에 체류할 때 그렸던 로마와 주변 지역 중 티볼리가 제일 익숙할 터, 기회를 노렸으나 일정상 쉽지 않았다. 『론리 플래닛』의 지도를 보면서 문득 눈에 띄는 곳이 있었다. 카스텔 간돌포. 장 바티스트 카미유 코로가 이 지역에 대한 그림을 그린 것이 기억이 났다. 바로 〈카스텔 간돌포의 추억〉이라는 작품이었다. 개인적으로 그의 작품을 꽤 좋아하는지라 작품과 제목은 알고 있었는데, 로마에서 이렇게 가까이 있는지는 처음 알았다. 차를 몰고 카스텔 간돌포로 향했다.

'카스텔 간돌포'를 그린 장 바티스트 카미유 코로는 이전 세대를 풍미했던 신고전주의 미술과 다음 세대에 등장하는 인상주의 미술을 연결해주는 가교 역할을 했고 인상주의 미술이 태동하는 데 씨앗을 뿌렸다고 평가받는다. 일반적으로 인상파로 인해 서양미술사에서 새로운 미술이 태동했다고 생각한다. 그러나 그들에게도 영향을 미쳤던 선배들이 있었을 터. 장 바티스트 카미유 코로가 바로 그런 화가였다. 그는 밖으로 직접 나가서 그림을 완성했던 화가의 선봉장이기도 했고 당시 주목을 받기 시작했던 풍경화를 인기 장르로 끌어올린 화가이기도 했다. 장 바티스트 카미유 코로의 풍경화는 처음에 신고전주의 화풍의 영향을 받았으나 이후 자신만의 서정적 감성을 그림에 담았다. 자신만의 '시적' 풍경화, '서정적' 풍경화를 완성한 것이다.

총 3000여 점이 넘는 방대한 양의 작품을 제작했던 장 바티스트 카미유 코로의 작품 리스트에는 로마, 피렌체, 로마 주변의 풍경들이 다수를 차지한다. 그만큼 그에게 이탈리아는 작품의 또다른 영감으로 작용했다. 이탈리아, 스위스, 네덜란드, 영국, 프랑스 등 평생 동안 많은 여행을 했는데, 이탈리아는 그에게 빛의 중요성을 가르쳐준, 작업세계에 큰 영향을 미친 여행지였다.

지금 루브르박물관에 소장되어 있는 〈카스텔 간돌포의 추억〉은 장 바티스트 카미유 코로가 1865년부터 1870년에 그린, 완숙기 시절에 완성한 일련의 '추억' 시리즈 중 하나다. 은빛이 도는 녹회색의 색조, 대기감을 드러내는 화면, 화면 곳곳에 보이는 세세한 붓터치 등은 장 바티스트 카미유 코로의 시그니처 화풍으로 큰 인기를 끌었다. 위작이 엄청나게 제작될 정도로 말이다. 그 밖에도 그는 카스텔 간돌포를 주제로 몇 점의 그림을 그렸다. 지금 영국에 소장되어 있는 〈카스텔 간돌포, 알바노 호수 옆에서 춤추는 티롤 지방의 목동들〉은 1855년에서 1860년에 그린 작품으로 녹색의 풀밭과 나무들이 시원한 느낌을 준다. 장 바티스트 카미유 코로는 이렇게 전경에 큰 나무를, 뒤에 모티프가 되는 작은 풍경을 넣는 구도를 즐겼다. 처음 이탈리아를 여행했을 때인 1820년대 중반에 카스텔 간돌포를 그린 〈알바노 호수와 카스텔 간돌포〉, 〈카스텔 간돌포〉는 좀더 사실적인 풍경을 담았다.

카스텔 간돌포는 로마 남쪽으로 그리 멀지 않은 곳에 있는데, 커다란 호수를 끼고 있는 차분한 마을이다. 교황이 7, 8월에 피서를 오는 여름 휴

양지로 유명하다. 이곳에 있던 사벨리 집안의 저택이 16세기 말 교황청 소유가 되자 교황 우르바누스 8세가 17세기 초 교황의 별장으로 정한 것이다. 아름다운 풍광과 함께 여름철 뜨거운 로마와는 달리 선선한 날씨를 보인다는 이유에서였다. 이곳에는 교황의 별장 외에도 1936년 설립된 바티칸 천문대도 있다. 천문대는 공기가 맑고 대기가 안정적인 곳에 위치하는데, 이곳이 그런 곳이기 때문일 것이다. 선선하고 맑은 공기라니, 휴양지로는 최고라는 생각이다. 천문대 외에도 17세기에 건축된 멋진 정원이 있는 교황의 궁전인 폰티피초궁전과 조반니 로렌초 베르니니가 설계한 빌라노바의 성토마스 교회, 빌라바르바로가 있다. 역시나 이곳도 바티칸과 마찬가지로 이탈리아로부터 독립한 곳으로 바티칸시국에 속해 있다. 구글 지도를 보면 바티칸시국이 관리하는 곳과 이탈리아가 관리하는 곳의 경계가 구분되어 있다.

과거 교황이 방문하여 몇 달간 피서하고 있는 여름에 많은 순례자가 찾아왔다. 그러나 지금의 프란체스코 교황은 과거의 교황들과는 달리 카스텔 간돌포가 지나치게 화려하다는 이유로 두세 번 찾았을 뿐, 2016년부터는 일반에게 공개하는 박물관으로 바꾸었다. 교회가 대중에게 좀더 가까이 다가가야 한다는 교황의 철학이 반영된 조치였다.

내가 이곳을 찾았을 때는 일반에게 공개되기 전이었다. 겨울의 카스텔 간돌포는 겨울의 이탈리아 대부분이 그렇듯이 조용하고 차분했다. 근처에 차를 세우고 성벽을 따라 올라갔다. 눈을 들어보니 천문대의 둥그런 지붕이 보였다. 호수를 따라 길게 뻗은 길을 걸으며 호수를 내려다보니

호수가 굉장히 크다는 것을 알 수 있었다. 알바노 호수였다. 화산 분화구에 있는 호수처럼 주변이 급격히 높은 언덕(이라고 해야 할지)으로 이루어져 있었다. 마을은 이 호수 주변의 높은 지역을 따라 형성되어 있었다. 산은 아닌데, 산 위의 마을 같은 느낌이라고 할까. 길을 따라가니 마을의 작은 리베르타광장으로 이어졌다. 말 그대로 '유유자적하게' 물을 뿜어내는 분수대와 그 주변으로 귀여운 개가 장난감을 물고 뛰어놀고 있었다. 광장의 한 면에는 과거 교황이 창문을 통해 순례자를 만났던 폰티피초궁이 있었다. 그 옆으로 빌라노바의 성토마스교회가 또다른 랜드마크로 서 있었다. 장 바티스트 카미유 코로의 그림에 계속 등장하는 그곳이었다.

시대가 변해 종교의 권위가 대중과의 친근함으로 변모하고 장 바티스트 카미유 코로의 그림 속 평화로운 양과 목동의 모습은 장난감을 입에 문 개와 한가로이 지나는 사람들로 대치되어 그림과는 다르지만 여전히 한가롭고 평화로운 정경이었다. 겨울의 카스텔 간돌포가 나에게 준 소박한 인상이었다.

장 바티스트 카미유 코로, 〈카스텔 간돌포의 추억〉, 1870년경

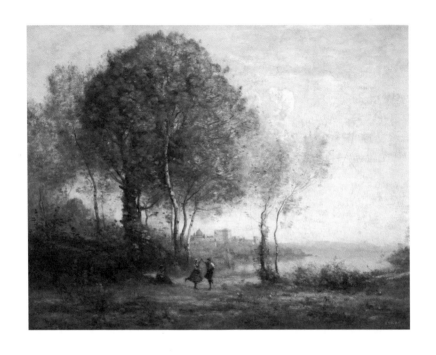

장 바티스트 카미유 코로, 〈카스텔 간돌포, 알바노 호수 옆에서 춤추는 티롤 지방의 목
동들〉, 1855~1860년

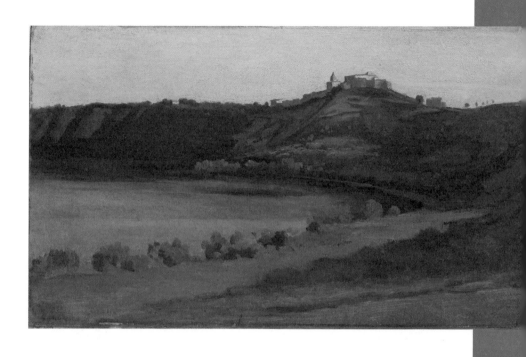

장 바티스트 카미유 코로, 〈알바노 호수와 카스텔 간돌포〉, 1826~1827년

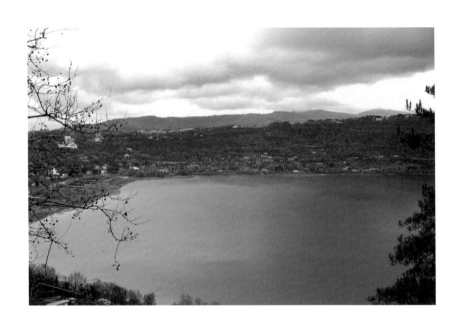

거대한 알바노 호수. 화산 분화구의 호수처럼 주변이 급격히 높은 언덕으로 되어 있고
호수 주변으로 마을이 형성되어 있다.

알바노 호수를 내려다보는 마을 옆으로 길을 꺾으면, 마을의 작은 광장, 피아차 델라 리베르타에 다다른다. 팔라초 폰티피치오와 빌라노바의 성토마스 교회가 광장을 감싸고 있다.

5부

나폴리와
그 주변

Napoli

I.
나폴리

아름다움과 혼돈,
쇠락하는
야누스의 도시

　……이 도시의 풍광이나 명소에 관해서는 수없이 서술되고 찬양되고
했기 때문에 여기에는 한마디도 쓰지 않는다. 이곳 사람들은 말한다. "나
폴리를 보고 나서 죽어라!"

1787년 3월 2일 요한 볼프강 폰 괴테는 나폴리를 둘러보고 난 후 이렇게
썼다. 『파우스트』, 『젊은 베르테르의 슬픔』 등 역작을 쓴 독일의 대문호 괴
테는 젊은 나이에 10년간 바이마르공화국의 고문관으로 지내면서 문학가
로서의 침체기를 겪던 중 비밀리에 이탈리아로 여행을 떠났다. 이후 출판

한 『이탈리아 기행』은 1786년 9월부터 1788년 6월까지 약 20개월간 이탈리아를 여행하면서 쓴 일기와 편지, 메모 등을 엮은 것이다. 처음에 로마와 나폴리만 둘러볼 계획이었지만 다른 지역에도 매료되어 기간을 늘려 베네치아, 베로나, 시칠리아 등을 포함한 본격적인 이탈리아 여행을 감행했다.

괴테가 여행했던 18세기 말의 나폴리는 파리, 런던에 이어 세계에서 세 번째로 번화한 도시였다. 사람들과 부가 그곳에 모여 있었다. 역사 속의 '위대한 도시' 로마는 당시 1만 7000명 정도가 사는 작은 소도시에 불과했다. 그래서인지 괴테의 나폴리에 대한 평가는 매우 후했다. 번화하고 활기찬 도시의 분위기, 주변의 아름다운 풍경을 괴테는 책에 세세히 담아냈다. "나폴리는 보기에도 즐겁고 자유롭고 활기차다. 수많은 사람이 뒤범벅되어서 뛰어다닌다. 국왕은 수렵에, 그리고 왕비는 희망에 차 있다. 이 이상 좋은 일이 또 있으랴."(2월 25일) "나폴리 사람은 자기 고향을 떠나려 하지 않으며 나폴리의 시인은 이곳의 은혜받은 경관을 매우 과장해서 읊고 있지만 그것도 무리는 아니라는 생각이 든다. 설사 근처에 베수비오와 같은 화산이 두어 개 있다 하더라도 나폴리의 가치는 변하지 않는다. 여기 있으면 로마에 관한 것은 다시 생각해볼 기분이 안 난다. 이곳의 광대한 주변에 비하면 티베레강 저지대에 있는 세계의 수도는 벽지의 낡은 사원처럼 느껴진다."(3월 3일)

이런 감상에 기대를 품고 로마에서 나폴리행 기차를 탔다. 북부에 비해 남부 이탈리아의 분위기가 별로 좋지 않다는 이야기를 들었지만 나폴리

는 조금 다르리라. 오스트레일리아의 시드니, 브라질의 리우데자네이루와 함께 세계 3대 미항美港이라고까지 일컫지 않는가. 그러나 나폴리역을 나설 때의 첫인상이란! 먼지바람에 휘날리는 찢어진 신문지들이 눈앞을 뒤덮고 찢어진 옷을 입은 걸인이 비틀거리며 걸어가고 있었다. '과연 여기가 괴테가 칭송하고 오늘날 세계 3대 미항 중 하나인 곳이란 말인가.' 당혹감이 일었다. 역 앞 숙소를 찾아가면서 보았던 이른바 '짝퉁' 가방을 비롯하여 수많은 잡화물을 파는 가판과 그 주변에 삼삼오오 모여 있는 사람들, 시끄러운 경적과 엔진 소리로 도로를 가득 채운 자동차와 오토바이가 만들어낸 혼란스러운 풍경은 나의 기대와 환상을 여지없이 깨버렸다.

나폴리는 그리스가 건설한 식민 도시 '네아폴리스'에서 그 이름과 역사가 시작되었다. '네아폴리스'는 '신도시'라는 의미다. 폼페이를 덮어버린 베수비오화산이 지척에 있는데, 나폴리도 화산 분화를 피해온 사람들이 원래 도시인 팔레아폴리스를 떠나 새로이 건설한 것이다. 고대 로마시대와 중세를 거쳐 19세기까지 이탈리아반도에서 가장 존재감이 큰 도시로 자리매김했다. 13세기부터 시칠리아왕국, 나폴리왕국의 거점으로 부상했고 양시칠리아왕국의 수도였던 나폴리는 괴테가 찾았을 당시인 18세기 말 인구가 40만 명에 달했다. 19세기 주세페 가리발디에게 정복되어 이탈리아 통합왕국이 세워질 때도 나폴리는 번성할 정도로 남부 이탈리아의 맹주였다. 이런 도시의 첫인상이 무너진 것이었다. 물론 번성했을 때도 음지는 있는 법. 괴테가 방문했던 18세기 말 당시에도 '라차로니'라고 하여 일을 안 하고 빈둥대는 하층민이 수만 명에 달했다고 한다(괴테는 나폴리

를 둘러본 후 이에 반론을 제기했지만). 하지만 현대의 나폴리가 수많은 타지 사람으로 북적대고, 무질서함이 난무하고, 쓰레기가 넘쳐날 것이라고는 예상하지 못했다.

첫인상의 실망감을 안고 항구 쪽으로 향했다. 역시나 지저분했지만 항구 한편에서 낚시를 하고 있는 노인들의 모습이 정겨워 보였다. 육중한 카스텔 누오보와 나폴리왕궁, 나폴리의 랜드마크라고 할 수 있는 플레비시토광장과 산프란체스코 디 파올라 성당이 인상적이었다. 1703년에 가스파르 반 비텔이 파노라마 뷰로 그린 〈나폴리의 다르세나 델레 갈레레와 카스텔 누오보〉의 생동감 있는 정경이 이곳에 남아 있었다. 산프란체스코 디 파올라 성당은 로마 판테온에서 영감을 받아 지은 건축물로 1817년 페르디난도 1세가 왕위 복귀를 기념하여 지었는데, 지금은 나폴리의 젊은이들이 결혼식을 하는 장소로 인기가 높다. 때마침 광장 옆으로 신혼부부가 걸어가고 있었다. 광장 한편에서는 한 무리의 젊은이가 축구를 하고 있었다. 나폴리의 실망스러웠던 첫인상이 조금은 누그러졌다.

특히 인상적이었던 곳은 나폴리국립고고학박물관이었다. 이곳은 유럽에서 손꼽히는 중요한 고고학박물관으로 1777년 그리스와 로마 미술품을 전시하면서 역사가 시작되었다. 지금은 폼페이, 헤르쿨라네움의 오리지널 유물들로 명성이 높다. 복잡한 나폴리의 풍경에서 이곳만이 시간이 멈춘 듯 고즈넉한 분위기를 자아낸다. 폼페이에서 출토된 알렉산더와 다리우스의 이수스전투, 춘화의 벽화들이 관람자들의 발걸음을 멈추게 한다.

또하나 빼놓을 수 없는 것이 나폴리의 식문화다. 마르게리타로 대표되는 피자의 발상지가 바로 나폴리다. 파스타를 알덴테로 먹기 시작한 곳도 이곳이다. 어찌 보면 나폴리의 식문화가 이탈리아의 식문화를 대표하는 것일지도 모른다. 이를 증명하듯 나폴리에서 가장 유명하다는 피자가게 다 미켈레 문 앞은 인산인해였다. 이탈리아에서는 보기 드문 번호표가 등장할 정도로 인기였다. 겨우 차례가 되어 자리에 앉았다. 마르게리타와 마리나라 피자를 시켰다. 영화 〈먹고 기도하고 사랑하라〉에 나온 피자 가게임을 벽에 붙인 자그마한 사진으로 자랑하고 있었다. 한입 베어 무는 순간 나폴리의 영광스러운 역사가 입안에서 맴돌았다.

하지만 도시를 돌아보면 돌아볼수록 과거의 번성과 영화의 흔적만이 남아 있을 뿐이었다. 타지에서 흘러온 수많은 사람으로 북적이고 정신없지만 도시는 점점 힘이 빠지는 듯한 느낌이었다. 도시에도 생명이 있듯이 쇠락하는 도시의 거리를 걷고 있으려니 서글픈 심정이 끓어올랐다. 흡사 카스파르 다비트 프리드리히의 작품을 볼 때의 감상이 나폴리에서 묻어 나오는 것처럼.

카스파르 다비트 프리드리히는 〈안개 바다 위의 방랑자〉로 유명한 독일 화가다. 특히 가을, 겨울, 새벽, 안개, 달빛 등의 풍경을 화폭에 담아내면서 숭고하고 종교적이며 신비한 분위기로 독일 낭만주의를 대표한다. 개인적으로 카스파르 다비트 프리드리히의 작품을 보고 있노라면 이런 감상 외에도 처연하고, 이른바 '센티'한 감상이 소환된다. 광장 옆에서 나폴리 항구를 내려다보고 있노라니 〈바다 위의 월출〉이라는 작품이 떠올

랐다. 해변의 바위 위에 세 명의 젊은 남녀가 걸터앉아 먼 바다의 배를 바라보고 있다. 화면 가운데에서는 달이 떠오르고 있다. 어두운 근경 뒤로 주홍빛과 보라색이 섞인, 하늘과 바다가 뒤섞인 몽환적인 풍경이 펼쳐져 있다. 환상적일 수도 있지만 이 그림을 보고 있노라면 숙연해지고 애상적인 감상이 뒤따라온다. 흡사 클로드 로랭의 작품 같은 느낌이지만 해가 아닌 달빛이라 그런지 좀더 처연한 느낌이다.

괴테는 1786년 9월 17일에 쓴 글에서 "내가 이 놀라운 여행을 하는 목적은 나 자신을 속이기 위해서가 아니라 여러 대상을 접촉하면서 본연의 나 자신을 깨닫기 위해서다"라고 했다. 지금 우리가 하는 여행의 의미를 200년도 전에 이미 괴테는 이야기했다. 나에게 나폴리는 아름다움과 혼돈이 공존하는, 쇠락하고 있는 야누스의 도시였다. 무라카미 하루키는 「잊혀진 왕국」에서 "위대한 왕국이 퇴색해가는 것은 후진 공화국이 붕괴되는 것보다 훨씬 더 서글프다"라고 했다. 나폴리는 여름과 겨울, 두 번 갔다. 아마 피천득의 『인연』처럼 세번째는 아니 가야 할지도 모르겠다. 하지만 위대한 왕국의 쇠락을, 그 침몰을 다시 한번 두 눈으로 직접 목도하고 싶은 마음이 들기도 한다. 그럼으로써 괴테가 이야기한 나 자신만의 여행의 의미를 절절히 깨달을지도 모르겠다.

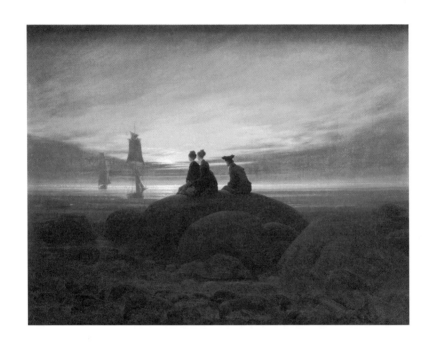

카스파르 다비트 프리드리히, 〈바다 위의 월출〉, 1822년

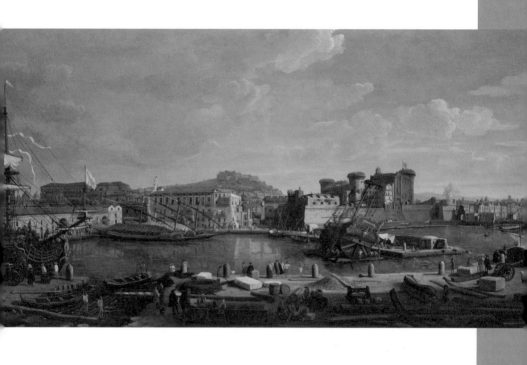

가스파르 반 비텔, 〈나폴리의 다르세나 델레 갈래레와 카스텔 누오보〉, 1703년

세계 3대 미항이라는 평가와는 달리 나폴리 항구에 대한 첫인상은 '쇠락한 느낌이 드는 지저분한 동네'였다. 로마를 기준으로 북쪽과 남쪽의 생활환경이 매우 다름을 느낄 수 있다. 그러나 골목골목을 돌아다니면서 접하는 사람들의 활기는 여느 곳과 다르지 않다.

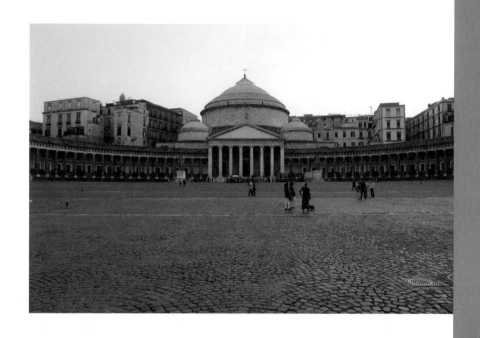

플레비시토광장에 위치한 산프란체스코 디 파올라 성당. 독특한 아름다움을 뽐낸다.

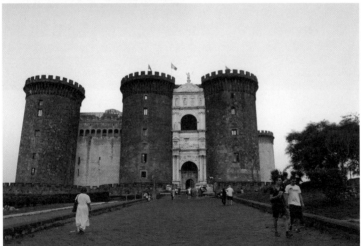

나폴리왕궁과 카스텔 누오보, 그 아래에 위치한 항구의 풍경은 과거의 영광과 현재의
쇠락을 동시에 느끼게 한다.

나폴리국립고고학박물관은 유럽에서 가장 중요한 고고학박물관 중 하나로 평가된다.
폼페이, 헤르쿨라네움의 오리지널 유물들을 소장하고 있다.

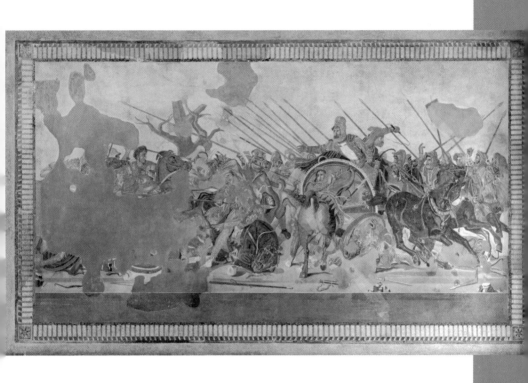

이수스전투 모자이크, 기원전 100년경

2.
폼페이 & 헤르쿨라네움

삶과 죽음이 넘실대던
79년 8월 24일

저 멀리 화산이 폭발한다. 불기둥이 엄청나다. 밤하늘은 화산이 내뿜는 용암과 연기로 뒤덮인다. 용암이 산을 타고 내려와 멀리 있는 도시를 덮친다. 도시 앞바다에는 범선과 나룻배가 사람들을 실어나른다. 화면 가까이 다리 위에는 사람들이 혼비백산 도망가고 있다. 79년 8월 24일 밤이다. 낮에 폭발한 화산은 밤이 되면서 온 도시를 휘감고 도시의 멸망을 재촉한다. 화가는 18세기의 사람들과 정경으로 79년에 일어난 스펙터클한 비극을 표현하고 있다. 역사적인 사건을 중심에 둔 꽤 기묘하고 이질적인 비극의 풍경이다.

역사 속 현실을 상상 속 정경으로 표현한 이 화가는 18세기에 활동한 프랑스 화가 피에르 자크 볼레르다. 프랑스 툴롱의 전속 화가이자 기록가의 아들로 태어난 그는 베수비오산 폭발로 사라진 폼페이에 관심을 갖고 나폴리에서 활동했다. 그리고 그곳에서 세상을 떠났다. 그는 장엄한 바다 풍경으로 유명한 클로드 조제프 베르네에게서 그림을 배웠다. 아마 피에르 자크 볼레르에게 79년 8월 24일의 사건은 자신이 천착했던 풍경과 바다의 스펙터클함을 드러내는 데 더없이 좋은 주제였을 것이다. 그래서인지 베수비오산 폭발을 주제로 꽤 많은 작품을 남겼다. 그의 작업이 미술사적으로 큰 의미가 있는 것은 아니다. 그러나 자신이 집착하는 주제에 꽤 많은 공을 들였다는 점에서는 의미를 찾을 수 있을 것이다.

피에르 자크 볼레르가 베수비오산 폭발이라는 주제에 집착했다면 나 또한 폼페이라는 장소가 하나의 집착 대상이었다. 개인적으로 C. W. 세람의 『낭만적인 고고학 산책』이나 『내셔널 지오그래픽』 잡지를 짜깁기한 『미지에의 도전』이라는 책을 보면서 고고학도의 꿈을 꾸었다. 이 책에서 읽은 화산재에 매몰된 도시와 '화석 인간' 이야기는 나에게 폼페이라는 장소를 꼭 찾아가보아야 할 동경의 대상으로 만들었다. 게다가 고고학과 미술사를 전공한 학도에게 이 장소는 일종의 성지聖地가 아닌가.

폼페이를 찾은 것은 한낮의 기온이 30도를 훌쩍 넘는 8월의 어느 뜨거운 여름날이었다. 나폴리에서 기차를 타고 30분 정도 가면 도착하는 작은 역에 쓰여 있는 '폼페이'라는 간판을 보았을 때의 감동이란. 때마침 플랫폼 뒤로 거대한 베수비오산이 시야를 가렸다.

로마시대의 도시 폼페이는 79년 8월 24일 정오에 폭발한 베수비오산으로 인해 파편과 재가 덮치면서 그 시대상이, 그 뜨거운 날의 정경이 순식간에 그대로 굳어버렸다. 어느 여름날 도시의 정경을 포착한 스냅사진처럼.

광장, 목욕탕, 식당, 주택 등 지금 우리가 알고 있는 생활의 모든 것이 그곳에 있었다. 그리고 그날의 처참함을 드러내는 희생자들까지. 천천히 도시를 거닐었다. 주변 건물이 다시 생생히 살아났다. 튜니카를 입은 사람들이 시끄럽게 돌아다니는 그런 상상이 자연스레 피어올랐다. 폼페이 곳곳에 위치한 저택과 건물에는 벽화들과 모자이크화들이 아름답게 그려져 있었다. 특히 원형이 잘 보존되어 있는 비밀의 빌라의 프레스코화가 바로 엊그제 그려진 것처럼 생생했다.

그늘도 거의 없는 뜨거운 땡볕의 유적지에는 사람들이 거의 보이지 않았다. 아까 입장할 때 보았던 그 많은 사람은 어디로 갔을까. 조금 있다가 그 이유를 알게 되었다. 대부분의 관광객은 폼페이에 있는 '매음굴' 쪽에 있었다. 사람이 사는 흔적을 적나라하게 보여주는 장소여서 그럴까. 원본은 나폴리국립박물관에 있지만 벽에 붙여놓은 '춘화' 모사본과 방들을 꼼꼼히 둘러보고 있었다. 나 또한 사람들 틈에 섞여 이곳을 돌고 있자니 삶과 죽음의 어떤 '날것' 같은 것이 이 집안에 넘실대고 있음을 느꼈다.

폼페이를 찾은 몇 년 뒤에 헤르쿨라네움을 방문했을 때는 차가운 대기감이 감도는 겨울이었다. 큰 도시는 아니었지만 폼페이의 북쪽, 나폴리의 남쪽에 붙어 있는 헤르쿨라네움도 그날의 생생함을 보여주었다. 찾아

가기 쉬운 곳은 아니었다. 거리의 작은 길들을 헤매다가 발견한 작은 정문이 이 마법의 유적지로 들어가는 입구였다. 흰색으로 칠해진 작은 정문 안쪽으로는 저녁노을 외에 아무것도 보이지 않았다. 표를 사고 입장하니 그 이유를 알 수 있었다. 도시 자체가 땅 아래에 있었다. 괴테는 『이탈리아 기행』에서 그 이유를 화산재로 뒤덮여 18미터 아래에 위치해 있기 때문이라고 설명했다.

폼페이 최후의 날인 79년 8월 24일은 헤르쿨라네움에게도 최후의 날이었다. 폼페이 북쪽에 있으며 나폴리와 가까운 이곳은 폼페이처럼 하나의 도시처럼 발굴되지 않아 둘러보기에 시간이 그리 오래 걸리지는 않았다. 이곳 또한 생생한 스냅사진으로 그날의 도시 풍경이 멈추어 있었다. 동네 아래쪽에 있는 보트 하우스는 당시 배를 정박했던 곳이었는데, 화산 폭발을 피하고자 했던 사람들의 유골이 1982년에 발굴되었다. 그래서일까. 보트 하우스 위쪽으로 기념비들이 모여 있는 아라 디 마르코 노니오 발보가 처연한 느낌을 주었다.

헤르쿨라네움을 둘러보고 나오려니 유적지 한편에 앉아 지루하다는 듯이 스마트폰을 보는 한 여학생이 눈에 들어왔다. 2000년의 역사를 사이에 두고 과거와 현재가 중첩되어 보여주는 풍경이 묘하게 이질적으로 느껴졌다. 흡사 피에르 자크 볼레르가 18세기 풍경으로 그려넣은 폼페이의 모습처럼. 눈을 들어보니 저 멀리 구름에 덮인 베수비오산이 묵묵히 서 있는 모습이 보였다. 죽음과 삶의 경계를 무심하게 가른 그 산 말이다.

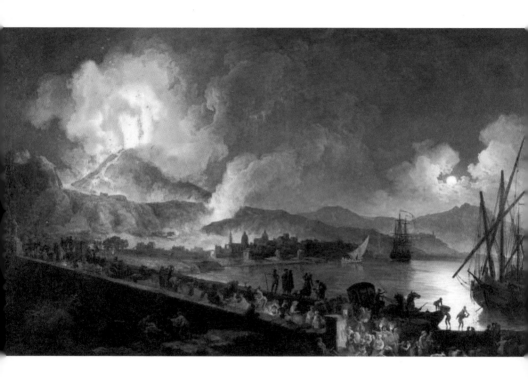

피에르 자크 볼레르, 〈베수비오 화산의 폭발〉, 1782년

폼페이 뒤쪽으로 보이는 베수비오산

폼페이 중앙대광장 주변으로 발굴된 자료들이 쌓여 있고 중앙대광장 목욕탕의 온탕 세면대는 여전히 따듯함이 감돌고 있다.

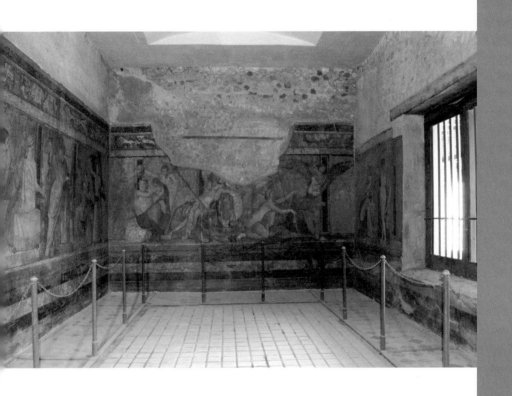

폼페이 곳곳에 위치한 저택에는 벽화와 모자이크화가 아름답게 그려져 있다. 특히 원형
이 잘 보존되어 있는 비밀의 빌라의 프레스코화가 유명하다.

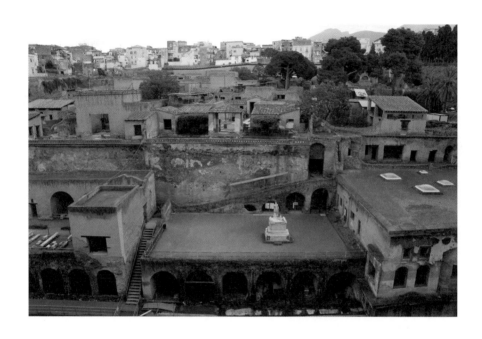

뒤쪽의 현재 도시와는 달리 헤르쿨라네움은 상당히 아래쪽에 위치해 있다. 화산재에 덮이고 그 위로 오랜 시간 동안 사람이 살면서 흙이 쌓였기 때문이다. 동네 아래쪽에 있는 아치형의 보트 하우스는 당시 배를 정박했던 곳으로 화산 폭발을 피하려던 사람들의 유골이 발굴되었다.

헤르쿨라네움의 기념비가 모여 있는 아라 디 마르코 노니오 발보

3.
소렌토

여행과 휴식,
이동과 멈춤이
공존하는 곳

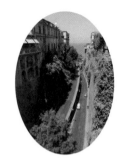

아름다운 저 바다와 그리운 그 빛난 햇빛

내 맘속에 잠시라도 떠날 때가 없도다

향기로운 꽃 만발한 아름다운 동산에서

내게 준 그 귀한 언약 어이하여 잊을까

멀리 떠나간 그대를 나는 홀로 사모하여

잊지 못할 이곳에서 기다리고 있노라

돌아오라 이곳을 잊지 말고

돌아오라 소렌토로 / 돌아오라

학창 시절 음악시간에 단골로 배우는 서양 가곡 중 독일과 이탈리아 곡이 많았던 기억이 난다. 그중 이탈리아 곡을 대표하는 노래로는 〈오 솔레미오〉와 〈돌아오라 소렌토로〉가 아닐까. 우리가 서양 가곡이라 배우는 노래는 클래식이라기보다는 칸초네라는 이탈리아의 대중 가곡이라 할 수 있다. 〈돌아오라 소렌토로〉는 작곡된 지 그리 오래된 곡은 아니다. 1902년 피에디그로타 가요제에서 발표되었는데, 이후 큰 인기를 얻으면서 우리나라 음악 교과서에도 실리게 된 것이다.

이 곡은 떠나가는 애인에게 이곳에서 기다리고 있으니 돌아오라는 내용을 담고 있다. 개인적으로 이 노래에서 왜 소렌토라는 지명이 등장하는지 궁금했다. 떠나간 애인이 단순히 '소렌토에 사는 연인'이었기 때문인지, '아름다운 소렌토'에서 두 사람만의 잊지 못할 추억이 있었기에 이곳으로 돌아오기를 바라는 것인지 말이다. 나중에 알고 보니 두 가지의 유력한 설이 있었다. 하나는 1902년, 이탈리아 수상이 소렌토의 임페리얼 호텔 트라몬타노에 휴가차 머문 것을 기념하기 위하여 소렌토 시장이 친구 크루티스에게 곡을 써달라고 부탁했다는 것이다. 또다른 하나는 당시 열악했던 소렌토를 돕겠다는 수상의 약속을 이행하라는 일종의 소렌토 시장의 탄원을 담은 곡이라고 한다. 두 가지 사연 모두 낭만이라고는 찾을 수 없지만.

"아름다운 저 바다와 향기로운 꽃 만발한 아름다운 동산"을 확인하고 싶은 마음에 나폴리에서 기차에 몸을 실었다. 역에 내려 중심지인 타소광장으로 향했다. 타소광장은 소렌토를 대표하는 사진으로 종종 보았던 곳

으로 이곳에서 바닷가로 향하는 루이지 데 마이오 길의 계곡을 볼 수 있다. 타소광장은 16세기 후반에 소렌토에서 태어나 『해방된 예루살렘』이라는 걸작을 쓴 시인 토르콰토 타소를 기념하기 위한 장소다. 그리스인들이 건설한 것으로 추정되는 소렌토는 고대 로마제국 시대부터 휴양지로 명성이 높다. 오래된 성당, 수도원, 박물관 등이 있지만 여전히 이곳은 볼거리보다는 휴양지의 성격이 더 강하다. 바닷가로 난 경치 좋은 곳은 대부분 멋진 호텔들이 선점하고 있다. 비토리오 베네토 거리에 있는, 〈돌아오라 소렌토로〉가 탄생된 호텔도 아름다운 바다를 배경으로 서 있다.

꼭 그 이유 때문만은 아니었지만 소렌토에서 바다로 난 호텔의 테라스를 볼 기회가 있었다. 아쉽게도 여름은 아니었다. 사람들이 거의 없는 겨울의 소렌토에서였다. 사실 이런 휴양지의 테라스 하면 가장 먼저 생각나는 그림이 있다. 클로드 모네의 〈생트아드레스의 테라스〉다. 지금은 뉴욕의 메트로폴리탄미술관에 전시되어 있는데, 모네가 여름 한철 르아르브 근처의 작은 마을인 생트아드레스에 있는 친척집에 머무를 때 그린 그림이다. 꽃들로 치장된 밝고 화창한 테라스에 몇몇 사람이 휴식을 취하고 있다. 모네 아버지를 비롯한 그의 가족들이다. 테라스 건너편으로는 널찍한 바다의 수평선이 경쾌하게 펼쳐져 있고 멀리 증기선들과 돛단배들이 여유롭게 떠 있다. 그림자 길이로 보아 화창한 여름날의 오후인 듯하다. 선명하고 강렬한 색감과 대비는 사실적이면서도 평면적으로 보이는데, 이는 일본 목판화에서 영향을 받은 것이다. 바람에 휘날리는 두 개의 깃발과 깃대가 수평선과 대비되어 화면에 경쾌함을 더한다. 1872년 〈인상,

해돋이〉로 모네가 '인상파'라는 '조롱'을 받기 전인 1867년에 그린 그림이다. 빛을 통해 보이는 대상을 연구했던 모네가 〈인상, 해돋이〉라는 혁명적인 작품을 내놓기까지의 과정에 있는 그림이지만 모네의 빛에 대한 관심을 볼 수 있다. 사실적이고 선명하지만 동화 속 풍경 같기도 한 이 그림을 어렸을 때 화집에서 보고 꽤 충격을 받았다. 무척 좋아했던지라 이 그림을 모자이크화로 그려 학창 시절 과제로 냈을 정도다. 여름의 소렌토 또한 화창하고 기분 좋고 강렬한 대기감과 바람의 시원함까지 모네의 그림을 떠올리게 한다. 소렌토 호텔 테라스의 여름 풍경도 이런 느낌이리라.

이탈리아 남부는 여름과 겨울, 계절에 따른 풍경이 극과 극이다(물론 북부도 다르지만 이 정도는 아니다). 여름의 활기참, 밝음의 기분은 겨울의 멜랑콜리함, 차분함의 분위기로 바뀐다. 내가 찾았던 소렌토 호텔 한편의 인적이 드문 테라스에는 그리스시대의 여신상을 본뜬 듯한 석조각이 광활한 수평선을 배경으로 처연히 서 있었다. 바다 저편으로는 베수비오산이 섬마냥 홀연히 떠 있었다. 하늘을 뒤덮은 먹구름과 어우러진 석양이 쓸쓸하지만 아름다웠다.

사실 나 같은 배낭여행자에게 소렌토는 잠깐 보고 거쳐가는 교통의 요지 같은 곳이다. 이곳에서 포지타노나 아말피로 향하는 버스로 갈아탈 수 있기 때문이다. 잠깐 동안 길을 걸으며 버스나 기차를 갈아타려는 여행자들과 분주한 터미널 안내원들, 스쿠터를 타고 다니는 장난기 많은 짓궂은 청소년들, 망중한의 노인들, 무료한 표정의 개와 고양이들을 만난다. 분주하게 다른 곳으로 떠나는 여행자들과 여유롭게 휴식을 취하는 사람들, 치

열한 삶을 살아가는 사람들이 소렌토에서 교차하고 있음을 본다. 여름의 소렌토에서 타소광장의 복잡함, 하늘의 화창함과 대기의 강렬함, 수많은 인파를 잠시 경험한 뒤에 나 또한 다른 곳으로 떠났다. 몇 년 뒤 겨울에 다시 소렌토를 찾았을 때는 조금 여유를 부렸다. 근처의 작은 숙소에서 하루를 보냈다. 밤에 큰 마트에서 천천히 장을 보면서 몇 년 전 여름에 느꼈던 그 기분, 여행과 휴식과 삶이 뒤섞인 느낌이 다시 떠올랐다. 그러고 보니 어쨌든 나는 '돌아왔다 소렌토로'.

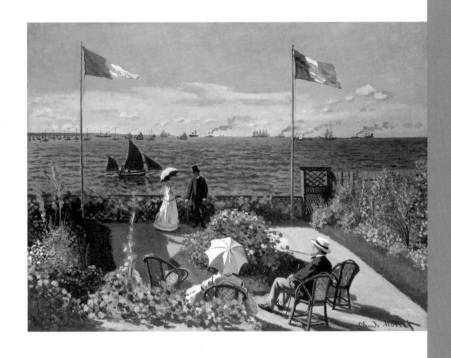

클로드 모네, 〈생트아드레스의 테라스〉, 1867년

타소광장은 소렌토를 둘러보기 위한 출발점이다. 사방으로 난 길 어디로 가도 흥미로운 골목과 상점을 만날 수 있다.

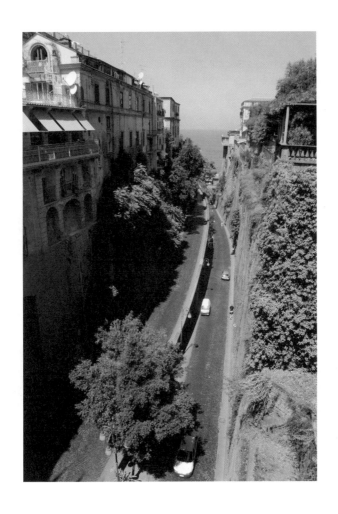

소렌토를 대표하는 사진으로 종종 보던, 바닷가로 향하는 루이지 데 마이오 길의 계곡을 타소광장에서 볼 수 있다.

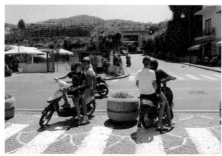

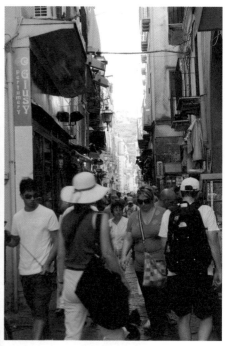

여행과 휴식과 삶이 혼재되어 있는 여름의 소렌토 풍경

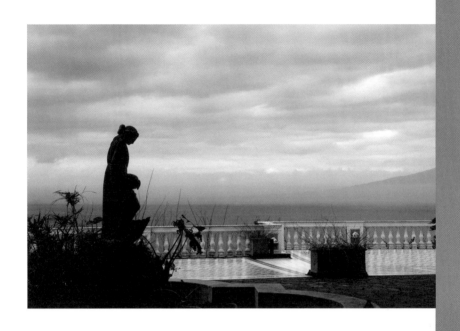

소렌토의 한 호텔 테라스에서 보았던 풍경

4.
포시타노

계절이 만든
신기루의 세계

꽤 오래전 일인 듯하다. 한때 SNS상에 어느 달에 세계의 어느 여행지를 가면 좋은지를 정리한 표가 돌아다닌 적이 있었다. 유럽, 아시아 도시 등 인기 있는 전 세계의 여행지를 대상으로 건기나 우기, 더위나 추위, 핵심 볼거리 등을 정리하면서 1월부터 12월까지 어느 달에 가는 것이 좋은지 정리한 것이었다. 이 표를 처음 보았을 때 가고 싶은 곳의 정보를 찾아보고 꽤 감동했던 기억이 남아 있다. 다시 찾아보니 지금도 있었다! 좀더 정보가 세밀해졌다. 동남아시아는 우기가 있어 겨울부터 봄까지 가는 것이 좋고 유럽은 봄과 가을이 좋으며 쇼핑, 스키 등 시즌별로 하기 좋은 것들

을 정리해놓았다.

이렇게 계절에 민감한 장소를 하나 꼽으라면 바로 이곳일 것이다. 포시타노. 소렌토에서도 잠깐 언급했지만 이탈리아 남부의 여름과 겨울 풍경은 극명하게 차이가 난다. 관광지나 휴양지로 먹고사는 동네이기 때문일 것이다. 극명하게 다른 두 풍경을 볼 수 있었던 것도 여름과 겨울, 가장 더울 때와 추울 때 돌아다녔기 때문이다. '시기별 여행표'가 필요한 이유다.

포시타노를 처음 본 것은 영화를 통해서였다. 개인적으로 좋아하는 영화 〈투스카니의 태양〉에서 다이앤 레인이 집을 고치기 위한 물건을 사러 로마에 왔다가 한 남자를 만나 급하게 떠난 여행 끝에 도착한 곳이 바로 포시타노였다. 영화로만 보았을 때는 로마와 가까운 줄 알았다는 함정이 있었지만 실제로 포시타노는 로마에서 꽤 멀었다. 나폴리 남부의 아말피 해안에 위치해 있었다. 이후 다이앤 레인이 다시 그 사람을 찾아갈 때 들른 선착장, 동네로 들어가는 길과 마을 풍경, 바다의 정경 등이 뇌리에 남았다. 그렇게 머릿속에 포시타노를 새겨놓고 이탈리아 배경의 영화를 보니 이곳이 심심찮게 나오는 것을 볼 수 있었다(주로 로맨스 영화에!).

뜨거운 태양빛이 내리쬐던 8월의 어느 날, 버스를 타고 포시타노로 향했다. 아슬아슬한 해안도로를 거칠게 달리는 운전기사의 능력에 감탄하던 중 저 멀리 수많은 배가 바닷가에 가득찬 마을이 보였다. 포시타노였다. 종점이 아니었던 탓에 버스는 이곳에 잠깐 정차했다가 곧바로 떠났다. 허겁지겁 내려서 주위를 둘러보니 영화에서 보았던 바로 그 '길'에, 그 '풍경' 속에 내가 서 있었다.

길을 따라 설렁설렁 걸었다. 저 멀리 강렬한 햇살 속에 새파란 하늘과 바다를 배경으로 해변에 펼쳐져 있는 주황색 비치파라솔들이 마치 광고 속 화면 같았다. 여름의 포시타노는 백사장이 해수욕장으로 변하여 사람들이 일광욕과 해수욕을 즐기고 있었고 동네 어느 구석에 있는 시원한 레몬스쿼시를 파는 손수레는 뜨거운 날씨 속에서 청량함을 더했다. 바닷가 뒤쪽으로 황금빛 돔으로 뒤덮인 꽤 독특하게 생긴 건축물이 보였다. 산타마리아 아순타 성당이었다. 10세기에 처음 지어진 이 성당은 마졸리카 타일로 장식한 돔과 13세기에 제작된 검은 마돈나 이콘으로 널리 알려져 있다(지금의 성당은 18세기에 지어졌지만). 비잔틴제국에서 성상을 약탈한 해적이 포시타노 앞바다에 불어닥친 폭풍우로 인해 이 성상을 남겼다고 하는 유명한 일화가 있다.

산자락을 끼고 바다까지 형성된 포시타노는 배를 타고 바다에서 보면 층층이 들어서 있는 집들과 마을로 인해 피터르 브뤼헐의 〈바벨탑〉 같은 느낌마저 든다. 나폴리와 마찬가지로 이곳도 그리스인들과 페니키아인들이 경유지로 만들어놓은 매우 오래된 동네다. 포시타노라는 이름은 바다의 신 '포세이돈'에서 유래한다. 수산물 거래로 유지되던 포시타노는 16, 7세기에 아말피공화국의 항구로 잠시 번영했지만 19세기 중반에는 마을 주민들 절반이 미국으로 이민을 가는 등 어려운 시절을 겪었다. 반전은 1953년 존 스타인벡이 미국 여성지 〈하퍼스 바자르〉 5월호에 게재한 하나의 기사로 이루어졌다. 직역하면 "포시타노가 깊게 문다Positano bites deep"라는 기사에서 존 스타인벡은 "있을 때는 모르지만 이곳을 떠난 다음

에 이곳이 꿈의 장소라는 것을 알게 된다"라고 했다. 아마 이곳이 사람의 마음을 깊게 물어서 뇌리에 각인시키기 때문일 것이다. 이후 이곳은 할리우드 유명 인사들도 여름에 꼭 찾는 엄청난 관광지로 자리매김하게 되었다. 동네도 번창하게 되고.

몇 년 뒤 겨울에는 자동차를 직접 몰고 포시타노로 향했다. 차를 절벽 옆에 주차하고 여름의 버스 정류장을 다시 찾았다. 주변은 인적이 없어 조용했다. 바람소리와 파도소리가 산자락 위 입구까지 들리는 듯했다. 해변가로 발걸음을 옮겼다. 날씨마저도 폭풍우가 밀려올 듯이 꾸물꾸물했다. 낮게 깔린 어두운 구름 사이사이로 햇살이 뚫고 나왔다. 사람들로 발디딜 틈조차 없던 해안가 백사장은 '말 그대로' 아무도 없었다. 몇 년 전 여름에 보았던 그 풍경이 꿈이었던 듯, 아니 신기루였던 듯 오히려 신기할 정도였다. 개 한 마리가 백사장을 쓸쓸히 거닐고 있었다. 이 정경을 보고 있노라니 꿈과 환상의 몽환적 풍경을 화폭에 담아낸 오딜롱 르동의 그림 〈꽃구름〉이 떠올랐다.

남녀가 탄 돛단배가 주홍빛과 푸른빛의 대기 속을 떠가고 있다. 파스텔로 표현한 꿈의 세계는 몽환적이고 시간이 멎은 듯한 상상의 세계다. 하늘과 바다의 경계가 모호한 풍경은 신기루처럼 아름답다. 손에 쥘 수 없는 안타까움과 아름다움이 화면 속에 있다. 오딜롱 르동은 인상파가 활동하던 시기에 활동한 화가다. 클로드 모네와 출생 연도(1840년)가 같다. 당시 발전하는 도시 풍경, 주변의 자연 풍경을 빛으로 담아내던 인상파가 큰 인기를 얻던 시절, 오딜롱 르동은 상징주의라는 다른 길로 자신의 작

업세계를 구축해나갔다. 그의 화면은 상상 속 내면의 세계이자 현실을 넘어선 초현실적 세계를 드러냈고 신비롭고 꿈같은 주제를 파스텔과 유화 등으로 부드러우면서도 거칠게 표현했다. 여름과 겨울의 포시타노 또한 오딜롱 르동의 〈꽃구름〉이 보여주는 상징적이고 초현실적인 세계처럼 신기루의 세계를 오가고 있었다.

아무도 없는 겨울의 포시타노 풍경은 여름에 비해 황량했다. 이런 풍경에 실망할 수도 있을 것이다. 아마도 이는 여행과 관광의 차이 때문이리라. 음, 그렇게 생각하니 '시기별 여행표'가 필요하다고 쓴 앞의 문구를 정정해야 할 듯싶다. '시기별 여행표'는 우리 인생의 여행에서 그리 큰 필요가 없다고. 어떤 풍경에서도 우리는 관광과는 다른 여행의 의미를 찾을 수 있을 테니 말이다.

겨울의 포시타노는 그 황량함 속에 나름의 매력이 있었다. 그곳에는 계절을 능가하는 풍경이 있었다.

오딜롱 르동, 〈꽃구름〉, 1903년

산 중턱 해안도로에서 내려다본 포시타노 앞바다. 수많은 배가 떠 있고 해안가 각 도시로 향하는 연락선이 분주히 오가고 있다.

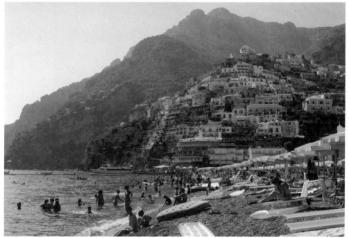

여름의 포시타노 해변은 해수욕과 일광욕을 하는 피서객으로 발 디딜 틈이 없다.

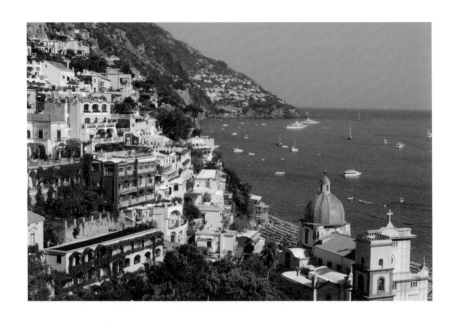

황금빛 돔이 이국적인 산타 마리아 아순타 성당. 10세기에 처음 지어진 이 성당은 마졸리카 타일로 장식한 돔과 13세기에 제작된 검은 마돈나 이콘으로 유명하다.

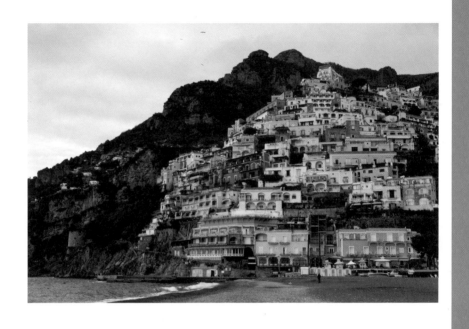

피서객으로 북적이는 여름과 달리 겨울에는 조용하다.

겨울의 포시타노는 황량하지만 나름의 매력이 있는 아름다운 곳이다.

5.
아말피

해변가 골짜기에
숨겨진
화려한 성당

늦은 밤 포시타노 남쪽을 향해 운전대를 잡았다. 차는 남부 이탈리아의 해안도로를 따라 달렸다. 달빛이 바다를 비추어 꽤 아름다웠다. 얼마 가지 않아서 건물 아래의 짧은 터널이 보였다. 어라, 자세히 보니 특이하게도 차선이 하나로 되어 있었다. 이 터널을 지나려면 교통정리가 중요했다. 맞은편에 차가 오는지 살핀 후 조심스레 통과를 해야 했다. 이런 터널을 몇 개 더 지나자 작은 동네가 나왔다.

　비가 부슬부슬 내리는 동네의 돌길은 상점이 켜놓은 불빛에 반사되어 꽤 환상적이었다. 이곳이 바로 아말피였다. 차를 바닷가 주차장에 세워놓

고 슬슬 마을로 난 길을 따라 올라갔다. 바닷가 쪽의 플라비오 조야 광장
(13세기 아말피 출신으로 알려진 플라비오 조야는 항해용 나침반을 발명한 것
으로 유명하다)에서 로렌초 다말피 길을 따라 걸으면 바닷가 뒤쪽으로 아
담하지만 아름다운 마을이 조성되어 있었다. 길을 조금 올라가면 우측으
로 커다란 성당이 나오는데, 아말피의 두오모 산안드레아대성당이다. 동
네 규모에 비해 존재감이 상당했다.

나폴리 남부 해안가를 아말피 해안이라 부르고 아말피 문장이 베네치
아, 제노바, 피사의 문장과 함께 이탈리아 해군 깃발 문장으로 사용되는
것에서 아말피가 과거에 얼마나 큰 위세를 떨쳤는지 짐작할 수 있다.

그러나 솔직히 지금의 아말피를 보면 이런 과거의 영화는 찾아볼 수 없
다. 1343년에 일어난 대지진으로 폼페이처럼 아말피도 자연재해로 쇠락
의 길을 걸었다. 이제 과거의 영화를 기억할 수 있는 기념물을 꼽으라면
산안드레아대성당 정도라고 할 정도로.

9세기에 지어진 산안드레아대성당은 예수의 첫 제자인 안드레아에게
봉헌된 성당으로 그가 순교한 X자 모양의 십자가는 '산안드레아의 십자
가(영어로는 성앤드루의 십자가)'라 한다. 성당 곳곳에는 X자 모양의 십자
가를 짊어진 산안드레아의 도상이 자리잡고 있다. 성당은 여러 번 변경,
증축되어 다양한 시대 양식을 엿볼 수 있다. 성당 문은 11세기에 콘스탄
티노플에서 제작된 청동문으로 역사의 오라를 느낄 수 있다.

근처에 숙소를 잡고 밤을 보낸 후 눈을 뜨니 지난밤의 비가 언제 내렸
냐는 듯이 바다로 난 창문으로 밝은 햇살이 비추었다. 숙소 문을 나서니

저 멀리 아말피가 한눈에 들어왔다. 비온 뒤의 화창한 날씨 때문인지 풍경이 싱그러웠다. 숙소 근처를 걷다보니 '페르마타'라고 쓰인 버스 정류장 팻말이 서 있었다. 그 팻말을 보고 있노라니 꽤 오래전에 들었던 토이 앨범이 생각났다. 베네치아 곤돌라 배경에 '페르마타'라고 적힌 앨범이었던 것 같다. '페르마타Fermata'가 이탈리아어로 '정류장'이라는 것을 알았을 때 토이의 음악과 잘 어울린다는 생각이 들었던 기억이 났다. 잠깐의 기다림을, 여유를 즐기는 '정류장'의 의미를 곱씹으며 아말피를 바라보니 지난밤과는 또다른 편안하고 아름답고 소박한 풍경으로 다가왔다. 아말피를 그린 카를 프레데릭 아가드의 그림도 이런 느낌이었다.

　카를 프레데릭 아가드는 덴마크 출신의 화가로 코펜하겐을 중심으로 활동했다. 특히 곳곳을 여행하며 그린 풍경화와 건축물 실내장식으로 알려졌다. 그가 활동하던 시기는 프랑스에서 인상파가 태동하던 시기인 19세기 후반이었다. 그래서인지 프랑스 인상파의 급진적인 화풍과는 조금 다르지만 빛의 효과를 이용하여 그의 풍경화도 소박하고 아름답다. 그는 많은 풍경화를 남겼는데, 덴마크에서 이에 대한 평가가 높았다. 로열아카데미 회원으로 뽑히고 만년에는 교수가 되어 후학을 양성했다. 풍경 화가로서 1870년대 이탈리아로 꽤 긴 여행을 두 번 다녀왔다. 아말피는 그 여행 때 그린 것이다.

　그가 그린 〈아말피 해안 전망〉은 열주가 늘어서 있고 그 줄기둥 끝에서 두 사람이 이야기하고 있는 듯하다. 지붕에는 초록빛 담쟁이덩굴이 뒤덮여 청량하다(이렇게 지붕을 담쟁이덩굴로 장식한 곳을 퍼걸러Pergola라 한다).

길 한쪽에는 열매가 자라고 있다. 길 아래쪽 멀리 아말피 해안과 길이 보인다. 지금과 별반 다르지 않은 아말피의 특징적인 풍경이다. 옅은 대기감으로 조금은 뿌옇다. 여름날 아침 풍경 같다. 싱그럽고 아름다운 그림이다. 작가는 이 풍경을 본 장소에서 또다른 앵글의 풍경화를 남기기도 했다. 〈아말피의 퍼걸러〉라는 작품이다. 아예 이 덩굴 줄기둥을 소재로 건물과 절벽, 아말피의 바다를 표현했다. 전작보다는 좀더 화창한 느낌의 풍경화다. 작가가 이 그림을 그린 장소는 13세기의 수도원으로 지금은 호텔로 바뀌었다. 풍경의 아름다움과 시간의 흐름까지 느낄 수 있는 작품들이다. 과거의 영화를 1343년 지진으로 잃어버리고 다시 소생한 소박하고 싱그러운 아말피가 이 그림 속에 있다.

아말피를 향해 슬슬 걸어갔다. 밝을 때의 아말피를 보고 싶어서였다. 저 멀리 아말피는 골짜기에 숨겨진 화려한 성당처럼 자신의 화려한 역사를 숨기고 우리를 기다리고 있었다. 친근하고 따뜻한 느낌으로.

카를 프레데릭 아가드, 〈아말피 해안 전망〉, 1893년

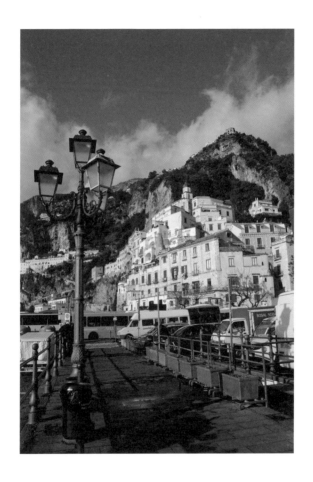

좁은 터널을 지나 로렌초 다말피 길을 따라 걸으면 바닷가 뒤쪽으로 아담한 동네, 아말
피가 나온다.

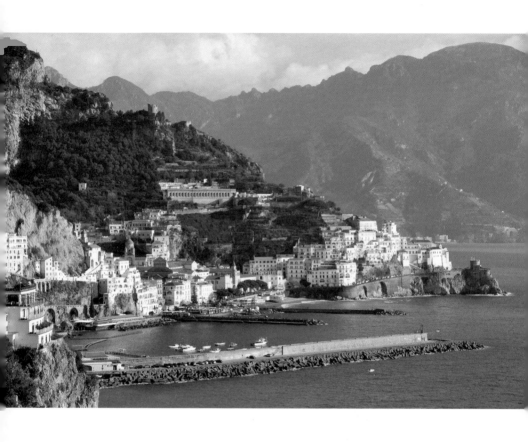

아말피 전경

아말피의 두오모 산아드레아대성당. 예수의 첫 제자인 안드레아에게 봉헌된 곳으로 그
가 순교한 X자 모양의 십자가 도상이 곳곳에 있다. 성당 문은 11세기에 콘스탄티노플
에서 제작된 청동문이다.

6.
라벨로

하늘과 땅,
음악과 미술의
만남

갈림길이었다. 아마 이대로 '쭉' 내려가면 바닷가를 따라 남쪽으로 향할 수 있었을 것이다. 싸늘한 바닷바람을 맞으며 말이다. 그런데 왼쪽으로 핸들을 돌렸다. 아말피 남쪽 끝에서 급하게 꺾인 작은 도로는 시작부터 오르막이었다. 나폴리, 소렌토, 포시타노, 아말피 등 해안가 마을의 인상이 강한 남부 이탈리아에서 산꼭대기에 위치하여 독특한 위상을 드러내는 작은 마을 라벨로로 향하는 길이었다.

길을 따라 끝없이 연결된 산길을 굽이굽이 올라갔다. 예상보다 긴 길이었다. 한참을 오르다 어느 순간 코너를 돌자 꽤 커다란 봉우리와 그 아래

에 자리잡은 동네가 눈앞에 펼쳐졌다. 이곳이 아말피 해안에서 350여 미터 '위쪽'에 위치한 라벨로였다.

토스카나의 산 위 성곽 도시와는 또다른 인상이었다. 정말 첩첩산중의 마을이라는 느낌이 강했다. 성곽을 만들 필요조차 없는 첩첩산중. 하늘과 땅의 접점. 우리나라의 계단식 논처럼 층층이 펼쳐진 계단식 포도밭과 건물이 익숙하면서도 낯선 정경으로 다가왔다. 그러나 이곳은 이탈리아 10대 음악 축제 중 하나로 꼽히는 라벨로 뮤직 페스티벌로 그 존재감이 묵직했다.

독일 작곡가 빌헬름 리하르트 바그너가 죽기 1년여 전 이곳에서 오페라 〈파르시팔〉을 완성한 이후 라벨로는 음악 도시로 우뚝 섰다. 매년 3월부터 10월까지 음악 행사가 열리고 그중 6월부터 9월에는 도시 전체가 음악 공연 무대로 탈바꿈한다. 대규모 관현악 공연부터 작은 실내악 공연까지 발레 공연, 영화 상영, 전시회 등이 다양하게 열린다. 그리고 벨베데레 정원의 빌라 루폴로와 무한의 테라스가 있는 빌라 침브로네는 이곳의 랜드마크이자 관광 스폿으로 관광객을 불러모은다.

동네 꼭대기까지 차를 몰고 올라가니 우물이 있는 작은 광장이 나왔다. 라벨로를 찾은 지금은 1월. 음악 축제의 열기는 찾아볼 수 없었다. 주변을 둘러보니 동네 주민과 망중한을 즐기는 개와 고양이만 보일 뿐이었다. '한적한' 공중 동네라는 인상이 더 강했다. 개인적으로 축제의 시끌벅적함보다는 높은 곳에서 차분히 아말피 해안과 티레니아해를 조망하고 싶은 마음이 더 강했기에 지금의 분위기가 훨씬 마음에 들었다.

차를 광장 한쪽에 세우고 동네 산책에 나섰다. 좁은 골목길 사이로 언뜻언뜻 하늘과 바다가 보였다. 어디가 하늘이고 어디가 바다인지 헷갈렸다. 돌아다니다가 어느 빌라 안쪽으로 들어서니 아름다운 중정과 탁 트인 발코니가 이방인인 나를 맞이했다. 해안가 마을과 바다가 눈앞에 펼쳐졌다. 차가운 겨울 공기와 맞물려 풍경마저 상쾌했다. 눈을 조금 들어보니 하늘과 동네가 맞닿아 있었다. 여름 음악 축제의 여운이 남아 있는 듯 동네 주변으로 멜로디가 들려오는 듯했다. 아름다운 풍경은 자연스레 미적 감수성을 불러일으키고 그 속에서 들려오는 듯한 음악소리는 또다른 공감각적 아름다움을 눈앞에 펼쳐놓았다. 흡사 바실리 칸딘스키의 작품을 보는 듯했다.

러시아 출신의 바실리 칸딘스키는 서양미술사에서 최초의 추상화를 탄생시킨, 현대미술의 큰 흐름을 만들어낸 화가로 알려져 있다. 그는 우리가 볼 수 없는 세계, 정신적인 가치를 그림 속에서 모색했는데, 이런 그의 생각은 『예술에서의 정신적인 것에 대하여』라는 저작을 통해 잘 드러나 있다. 그리고 1910년 〈무제〉라는 최초의 추상화가 탄생한다. 칸딘스키는 특히 미술과 음악을 결합하여 새로운 감각의 작품을 만들었는데, 〈즉흥〉이나 〈구성〉 시리즈 등 음악에서 사용되는 용어를 제목으로 사용했다. 그는 1909년 당시 예술에 반기를 든 아방가르드 모임인 '청기사파'를 결성했는데, 여기에 백남준의 스승으로 알려진 미술가이자 음악가인 아널드 쇤베르크도 있었다는 점은 꽤 재미있다.

1913년 바실리 칸딘스키가 그린 〈구성 7〉은 비정형적 라인과 화려한

색채로 큰 반향을 일으켰다. 최초의 추상화로 알려진 수채화 〈무제〉는 〈구성 7〉과 비슷한 이미지로 이에 대한 습작으로 알려져 있다(그래서 일부 연구자는 이 작품이 1910년이 아닌 1913년에 제작되었다고도 한다). 지금은 이런 추상화가 익숙하지만 당시에는 볼 수 없었던 추상적 화면은 사람들에게 놀라움을 안겨주었다. 음악적 선율의 느낌이 드는 다양한 라인과 선명하고 다양한 색상의 조합은 볼수록 아름답다. 그림 속에서 음악이 들려오는 듯하다. 라벨로의 풍경 속에서 음악이 들려오는 것처럼.

재미있는 점은 바실리 칸딘스키가 빌헬름 리하르트 바그너의 신봉자였다는 사실이다. 그는 이렇게 이야기할 정도였다. "바그너의 음악에서 바이올린, 베이스, 관악기의 울림, 나의 마음속에서 나의 모든 빛깔을 보았다. 야성적이며 미친 것 같은 선들이 내 앞에 그려졌다. 회화는 음악이 갖고 있는 것과 같은 힘을 발휘할 수 있다." 바그너가 마지막 오페라를 작곡했던 라벨로에서 그의 음악을 사랑했던 칸딘스키의 그림이 겹쳐 보이는 것은 나름 자연스러울 수도 있겠다는 생각이 아름다운 풍경의 중정을 나오면서 문득 들었다.

하늘과 땅이 맞닿아 있듯이 라벨로는 미술과 음악이 혼재되어 있었다. 겨울의 상큼한 바람 속에서 조용히 예술이 조응하고 있었다. 아마 라벨로의 이런 분위기가 수많은 예술가를, 음악가 바그너를 불러들였을 것이다. 시끌벅적한 음악 페스티벌 도시라는 위상과는 조금은 다른, 라벨로의 참멋이 이런 풍경 속에서 조용히 울려퍼지고 있음을 느꼈다.

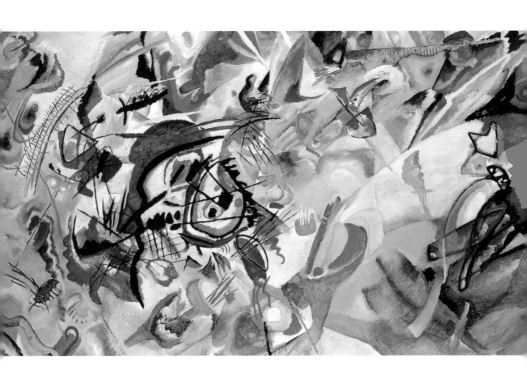

바실리 칸딘스키, 〈구성 7〉, 1913년

골목길과 언덕길이 라벨로 곳곳에 아기자기함을 더한다.

길을 걷다가 들어간 어느 빌라의 중정

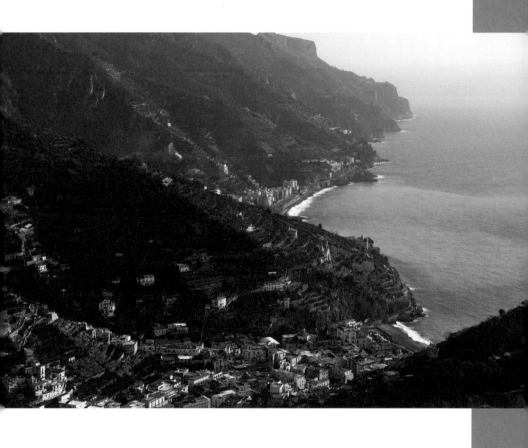

눈앞에 해안가 마을과 아말피 해안의 아름다움이 펼쳐진다.

6부

시칠리아

Sicilia

I.
시라쿠사

오르티자에서
아르키메데스를 보다

갑자기 시칠리아에 가고 싶다는 강렬한 욕망이 생겼다. 과거 프랜시스 포드 코폴라 감독의 〈대부〉, 주세페 토르나토레 감독의 〈시네마 천국〉과 〈말레나〉를 보고 시칠리아에 관심을 갖고는 있었지만 이렇게 강렬한 욕망은 조금 급작스럽게 생겼다. 생뚱맞지만 한 만화책 때문이었다. 『기생수』와 『히스토리에』로 유명한 이와아키 히토시가 그린 단편집 『유레카』는 시칠리아의 시라쿠사를 배경으로 로마와 카르타고 전쟁 당시에 활동했던 아르키메데스의 이야기를 흥미롭게 담고 있다. 이 책에는 아르키메데스가 만들어 시라쿠사 방어에 중요 역할을 한 전쟁 기계와 당시의 도시 풍

경이 생생하게 담겨 있는데, 이를 읽고 있자니 너무나 그곳에 가고 싶어졌다. 시칠리아의 시라쿠사!

나폴리에서 완행 야간열차를 탔다. 밤새도록 불편한 6인용 컴파트먼트에서 뒤척이다가 잠깐 눈을 붙였다 뜨니 객차 분위기가 조금 이상했다. 일반적인 덜컹거림이 없었다. 지저분한 창문 유리 때문에 바깥 풍경이 흐릿하게 보였다. 어둡지는 않았다. 이상한 생각에 객실 밖으로 나와 객차 문으로 가보았다. 실내였다! 옆에 기차가 여러 대 서 있었다. '내가 꿈을 꾸고 있는 것인가.' 비현실적인 풍경에 어리둥절했다. 옆에 서 있던 이탈리아 사람이 지금 기차가 시칠리아행 배 안에 있다고 설명해주었다. 본토와 시칠리아를 연결하는 배 안에 기차가 실려 있었던 것이다. 기차에서 내려 실내 계단을 뛰어올라갔다. 계단 위 문을 열자 차가운 밤바다 기운이 얼굴에 와 닿았다. 저 멀리 동이 트고 있었다. 시칠리아의 관문 항구인 메시나에 '입항'하고 있었다. 기차들은 이곳에서 항구에 설치된 궤도에 올라 시칠리아 각지로 향했다. 내가 탄 기차도 시라쿠사를 향해 다시 달렸다. 흥미로운 경험이었다.

점심때 도착한 시라쿠사는 한낮의 햇볕이 말 그대로 '강렬했다.' 숙소에 들러 여장을 풀자마자 아르키메데스의 흔적을 찾아 나섰다. 아르키메데스는 목욕탕에서 이른바 부력을 통해 부피와 무게의 상관관계를 밝힌 '아르키메데스의 원리'로 유명한데, 이를 알아냈을 때 너무 기쁜 나머지 목욕탕에서 옷도 입지 않고 뛰쳐나와 "유레카(알아냈다)"라고 외쳤다는 일화는 잘 알려져 있다. 그는 기원전 287년경 시칠리아의 시라쿠사에서 태

어나 그 시대를 대표하는 수학자이자 공학자이자 과학자로 일생을 보냈다. 앞에서 이야기한 아르키메데스의 원리를 비롯하여 도형의 넓이 계산, 원주율 계산, 지레의 원리 등 다양한 방면에서 업적을 쌓았다. 그는 공학자로서 로마와 카르타고 사이에 벌어진 포에니전쟁중 제2차 포에니전쟁(기원전 218년~기원전 201년) 때 카르타고와 손잡은 시라쿠사를 위해 수많은 무기를 만들어 로마를 괴롭혔다. 시라쿠사가 함락된 후 그는 로마 병사에게 목숨을 잃었다 한다. 하지만 내가 본 만화『유레카』는 당시의 이야기를 각색한 것이었다.

아르키메데스의 흔적을 찾기 위해 먼저 오르티자로 향했다. 오르티자라는 바닷가 옆의 섬은 아르키메데스 이전부터 있었던 구시가지로 이곳이 바로 시라쿠사의 시작점이었다. 기원전 734년경 코린토스 출신의 그리스인들이 이곳에 최초의 그리스 식민지 시라쿠사이를 건설하면서 시라쿠사의 역사가 시작되었다. 이후 아르키메데스의 시대를 거쳐 로마와 비잔틴 제국, 사라센, 노르만, 아라곤 왕가의 지배 등 변화무쌍한 역사를 거쳐 19세기 후반 이탈리아왕국에 통합되어 지금에 이르렀다. 오르티자 맨 앞에 위치한, 만화책에서 보았던 바닷가의 성을 실물로 보고 있자니 현실과 상상의 세계가 마구 뒤섞였다. 중앙광장인 두오모광장 앞의 유명한 바로크양식의 성당은 기원전 5세기에 지어진 아테나 신전을 개축한 것으로 곳곳에 그리스시대 도리아양식의 기둥이 섞여 밖으로 삐져나와 있었다. 오랜 역사의 겹이 느껴지는 곳이었다.

성당 앞 광장 옆 카페에 앉아 잠시 더위를 피했다. 차가운 레몬슬러시

를 마시며 주변을 둘러보니 바로크시대의 건축물들이 또다른 시대를 증언하고 있었다.

걸음을 옮겨 내륙의 고고학 지역으로 향했다. 이곳에는 아르키메데스의 무덤을 비롯하여 기원전 5세기의 그리스극장, 박물관 등이 자리잡고 있었다. 꽤 넓은 고고학 지역의 한쪽 돌산에 한 무리의 무덤이 있었는데, 이곳에 아르키메데스의 무덤이 있었다. 아르키메데스가 사망한 지 137년 뒤인 기원전 75년 시라쿠사의 관리로 임명된 키케로가 원기둥과 구가 묘비에 그려져 있다는 이야기를 듣고 가시나무 덤불 사이에 가려져 있던 그의 묘비와 무덤을 발견했다고 하는데, 지금은 출입을 금지하여 먼발치에서밖에 볼 수 없었다. 그래도 꽤 가슴 떨리는 경험이었다.

해질녘 다시 오르티자를 찾았다. 낮과 달리 광장 주변을 장식한 노란 조명이 운치를 더했다. 광장 한쪽에서는 신혼부부가 사진을 찍고 있었다. 동네 아이들이 주변에서 뛰어놀고 있었고 거리악사가 아들과 함께 음악을 연주하고 있었다. 낭만적인 풍경이었다. 오르티자 주변 바닷가 도로를 산책하고 있자니 오래된 집들 사이로 켜져 있는 등불 아래 바다가 아름다웠다. 파도의 포말과 함께 등불에 반사되어 반짝이는 바다를 보고 있노라니 어디서 본 듯한 풍경이었다. 아, 고흐의 그림 속이었다.

〈론강의 별이 빛나는 밤〉은 고흐가 파리를 떠나 아를에 머무를 때인 1888년 9월에 그린 작품이다. 1889년 《앵데팡당》 전시에 출품되어 그가 죽기 전 대중에게 공개된 몇 안 되는 그림이다. 밤하늘에는 별이 반짝이고 한 커플이 강변을 산책하고 있다. 오르세미술관에서 이 작품을 보면서

개인적으로 느낀 인상적인 부분은 강변길을 밝힌 가스등과 주변 집의 불빛이 반사되어 강물에 긴 빛을 만든 것이었다. 선명하고 짙은 남색 하늘과 강, 원색의 노란색이 실제 풍경이 아닌 꿈속의 정경 같았다. 최근 론강 주변 사진을 보면 고흐가 이 그림을 그린 곳은 말끔히 단장되어 그림의 느낌과는 사뭇 다른데, 오히려 시라쿠사의 이곳 풍경이 고흐의 그림 속 정경과 닮아 있었다. 이렇듯 시라쿠사는 수많은 시간대가 겹겹이 포개져 있었다. 아르키메데스부터 고흐까지.

　만화를 보고 이곳을 찾다니……. 내가 생각해도 꽤 무모했는데, 결과적으로 이곳에서 일주일을 머무르고 말았다. 저녁노을이 붉게 물드는 오르티자의 좁은 골목을 거닐고, 주변 바닷가 길에서 고흐의 감성을 떠올리고, 성당 앞 광장에서 연주하는 악사를 보고 있자니 무모함이 여행의 원동력이라는 여행의 기본이 절로 떠올랐다. 그 기본은 대부분 꽤 만족스러운 결과로 이끌었다. 여행길에서 발견하는 '유레카'였다. 오르티자의 오래된 성벽에 가만히 손을 대보았다. 오래전 아르키메데스가 이곳에서 다양한 발견과 발명을 했으리라. 오래된 벽돌을 통해 2000년의 역사가 오버랩되었다.

빈센트 반 고흐, 〈론강의 별이 빛나는 밤〉, 1888년

나폴리에서 시칠리아로 들어가는 기차. 본토와 시칠리아 사이에는 다리가 없어 승객들
도 그대로 태운 채 기차를 배에 싣고 운반한다.

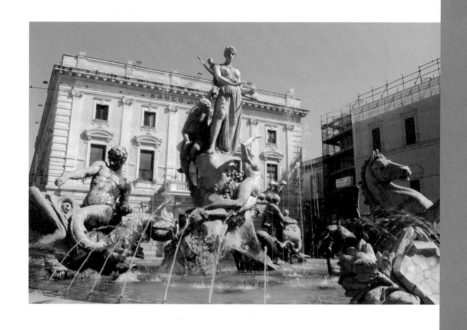

아르키메데스의 고향을 기념하는 아르키메데광장의 분수대

기원전 4세기에 지어진 아폴로 신전. 이후 비잔틴양식의 성당과 이슬람 사원으로 사용되다가 복원한 곳이다. 남아 있는 기둥의 크기로 그 규모를 짐작할 수 있다.

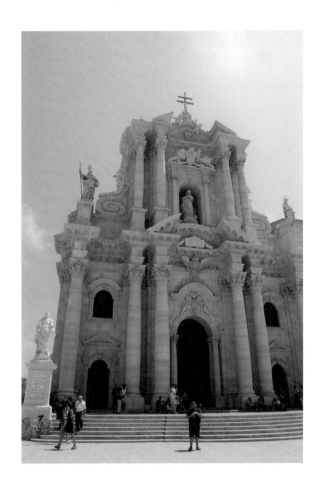

기원전 5세기에 지어진 아테네 신전 자리에 세워진 시라쿠사의 두오모. 16세기 바로크 양식을 보여주는 걸작이다. 안쪽에서는 신전의 도리아양식 기둥도 볼 수 있다. 두오모 앞에는 영화 〈말레나〉에서 인상 깊게 보았던 광장이 펼쳐져 있다.

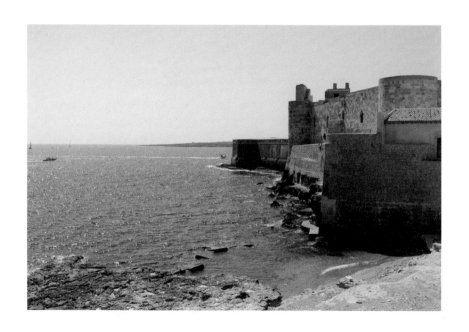

바닷가 끝에 위치한 오르티자를 지키던 마니아체성. 시라쿠사를 찾은 이유였던 이와아
키 히토시의 『유레카』를 보면 이 오르티자의 성에서 아르키메데스의 공성 무기로 로마
군을 무찌른다. 그러나 시대에 맞지 않게 이곳은 전형적인 중세시대의 성이다.

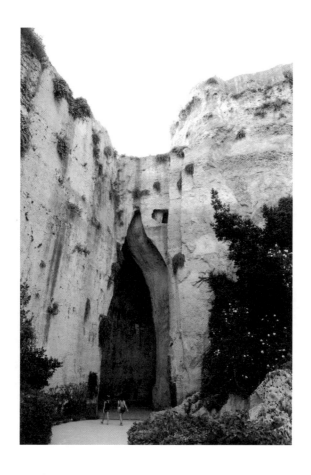

과거 시라쿠사의 건축을 위한 석재를 제공했던 채석장 한편에 길이 65미터, 높이 23미터의 '디오니시오스의 귀'라는 동굴이 있다. 한때 감옥으로 사용되었던 곳으로 폭군 디오니시오스가 죄수가 이야기하는 작은 소리도 옆에서 하는 것처럼 크게 들린다고 말한 데서 유래한다.

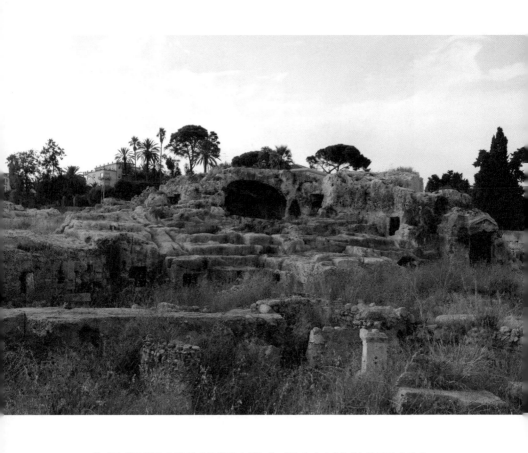

고고학 지역 한쪽 돌산에 한 무리의 무덤이 있는데, 이곳에 아르키메데스의 무덤이 있다.

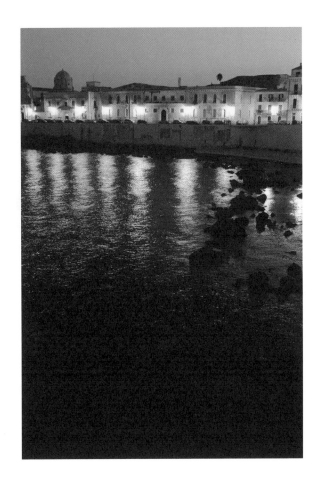

오르티자 해안길을 산책하다 만난 고흐의 그림 속 같은 풍경

2.
팔레르모

근대의 풍경,
기묘하고 낭만적인
도시

19세기에 활약한 인상파는 근대 도시의 발전을 찬양했다. 에드가르 드가의 〈압생트〉처럼 당시 도시의 급속한 발전에 따른 문제를 증언하기도 했지만 기본적으로는 근대기 기술과 도시 발전에 긍정적인 시선을 보냈다. 그래서 그들은 도시 풍경과 새로운 문물을 화폭에 담았다. 클로드 모네의 〈생라자르역〉(1877), 귀스타브 카유보트의 〈비 오는 날의 파리 거리〉(1877) 등이 대표적이다.

그리고 카미유 피사로의 그림이 있다. 바로 〈몽마르트르대로〉다. 카미유 코로의 영향을 받아 풍경화에 전념했고 1874년 시작한 인상파 전시

에 참여한 이래 매회 참여했다. 인상파의 주요 화가로 꼽힌다. 폴 세잔과 폴 고갱에게 커다란 영향을 미치기도 했는데, 시력이 약해지면서 실내 창문에서 바라본 풍경을 그리기 시작했다. 그 결과물이 바로 〈몽마르트르대로〉다. 피사로는 1897년 봄부터 겨울까지 창밖으로 본 몽마르트르대로를 총 14점의 그림으로 그렸다. 각기 다른 계절과 시간대의 작품들은 인상파의 주요 관심사였던 변화하는 빛과 날씨에 대한 효과를 탐구한 결과였다. 이와 함께 변화하는 도시의 발전상을 기록하는 결과도 낳았다. 차분한 거리의 풍경부터 행진 풍경, 눈이 쌓인 풍경, 밤의 풍경까지 19세기 파리의 거리가 〈몽마르트르대로〉의 화폭 속에 오롯이 담겨 있다.

그런 도시의 풍경을 직접 볼 줄이야. 바로 팔레르모에서였다. 인상파가 발전하고 있는 19세기의 최신식 도시 풍경을 담았다면, 역설적이게도 팔레르모는 그런 근대기 도시의 풍경에 멈추어 있었다. 일종의 박제처럼.

시라쿠사에서 버스를 타고 섬을 관통하여 팔레르모로 향했다. 중간에 멈추어 선 휴게소 풍경이 선인장과 함께 꽤 황량했다. 변화무쌍한 풍경이었다. 한참을 달려 도착한 팔레르모의 첫인상은 기묘했다. 버스에서 내려 시가지로 들어서자 갑자기 도시가 19세기 말로 타임슬립을 해버렸기 때문이다. 좋게 이야기하면 인상파 그림에서 보았던 근대기의 노스탤지어를 느낄 수 있었다는 것이고, 나쁘게 이야기하면 그 시절 이후로 도시가 전혀 발전하지 않은 듯했다. 자동차와 오토바이, 마차가 자연스럽게 공존했다! 처음 마차를 보았을 때 관광용 마차인 줄 알았는데 아니었다. 실제 교통수단이었다. 내가 지금 어디에 있는지 잠시 혼란스러울 정도였다. 지

나치게 화려한 건물과 지저분할 정도로 쇠락한 거리의 부조화도 이 혼란
에 무게를 더했다. 여기에 이슬람·기독교 문명의 혼재로 인한 독특한 역
사적 흔적이 이 도시의 기묘함에 방점을 찍었다.

과거를 걷는 듯한 첫인상과는 달리 팔레르모는 시칠리아의 '주도州都'
다. 아니 주도의 역할을 넘어 팔레르모가 유럽 역사에서 갖는 위상은 지
금의 풍경들과는 차원이 달랐다. 기원전 8세기 페니키아의 식민 도시로,
카르타고의 요새로, 로마·비잔틴 제국의 지배를 거쳐 9세기에는 이슬람
교의 지배까지 팔레르모는 다양한 민족의 문화를 흡수했다. 11세기에는
유럽 북쪽의 노르만족이 이곳을 정복하여 시칠리아왕국을 건설하면서 이
곳을 본거지로 삼았다. 독일 혈통의 프리드리히 2세 시대에는 학문과 예
술의 번영을 이루기도 했다. 팔레르모에 갖는 혼란스러움과 시간여행 느
낌의 기묘함에는 이런 배경이 있었다.

팔레르모의 또다른 '기묘함'은 '마피아'에 있다고나 할까. '아름다움' 또
는 '자랑'이라는 '나름' 뜻밖의 의미를 지닌 마피아는 원래 19세기 시칠리
아에서 활동했던 반정부 조직이었다. 20세기 미국으로 건너가 한 시대를
풍미한 범죄 조직으로 발전하고 말았지만. 흡사 프랜시스 코폴라가 감독
한 〈대부〉의 한 장면 속에 나오는 듯한 그 시대의 분위기가 도시 전체를
감싸고 있었다. 실제로 마시모극장에서는 〈대부 3〉가 촬영되기도 했다.
살펴보니 숙소 근처에 있었다. 슬슬 걸어서 극장 쪽으로 향했다.

마시모극장은 이탈리아 3대 극장으로 불릴 정도로 규모가 컸다.
1861년 이탈리아 통일을 기념하여 1874년부터 22년에 걸쳐 건설되었으

니 규모가 클 만도 했다. 근처에 위치한 또다른 극장인 폴리테아마 가리 발디 극장도 그 '포스'가 장난이 아니었다. 이런 극장을 통해 쇠락했지만 예술이 충만한 도시임을 느낄 수 있었다. 수많은 문명과 예술이 섞인 역사가 그들 주변에 자연스레 자리잡아서일 것이다. 마틴 스코세이지 감독이 제작한 다큐멘터리 영화 〈나의 이탈리아 여행기〉를 본 적이 있다. 시칠리아 팔레르모 근방 출신인 부모님의 흔적을 통해 이탈리아 영화의 역사를 훑는 다큐멘터리 영화였다. 이때 보았던 강렬하면서도 낭만이 흘러넘치는 흑백의 이탈리아 예술 영화의 정경이 내가 걷고 있는 팔레르모 거리 곳곳에 흐르고 있었다.

팔레르모대성당으로 향했다. 팔레르모의 시그니처 스폿이었다. 사라센족이 이슬람 사원으로 사용했던 곳을 12세기 말 대주교가 성당으로 바꾸었다. 18세기까지 공사가 진행되었다. 긴 건축 시간으로 인해 비잔틴, 아랍, 노르만, 네오고딕 양식 등이 혼합된 독특한 아름다움을 뿜냈다. 시칠리아왕국 시절 학문과 예술의 번영을 이룩했던 프리드리히 2세의 무덤도 이곳에 있었다. 근처에는 기묘하게 생긴 문이 자리잡고 있었는데, 바로 포르타 누오바였다. 이 문은 16세기 튀니지와의 싸움에서 승리한 것을 기념하기 위해 지은 것이다. 개선문과 위의 지붕 건물이 독특했는데, 여전히 이 좁은 문을 통해 자동차가 지나다녔다. 포르타 누오바를 보면서 관리 문제 때문에 길 위의 섬으로 덩그러니 놓여 있는 목조 건축물인 숭례문이나 흥인지문이 생각났다. 과거와 현재가 여전히 함께 공존하고 아직도 이용된다는 점에서 조금은 부러웠다.

이런 관광 스폿 외에도 팔레르모는 도시 곳곳을 산책하는 것 자체가 즐거운 도시였다. 흡사 카미유 피사로가 그린 19세기 도시를 둘러보는 듯이 역사의 오래된 흔적이 곳곳에 남아 있었다. 길가의 아기자기한 식당들과 복작거리는 사람들로 가득찬 시장, 마차를 타고 다니는 어린아이들과 가스통을 싣고 달리는 스쿠터 아저씨들이 정겨웠다. 이렇게 팔레르모는 기묘한 도시였다. 아니 괴테가 "세계에서 가장 아름다운 도시"라고 찬사를 아끼지 않았던 것처럼 매우 아름답고 과거와 현재가 마구 뒤섞인 기묘하면서도 낭만적인 도시였다.

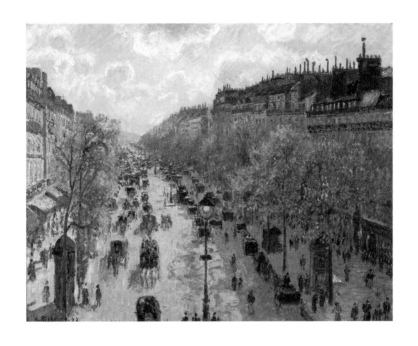

카미유 피사로, 〈몽마르트르대로, 봄 풍경〉, 1897년

카미유 피사로, 〈몽마르트르대로, 밤 풍경〉, 1897년

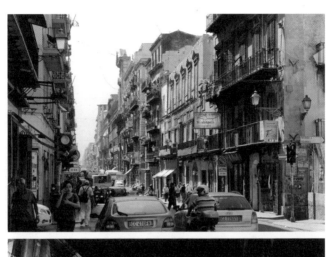

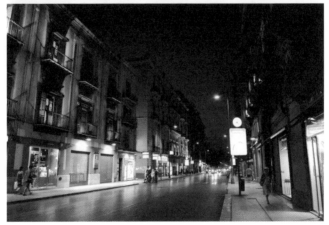

과거로 돌아간 듯한 팔레르모 시내의 낮과 밤

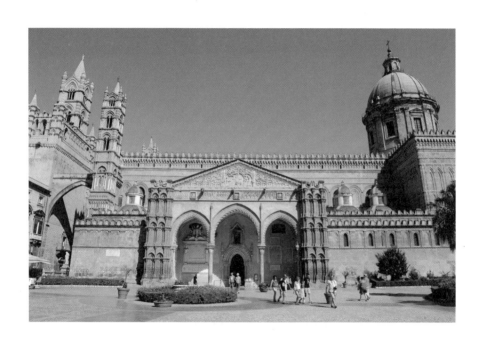

팔레르모의 시그니처 스폿인 팔레르모대성당. 비잔틴, 아랍, 노르만, 네오고딕 양식 등
이 혼합된 독특한 아름다움을 뽐낸다.

16세기 튀니지와의 싸움에서 승리한 것을 기념하기 위해 지은 포르타 누오바. 개선문을 받치고 있는 거대한 남상 기둥은 무어인들로 묘사되어 있다.

프레토리아 분수가 있는 프레토리아광장에는 팔레르모 시청이 위치해 있다. 프레토리아 분수는 원래 피렌체 산클레멘토궁전에 있던 분수를 644조각으로 나누어 이곳으로 옮긴 것이다. 48개의 석상이 세워져 있는 르네상스 예술의 걸작이다.

팔레르모 도시 풍경. 벽의 낙서, 시장에서 파는 카세트테이프가 옛날 향수를 불러일으
키고 마차를 타고 다니는 어린아이들과 가스통을 싣고 가는 스쿠터 아저씨들이 정겨워
보인다.

3.
체팔루

〈시네마 천국〉 속
독특한 풍경

　무슨 일을 하든지 자신의 일을 사랑하렴. 네가 어렸을 때 파라디소의
영사실을 사랑했듯이.

<div style="text-align: right">– 〈시네마 천국〉에서</div>

　알프레도는 시칠리아를 떠나는 토토에게 이렇게 이야기한다. 사랑에 실
패한 토토는 시칠리아를 떠나 영화감독으로 큰 성공을 거둔다. 이후 알프
레도가 세상을 떠났다는 소식을 듣고 30년 만에 고향 시칠리아를 찾는다.
　1988년 제작된 주세페 토르나토레 감독의 〈시네마 천국〉은 영화에 대

한, 그리고 사랑과 우정에 관한 아름다운 영화다. 호암아트홀에서 상영했는데, 지금처럼 멀티플렉스극장 시스템이 아니어서 보고 싶은 영화를 보려면 하나뿐인 개봉관으로 가야 했던 시절이었다. 이곳에서 개봉한 〈시네마천국〉을 보았을 때의 설렘이란. 진정한 '시네마 천국'의 시절이었다고 할까. 영화도 좋았지만 영화 속 엔니오 모리코네의 음악이 너무나 아름다워 오랜 시간 카세트테이프가 늘어날 정도로 돌려 들었던 기억이 남아 있다.

시칠리아 출신의 감독 주세페 토르나토레는 이 영화의 한 장면을 체팔루에서 촬영했다(그의 영화 대부분이 시칠리아가 배경이다). 영화에서 가장 멋진 장면 중 하나로 기억되는, 바닷가 옆 야외 영화관에서 젊은 토토와 엘레나가 빗속에서 만나는 장면을 찍은 곳이 바로 체팔루의 바닷가였다. 그 사실 하나만으로도 이곳은 꼭 찾아가보고 싶은 장소가 되었다. 마침 팔레르모에서 별로 멀지 않다는 것을 알고 길을 나섰다. 멀지는 않지만 기차를 두 번 갈아타고서야 도착할 수 있었다. 역에서 나오자 좁은 언덕길이 해안가로 길게 나 있었다. 오른쪽 위로는 커다란 바위산이 자리잡고 있었다. 이름도 바위를 뜻하는 '로카'였다. 체팔루는 그리스인들이 처음 세운 도시로 '체팔루'라는 이름은 깎아지른 듯한 바위곶이라는 의미의 그리스어 '세팔라이디움'에서 유래했다. 바위산 때문에 전략적 요충지로 평가받은 이곳은 시라쿠사, 카르타고, 로마, 시칠리아왕국을 거치면서 그 오랜 역사를 자랑하게 되었다.

먼저 영화에 등장했던 바닷가로 방향을 잡고 슬슬 걸었다. 오랜 역사의 흔적을 드러내고 있는 아담한 거리였다. 길을 걷다보니 작은 광장 옆에 체

팔루대성당이 자리잡고 있었다. 팔레르모와 몬레알레의 성당에 비하면 규모는 작지만 역사적으로 유서 깊은 오래된 곳이었다. 1131년 짓기 시작하여 15세기에 완공되었는데 로마네스크, 비잔틴, 이탈리아 노르만 양식 등이 섞여 있다. 성당 제단 위에 제작된 '만물의 지배자'를 의미하는 금빛의 판토크라토르Pantokrator는 12세기 비잔틴 모자이크의 정교함으로 빛난다.

바닷가에서는 〈시네마 천국〉에서 보았음직한 어린 '토토'들이 신나게 다이빙 놀이를 하고 있었다. 바로 이곳이 영화의 '그 장면'을 찍은 곳이었다! 영화관 스크린과 좌석이 있는 방파제는 아이들의 다이빙 놀이터로 변신했다. 방파제 위 벤치에 잠시 앉아 아이들이 노는 것을 지켜보았다. 다이빙 기교를 부리는 아이들의 으쓱함이, 시원한 포말을 퍼뜨리며 자유로이 물놀이를 즐기는 아이들의 자유분방함이 입가에 미소를 짓게 만들었다. 체팔루는 시칠리아에서도 손꼽히는 휴양지인지라 방파제 옆 백사장에는 많은 사람이 여유롭게 휴가를 즐기고 있었다. 관광객들의 천국이라 할 만했다.

벤치에 앉아 땀을 식히며 주변을 둘러보고 있자니 영화에도 나왔던, 백사장 뒤로 펼쳐져 있는 독특한 건물들이 눈에 들어왔다. 여러 건축물이 얼기설기 엮여서 독특한 아름다움을 뽐내고 있었다. 뒤의 육중한 바위산과 함께 보고 있노라니 공간의 깊이감은 사라지고 거대한 캔버스에 그려진 그림 같았다. 흡사 조르주 브라크의 풍경화 같은 느낌이었다.

조르주 브라크는 파블로 피카소와 함께 입체파(큐비즘)를 창시하고 발전시킨 프랑스 화가다. 지금 우리가 보고 있는 동시대 미술을 만들었다

고 할 수 있는 혁명적인 화가다. 1882년 파리 근교의 아르장퇴유에서 태어난 그는 1900년 파리로 건너와 인상주의와 야수주의 운동의 영향을 받았다. 또한 폴 세잔으로부터 커다란 영향을 받았는데, 1908년 여름에는 세잔이 말년을 보낸 남프랑스의 에스타크까지 방문할 정도였다. 그해 가을 그는 풍경을 그리는 데 새로운 실험을 했다. 세잔 특유의 단순화된 형태와 색채의 영향을 발전시킨 것이다. 그는 형태를 단순화하는 데 그치지 않고 형태를 해체하여 새로이 재구성했다. 오히려 이를 통해 형태를 더욱 강조했던 것이다. 이를 위해 색도 단순화했다. 그 결과 발표한 그림이 〈에스타크의 집〉이었다. 브라크는 이 작품을 살롱에 출품했지만 반응이 좋지는 않았다. 어떤 비평가는 그의 작품에 대해 '입방체cube'의 집합이라고 평하기까지 했다. 결국 이 '큐브'라는 말이 '큐비즘'이라는 혁명적인 미술 사조의 이름을 만드는 데 결정적 역할을 했지만 말이다.

자연을 기하학적 기법으로 단순화하고 재현의 눈속임인 원근법을 배제한 〈에스타크의 집〉은 사실적으로 재현한 그림에 익숙한 사람들이 처음 보면 당황할 수도 있다. 하지만 결국 이를 통해 우리에게 자연을, 형태를 새로이 바라보게 하고 인식하게 만든다. 기념비적인 작품이다.

눈앞의 풍경이 흡사 그러했다. 무질서함 속에서 기하학적인 모던함이 스며 있었다. 평면적이지만 입체적인 느낌의 재미있는 풍경이었다.

이제는 동네 뒤에 우뚝 솟아 있는 로카로 발길을 돌렸다. 한참을 올라가야 했다. 더운 날씨라 땀이 비 오듯 쏟아졌다. 가는 길에는 기원전 9세기에 지어진 달의 여신 디아나를 위한 신전이 있었다. 폐허 속에 가만히

서 있자니 역사의 유구함이 몸속으로 스멀스멀 스며드는 느낌이었다. 더 오르다보면 혹시나 있을 낙오를 걱정하여 감시원이 자리잡고 이름을 적도록 했다. 그 정도 높이는 아닌 듯한데, 7시까지는 내려와야 한다고 강조했다. 꼭대기에 오르니 사라센족이 지은 시타델의 흔적이 남아 있었다. 아무도 없어서인지 고요했다. 주변에서 염소들이 한가로이 풀을 뜯으며 휴식을 취하고 있을 뿐이었다. 성벽 아래로 바다와 도시가 까마득하게 보였다. 생각보다 높았다. 시원한 정경이 땀을 식혀주었다.

　7시 전에 내려와야 한다는 이야기가 생각나 서둘러 내려왔다. 거리에 들어서니 그림자가 길어졌다. 작은 분수 옆 카페에 앉았다. 가만히 눈을 감고 있으려니 〈시네마 천국〉의 애틋한 감성이 거리 곳곳에 흐르는 것이 느껴졌다. 알프레도가 토토에게 이야기했던 말이 귓가에 맴돌았다. 힘들더라도 좋아하는 일을 하는 것, 그리고 이를 할 수 있는 세상이 우리에게는 또다른 의미의 '천국'일 것이다.

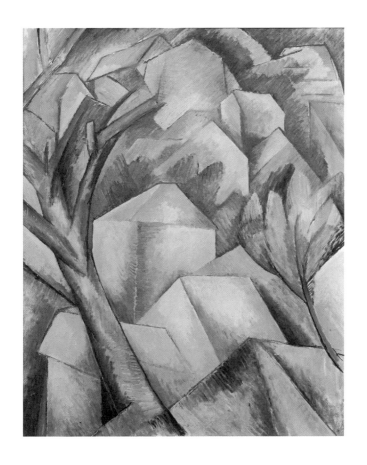

조르주 브라크, 〈에스타크의 집〉, 1908년

영화에도 나왔던, 백사장 뒤로 펼쳐져 있는 건물들이 얼기설기 엮여 독특한 아름다움을
뿜낸다. 육중한 바위산과 함께 공간의 깊이감은 사라지고 조르주 브라크의 〈에스타크
의 집〉을 보는 것처럼 느껴진다.

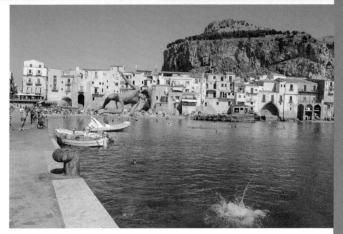

〈시네마 천국〉에 나오는 야외 영화관을 찍은 방파제. 많은 아이의 다이빙 놀이터로 바
뀌어 있었다.

체팔루대성당. 로마네스크, 비잔틴, 이탈리아 노르만 양식 등이 섞여 있다.

로카로 올라가다보면 체팔루의 정경이 한눈에 들어온다. 꼭대기에는 사라센인이 지은
시타델의 흔적이 남아 있다.

4.
몬레알레

독보적으로
아름다운 성소

시오노 나나미는 몬레알레대성당을 문자로 설명하기 절망적일 정도로 아름답다고 했다. 그가 쓴 또다른 책에서는 단 하나의 결혼식 성당을 꼽는다면 바로 이곳이라고 '단언'했다. 몬레알레대성당. 유럽으로 넓히지 않아도, 이탈리아만 하더라도 수많은 아름다운 성당이 있는데, 대체 얼마나 아름답기에 단 하나의 결혼식 장소로 이곳을 꼽았을까? 작가의 책을 읽으면서 궁금증이 일었다. 때마침 시칠리아에 왔고, 게다가 몬레알레는 내가 묵었던 팔레르모 바로 옆에 위치해 있어 못 갈 이유가 없었다.

숙소에서 일찌감치 길을 나섰다. 그런데 몬레알레까지 가는 길이 녹록

지 않았다. 팔레르모대성당 근처의 버스 정류장에 도착하고 나서야 몬레알레행 버스가 띄엄띄엄 있다는 사실을 알았다. 정류장 주변 카페에서 커피를 마시면서 한참을 기다린 후 오전 끝 무렵에야 겨우 버스에 오를 수 있었다. 꾸불꾸불한 길을 한참 동안 올라갔다. 창밖을 보니 한쪽으로 팔레르모와 바다가, 그 옆으로 메마른 느낌의 산이 펼쳐져 있었다. 학창 시절에 배운 전형적인 '고온 건조'의 지중해성 기후가 시각적으로 형성되어 있는 듯했다. '아마 지중해성 기후에 알맞은 올리브 등을 재배하고 있겠지.'

도착한 몬레알레의 첫인상은 작은 바위산 위에 위치한 소박한 마을이었다. 그리고 정류장 바로 옆에는 시오노 나나미가 칭송해 마지않은 성당이 있었다. 시오노 나나미가 이야기했듯이 외관은 화려하지 않았다. 팔레르모대성당이 과시하는, 외관부터 주눅 들게 하는 화려함은 보이지 않았다. 하지만 규모는 상당했다. 들어가기 전에 주변을 둘러보았다. 앞쪽에 있는 자그마한 광장에서는 아이들이 비둘기떼와 놀고 있었다. 흔한 동네 풍경이었다. 건물 벽 옆으로는 성당을 봉헌한 왕의 동상과 성모 마리아상이 있었고 그 주변으로 여러 석상이 방치되어 있다시피 서 있었다.

성당으로 들어갔을 때 반전이 있었다. 온통 황금빛이었다. 내부를 치장한 금빛에 눈이 부실 정도로 화려했다! 남성적인 육중한 외관과 여성적인 화려한 내부가 보는 이에게 극적인 반전을 안겨주었다. 시칠리아에서 느껴보지 못했던 화려함이 그 안에 있었다. 지금까지 시칠리아의 성당들에서 보았던 소박함과 쇠락함의 기운을 이곳에서는 찾아볼 수 없었다. 제단 뒤 널찍한 공간 벽 위로는 판토크라토르가 또다른 화려함으로 내려다보

고 있었다. 벽은 금빛 모자이크화로 뒤덮여 있었다. 매우 아름다웠다. 천장을 받들고 있는 프레임 또한 금빛으로 휘황찬란했다.

몬레알레대성당은 1174년에 착공되어 1189년에 완성되었다. 9세기 사라센의 침공으로 기독교 세상이 무슬림 세상이 된 지 200년 뒤 1072년 앵글로-노르만 군대가 시칠리아를 점령한 후 다시 기독교 세상이 도래했다. 그리고 다시 100년 뒤, 1172년 시칠리아 노르만왕조의 왕이 된 윌리엄 2세가 몬레알레에 새로운 대성당을 짓도록 했다. 전설에 따르면 윌리엄 2세가 몬레알레에서 사냥을 하던 중 캐러브나무 아래서 깜박 잠이 들었는데, 꿈에 성모 마리아가 나타나 성당을 지으라고 했다. 이를 신기하게 여겨 나무를 파보니 뿌리 아래에 성당을 지을 정도로 충분한 금화가 있었다 한다. 당시 노르만왕조와 팔레르모 대주교가 경쟁적으로 대성당을 짓기 위한 경쟁을 했다. 그 결과 탄생한 몬레알레대성당은 중세 노르만 건축양식으로 지어진 건축물 중 가장 아름답다고 평가된다. 외관은 네오아랍풍으로 큰 특징이 없지만 내부는 금색 모자이크화로 화려함을 자랑한다. 전설 속 이야기 때문인지는 모르겠지만 이 성당은 승천한 동정녀 성모 마리아에게 봉헌되었다.

때마침 실내에서는 행사가 열리고 있었다. 화려한 금빛 실내와 맞물려 주교와 신부, 수많은 신도가 내뿜는 장엄함 기운으로 숭고함이 한층 크게 느껴졌다. 화려한 성당 내부를 둘러보고 밖으로 나오니 거대한 미술 작품 속을 거닐고 나온 듯한 느낌이었다. 구스타프 클림트의 작품 속 같은 느낌. 바로 〈키스〉라는 작품이다. 개인적으로 현대미술계에서 가장 화려한

느낌이 드는 그림이다.

구스타프 클림트는 우리에게도 친숙한 오스트리아 화가다. 그는 어렸을 때 회화와 수공예적인 장식교육을 받았는데, 아버지가 금세공사이자 판화가였던 점도 영향을 주었을 것이다. 졸업 후 공방을 차려 공공건축물에 벽화를 그렸는데, 비엔나의 국립극장과 미술사박물관에 장식화를 그린 후 인기 작가로 자리매김하게 되었다. 19세기의 다양한 미술운동에 관심을 갖고 있었던 그는 보수적이고 낡고 판에 박힌 미술계에 결별과 분리를 선언하고 '빈 분리파'를 결성하여 새로운 미술세계로 나아가고자 했다. 순수미술과 응용미술이 섞인 총체적인 예술을 지향했다.

〈키스〉는 순수미술과 응용미술이 만난, 회화적 요소와 장식성이 극대화된 작품이다. 키스하는 남녀와 그들을 둘러싼 금색 옷은 관능적이다. 화면 아래의 노란 꽃과 보라 꽃, 녹색의 초원이 금빛과 맞물려 도드라진다. 장식적이면서 화려한 작품이다. 몬레알레대성당이 딱 이런 느낌이었다고 할까. 짧은 꿈을 꾸고 나온 듯한 느낌이었다.

돌아갈 버스가 몇 대 없는 탓에 이번에는 시간을 확인하고 동네를 어슬렁거렸다. 동네는 자그마하고 팔레르모에 비해 고지대에 있어 전망이 좋았다. 성당을 제외하고는 소박하고 정감이 넘치는 곳이었다. 성당을 끼고 주변을 걷자니 시골 동네에 온 것 같았다. 상점 앞에는 앞치마로 만든 시칠리아 기념품이 걸려 있었다. 말런 브랜도가 연기한 〈대부〉의 콜리오네가 가장 중심을 차지하고 있었다. 마피아 동네답다고나 할까. 보고 있자니 피식 웃음이 났다. 조금 과한 장식의 조형물이라든지, 기념품이라든지 돌

아다니기에 재미있는 동네였다.

사실 개인적으로는 이 소박한 동네와 성당이 썩 잘 어울린다는 생각은 들지 않았다. 성당 자체로는 뭐라고 할 엄두가 나지 않을 정도로 아름답지만 이 성당이 위치해 있는 동네와 비교하면 그랬다. 12세기 노르만왕조가 팔레르모 대사제와 사이가 나빠지면서 '과시용'으로 지은 성당이라 더욱 그런 생각이 들었는지도 모른다.

몬레알레에서 가장 마음에 든 것은 자그마한 레스토랑에서 늦은 점심으로 먹은 올리브 오일로 볶은 따뜻하고 소박한 스파게티와 풍부한 우유 거품이 올라간 카푸치노였다. 휘황찬란한 종교적 성소聖所 주변에서 이야기하기에는 음, 너무 세속적인가.

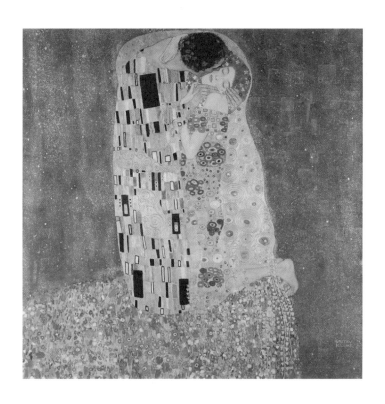

구스타프 클림트, 〈키스〉, 1907~1908년

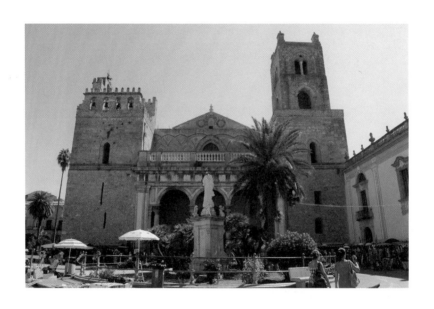

몬레알레대성당. 중세 노르만양식으로 지어진 건축물 중 가장 아름답다고 평가된다.

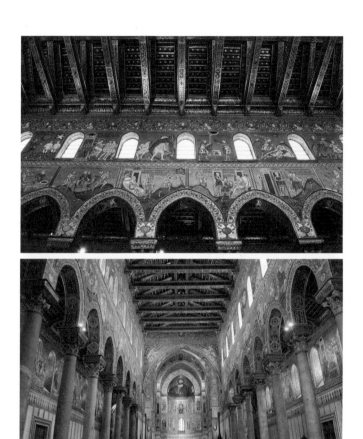

몬레알레대성당 내부. 화려한 금빛 모자이크화로 화려함을 자랑한다.

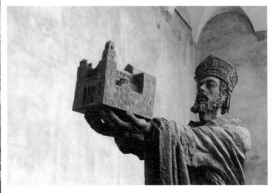

몬레알레대성당 주변에는 성당을 봉헌한 왕의 동상과 여러 석상이 방치되어 있다. 성당
입구 문에서도 오래된 역사의 오라가 느껴진다.

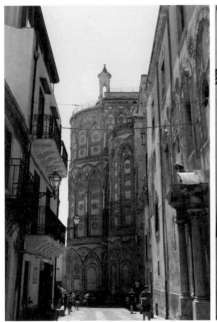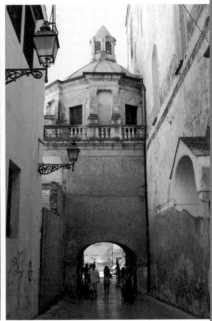

성당 주변의 몬레알레 거리. 둘러보기에 즐거운 동네였다.

5.
타오르미나

고대 극장에서 바라본
광활한 바다

시칠리아의 매력이라고 한다면 이른바 〈시네마 천국〉 영화 속 감성이 살
아 있는 '아련함' 같은 것이라고 할 수 있다. 오래된 역사의 흔적들과 근대
기를 느끼게 해주는 건축물들, 그리고 지금을 살아가는 사람들이 어우러
져 만들어내는 그 '무엇'이 시칠리아의 공기 속을 떠돌고 있다. 아마 과거
가 주는 아름다움을 꿈꾸었던 사람들의 소박한 '향수'가 그것이리라.

기차를 타고 타오르미나로 향했다. 두번째 시칠리아 방문인지라 나름
그 풍경들이 정겨웠다. 지난번에 본토에서 기차를 타고 시칠리아 메시나
로 들어가 시라쿠사로 곧바로 향했을 때는 지나쳐갔던 곳이었다. 이번에

는 몰타에서 카타니아로 들어가 그곳에서 타오르미나로 향하는 여정이었다. 바닷가 옆에 위치한 역에 내리니 멀리 산꼭대기에 마을이 보였다. 오늘의 목적지인 타오르미나였다. 천천히 걸음을 옮겼다. 길을 따라 올라가다 다행히 정류장에서 버스를 잡아탈 수 있었다. 산기슭을 따라 난 구불구불한 길을 올랐다. 바다 건너편에 이탈리아 본토가 보였다.

굽이굽이 오르다가 길옆에 차를 세운 버스 운전사가 종점이라며 내리라고 했다. 그 앞에 문이 있었다. 메시나 쪽에서 온 사람들이 들어가는 포르타 메시나였다. 이곳은 마을 양끝에 각각 메시나 쪽의 포르타 메시나와 카타니아 쪽의 포르타 카타니아가 있었다. 마을은 그 사이에 산을 따라 조성되어 있었다. 건물 사이로 보이는 전망이 아름다웠다. 높은 산 위에 이런 마을이 생겼다는 점이 흥미로웠다. 아마 당시에는 전망이 아니라 방어의 목적이 컸을 것이다.

메인 거리인 코르소 움베르토와 주변을 거닐었다. 독특하게 생긴 나무들이나 발굴된 고대 유적이 눈에 띄었다. 타오르미나 지역은 그리스인들이 도착하기 전 시쿨리족이 기원전 734년에 조성한 도시다. 이후 그리스, 로마 등의 통치를 거치면서 시칠리아섬에서 중요한 도시로 발전했다. 그래서일까? 해발 고도 200여 미터의 산 위에 위치한 도시지만 좁은 지형을 이용하여 건축물들이 꽉꽉 들어차 있었다.

타오르미나의 메인 볼거리인 그리스극장으로 향했다. 지금은 오랜 역사 속에서 살아남은 유적지로서 그리스극장 자체가 볼거리이지만 이 극장이 활발히 운영되었던 2000여 년 전에는 극장이 만들어내는 멋진 무대

와 주변 경관이 최고의 볼거리였을 것이다. 그 정도로 입지가 좋았다. 지금 남아 있는 구조물은 대부분 로마시대에 만들어졌지만 입지와 계획은 그리스시대에 이루어졌기에 지금도 그리스극장이라고 부른다. 해발 고도 200여 미터에 위치해 있지만 규모는 시라쿠사에 이어 두번째로 컸다. 입구를 통해 들어가보니 생각했던 것보다 규모가 컸다. 산꼭대기에 있는 극장. 솔직히 이런 입지의 극장은 처음 보았다. 어떻게 이런 규모의 극장을 산꼭대기에 만들 생각을 했을까. 그리스 아테네의 아크로폴리스 아래의 오데온극장도 놀라웠지만 이곳은 규모와 위치 면에서 더욱 놀라웠다. 과거 사람들의 무모하면서도 예술을 향한 풍류가 느껴져 입가에 미소가 피어올랐다. 멋졌다.

과거 찬란했을 극장과 쇼의 무대는 오랜 시간이 지나면서 무대 정면의 가운데 부분이 무너져버리거나 과거의 흔적들이 부서지고 흩어지는 등 생채기가 나 있었지만 지금도 이 극장은 사용중이었다. 매년 다양한 공연이 무대에 오른다. 오히려 무대 정면 부분이 무너져 없어짐으로써 전망이 더욱 좋다는 점이 아이로니컬하다. 무대 건너편으로 강렬한 태양과 그 빛에 반사된 광활한 바다가 눈에 훅 들어왔다. 바로 옆에서는 에트나 화산에서 희뿌연 연무가 피어오르고 있었다.

관객석에 앉아 무대 쪽으로 시선을 돌렸다. 무대와 무대를 통해 보이는 바다와 화산의 정경에 오랫동안 시선이 머물렀다. 자연이 만든 광활한 극장 무대였다. 그 오랜 시간 전에 이곳에서 보던 무대의 공연은 마치 밤에 보는 바다와 달빛의 앙상블과 대적할 수 있을 정도로 아름다웠을 것이다.

윈즐로 호머가 그린 〈달밤〉의 정경처럼. 달빛이 비추는 밤바다 앞에 앉아 풍경을 바라보는 남녀의 기분이 이랬을까.

미국 대륙의 아름다움을 그린 '허드슨강 화파'의 전통에 따라 다양한 풍경화와 삶의 모습을 그린 윈즐로 호머는 19세기 후반 미국에서 활동한 화가다. 처음에는 미국 보스턴 지역의 잡지 『하퍼스 위클리』의 삽화가로 활동하다 남북전쟁이 터지면서 통신원으로 전장을 누볐다. 이때 전선에서 그린 작업으로 명성을 떨친 그는 파리로 가 장 프랑수아 밀레와 외젠 부댕, 귀스타브 쿠르베의 작업을 보면서 자신의 작업을 발전시켰다. 1870년대에는 야외 풍경화를 수채화로 그렸는데, 본작에 앞서 그려보는 습작으로 여겨지던 수채화를 처음으로 완성작의 위치로 끌어올린 화가로도 평가받는다. 〈달빛〉은 1874년 작으로 1870년대에 집중적으로 그렸던 수채화 중 하나다.

그림 속 밤바다에 비치는 달빛, 백사장에 고즈넉이 앉아 밤바다를 바라보는 남녀의 정경이 맑고 투명하다. 극장 관람석에 앉아 과거 완벽한 상태의 극장에서 열렸을 화려한 공연과 그 뒤를 비추었을 밝은 달빛과 아름다운 바다, 웅장한 화산의 풍경을 상상해본다. 시원한 밤바람이 하늘하늘 머리카락을 간질이고 멋진 공연이 기분을 고양한다. 그 정경 속에 윈즐로 호머가 그린 맑고 아름다운 그림이 중첩된다. 산 위에 앉아 바다를 상상하는 흥미로운 경험이다.

한참을 앉아 있다가 문득 정신을 차리고 다시 타오르미나의 곳곳을 둘러보았다. 그리스시대부터 오랜 역사가 켜켜이 쌓인 여러 건축물이 다양

한 시대 속 양식의 아름다움을 뽐냈다. 거리를 걷다가 확 트인 전망을 보여주는 아프릴레광장에서 잠시 휴식을 취했다.

카타니아로 향하는 포르타 카타니아를 나오니 급경사의 좁은 도로가 구불구불 뻗어 있었다. 걸어서 역까지 가보기로 하고 해질녘 바다를 향해 걸었다. 한참을 한가로이 설렁설렁 걷다보니 다시 타오르미나역이 나왔다. 바닷가 역에 도착하니 해가 저물어 붉은색 노을이 주위를 물들이고 있었다. 호머의 달빛과는 또다른 아름다운 풍경이 기찻길과 어우러졌다. 〈시네마 천국〉에 등장할 법한 아련한 느낌의 기차역이었다. 기차를 기다리면서 기찻길 옆으로 뻗어 있는 수평선을 바라보았다. 첫머리에 이야기했던 과거가 주는 아름다움, 소박한 '향수'가 스멀스멀 피어올랐다. 여기에 또하나, 타오르미나는 역사와 예술, 자연이 어우러진 아름다움이 있었다. 밤이 찾아온 바다에 서서히 달빛이 차오르기 시작했다.

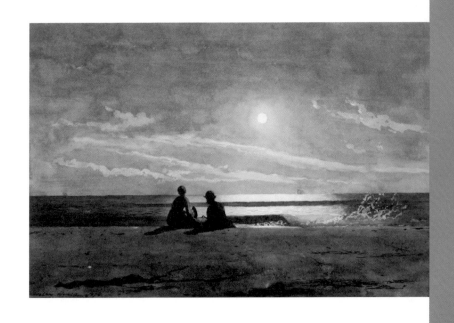

윈즐로 호머, 〈달빛〉, 1874년

포르타 메시나. 메시나 쪽에서 온 사람들은 이 문을 통과하여 타오르미나에 들어선다.

산타 카테리나 성당 외관과 내부. 17세기 바로크양식으로 그리스 로마 시대 유적 위에
지어졌다.

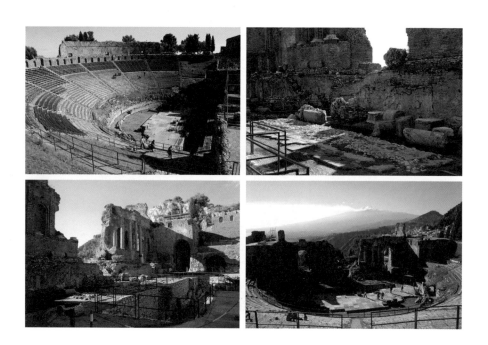

그리스극장은 기원전 3세기에 지어졌다. 과거와 달리 많은 부분이 쇠락했지만 여전히
극장으로 사용되어 활발히 공연이 열린다. 과거의 유적을 지금껏 활용하고 있다는 점이
매력적이다.

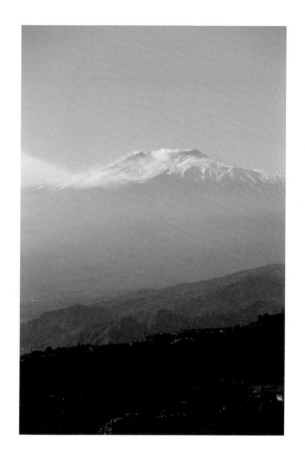

극장에서 바라본 에트나산. 활화산이라서 그런지 꼭대기에서 연기가 피어오른다.

산주세페성당. 산 위에는 사라센성이 있다. 해발 200여 미터인 도시에서 150미터 더 위에 위치해 있다.

4월 9일 광장 옆 포르타 디 메초는 12세기에 지어진 탑으로 육중한 성곽 형태로 조성되어 있다.

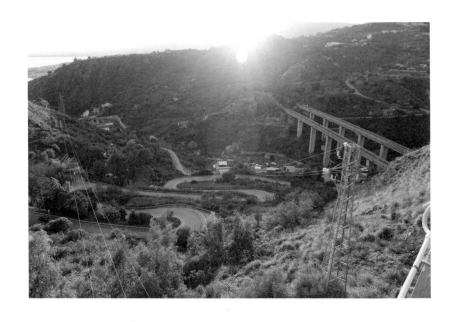

마을 끝에 있는 포르타 카타니아로 나가면 구불구불하면서 가파른 산 아랫길이 나오는
데, 걷기에 꽤 즐거운 길이다.

해질녘 노을이 아름다운 바닷가 옆 타오르미나역

미술을 통해 바라본 이탈리아의 풍경, 그리고 단상斷想

〈달밤의 목장〉이라는 그림이 있다. 바르비종파 화가로 알려진 장 프랑수아 밀레가 1856년에서 1860년에 그린 그림이다. 밀레는 〈만종〉, 〈이삭줍기〉로 유명한 19세기 화가로 전통주의 미술에서 인상파의 모더니즘으로 이어지는 미술계의 흐름에 영향을 미쳤다. 처음에는 셰르부르에서 그림을 공부하다가 파리에서 폴 들라로슈의 제자로 수학했다. 니콜라 푸생, 르냉 형제 등의 화가로부터 전통주의 미술의 영향을 받았으나 오노레 도미에의 영향으로 작업의 방향을 틀었다. 1848년 〈곡식을 키질하는 사람〉을 시작으로 농민의 삶을 묘사하는 그림을 그리기 시작했다. 이듬해 바르비

종으로 이주하여 본격적으로 농촌과 주변의 자연 풍경, 농민의 삶을 그렸다. 고전적이면서도 사실적이고, 서정적이고 초월적인 화풍으로 밀레는 여전히 근대미술사 속 거장으로 큰 평가를 받고 있다.

〈달밤의 목장〉은 어느 달밤, 시골 목장에서 목동이 양들을 우리 속으로 몰아넣는 장면을 묘사한 그림이다. 지평선 바로 위에 커다란 달이 떠 세상을 비추고 있다. 실루엣으로 표현된 목동은 우리 문을 열어 수많은 양을 안으로 넣고 있다. 목동 뒤에는 양치기 개가 양들을 지키고 있다. 화면 가운데의 달빛이 어두운 시골을 극적으로 비추고 있다. 사실적이면서도 초현실적인 풍경이다. 단순히 농촌 풍경이 아니라 일종의 구도자적인 그림 같은 느낌이다. 희미하지만 밝은 기묘한 느낌의 달밤에 양을 우리에 넣는 목동의 정경은 시적이면서 신비롭기까지 하다. 밀레도 이 그림에 대해 다음과 같이 말했다. "이 그림을 보는 사람들이 밤의 화려함과 두려움을 느낄 수 있기를. 사람들이 대기의 속삭임, 노래, 침묵을 들을 수 있기를. 사람들이 영원성을 느끼기를……."

이 그림을 볼 때마다 개인적으로 길을 떠나는 순례자의 숭고함이 떠오른다. 어딘가로 떠나고 싶어지게 만드는 그림이다. 미술 작품이 주는 또다른 힘일 것이다.

과거 런던 여행을 하면서도 느꼈지만 수많은 계기를 통해 수많은 생각을 품고 여행을 떠난다. 나의 경우 풍경이 좋은 곳보다는 스토리가 있는 곳을 좋아하는데, 개인적으로 역사를 공부하면서, 영화와 소설과 에세이를 보면서, 음악을 들으면서 이들의 내용을 내 눈으로 보고, 내 손으로 만

지고, 내 발로 디디는 과정을 소중히 하기 때문이다.

　가벼울 수 있지만 여행이라는 것이 어느 지역에 대한 '눈도장', '발도장'일 뿐이라고 생각할 수도 있다. 다른 사람들의 이야기나 역사, 영화, 소설, 에세이 등을 통한 간접 체험도 의미가 있지 않느냐고. 꼭 그곳까지 고생하며 갈 필요가 있느냐고.

　그러나 직접 그곳에 가보지 않으면 얻을 수 없는 것이 있다. 그곳을 찾아가는 시간과 공간의 세세한 과정 속에서 얻는 무엇인가가, 도착해서 직접 눈으로 보고, 손으로 만지고, 발로 그 땅을 디디면서 얻을 수 있는 무엇인가가, 내 안에서 우러나오는 무엇인가가 있는 것이다. 인터넷상을 떠도는 수많은 여행 블로그를 보면서 다시 한번 이를 확인할 수 있다. 그들도 그래서 여행을 떠나는 것일 터다.

　이탈리아에 대한 관심은 앞에서도 이야기했지만 바로 〈시네마 천국〉과 〈인디아나 존스〉 영화 때문이었다. 그중 〈인디아나 존스〉는 아예 인생의 앞날을 결정짓게 하거나 세계와 여행에 대한 호기심을 자극하는 등 내 인생에 다방면으로 영향을 끼쳤다. 'B급 오락 영화'의 위대한 힘(!)이다. 주세페 토르나토레 감독의 〈시네마 천국〉 외에도 시칠리아를 배경으로 한 〈스타 메이커〉, 〈말레나〉, 케네스 브래나가 만든 영화 〈헛소동〉, 프랜시스 포드 코폴라 감독의 〈대부〉, 레이프 파인스 주연의 〈잉글리시 페이션트〉, 다이앤 레인 주연의 〈투스카니의 태양〉, 로버트 다우니 주니어와 머리사 토메이 주연의 〈온리 유〉 등 많은 영화와 이와아키 히토시의 『유레카』, 괴테의 『이탈리아 여행』, 존 러스킨의 『건축의 일곱 등불』, 댄 브라운의 『인

페르노』, 시오노 나나미가 이탈리아에 대해 쓴 책 등 많은 도서, 그리고 한 때 세계 문화와 예술의 본거지였던 이탈리아반도 곳곳의 역사 속 장소와 미술 작품들까지……. 이 모든 것이 이탈리아에 대한 환상을 한껏 불러일 으켰다. 그 환상에 대한 열병은 직접 발을 디디면 치유가 가능하다. 이탈 리아 베네치아에 첫발을 디딘 후 보았던 이탈리아의 여러 장소에서 그 환 상의 실체를 (긍정적이든, 부정적이든) 나만의 시선으로 볼 수 있었고, 오감 을 통해 느낄 수 있었으며, 미술을 통해 이탈리아를 바라보는 나만의 '미 술' 스토리를 만들어낼 수 있었다.

정작 당장 여행을 떠나지 못하는 독자들을 위해 미술여행 글을 쓰면서 여행을 왜 다니는지에 대한 답을 이런 데서 찾았다는 것이 아이러니하지 만 결국 여행은 그런 것이다. 타인의 스토리를 보고 자신의 스토리를 만 들어가는 것이라고. 지금까지 쓴 글들이 그런 스토리를 만드는 데 조그마 한 힘이 되었기를 간절히 바라본다.

여행이 단순히 기억으로만 남지 않는다는 점은 많은 사람이 이야기했 다. 이른바 오감을 통해 오장육부에 절절히 스며들어 있다. 누군가 은행에 서 통장을 통해 돈을 찾듯이 당시 먹었던 음식이나 들었던 음악, 보았던 그림, 영화는 나중 어디서든 다시 접하는 순간 당시의 여행을 소환하는 동인動因이 된다.

〈제너두〉라는 노래가 있다. 동명의 영화에서 올리비아 뉴턴 존이 부른 노래다(영화는 후에 보았지만 아쉽게도 노래만큼 인상적이지 않았다). 이 음 악을 들으면 자동적으로 뜨거운 여름, 나폴리에서 시라쿠사로 향하는 레

지오날레 기차 안으로 소환된다. 이른바 해리 포터의 '아씨오' 주문처럼.

'제너두'는 과거 몽골의 쿠빌라이 칸의 별장 이름이다. 마르코 폴로가 소개한 이곳은 제임스 힐턴의 소설 『잃어버린 지평선』의 '샹그릴라'처럼 이제는 '이상향'을 가리킬 때 쓴다. 어떤 주파수가 맞았는지 이탈리아 여행 내내 이 음악을 들으며 살았다. 심지어는 잠을 잘 때도 이어폰을 귀에 꽂고 가끔 들을 정도로. 아마도 나에게 이 음악이 여행의 '이상향', '제너두'를 현실뿐 아니라 꿈속 세상에서마저 일깨워주었기 때문일 것이다. 나에게 이탈리아가 그랬듯이 자신만의 '제너두'를 찾아 오늘 당장 여행을 계획해보는 것은 어떨까. 그리고 나만의 스토리를 만들기 위해 떠나보는 것은 어떨까.

장 프랑수아 밀레, 〈달밤의 목장〉, 1856~1860년

어쩌다 ── 미술과
이탈리아, ── 걷다

초판 1쇄 인쇄 2021년 3월 8일
초판 1쇄 발행 2021년 3월 18일
ⓒ류동현 2021

지은이 류동현
펴낸이 신정민

편집 박민영 신정민 **디자인** 김마리 **마케팅** 정민호 김경환
모니터링 이원주 **저작권** 한문숙 김지영 이영은
홍보 김희숙 김상만 함유지 김현지 이소정 이미희 박지원
제작 강신은 김동욱 임현식 **제작처** 한영문화사

펴낸곳 (주)교유당
출판등록 2019년 5월 24일 제406-2019-000052호

주소 10881 경기도 파주시 회동길 210
문의전화 031) 955-8891(마케팅) 031) 955-3583(편집)
팩스 031) 955-8855
전자우편 gyoyudang@munhak.com

ISBN 979-11-91278-26-2 03600